V

51324

MUSÉE
DE
PEINTURE ET DE SCULPTURE

VOLUME VII

PARIS. — IMPRIMERIE DE E. MARTINET, RUE MIGNON, 2.

MUSÉE

DE

PEINTURE ET DE SCULPTURE

OU

RECUEIL

DES PRINCIPAUX TABLEAUX

STATUES ET BAS-RELIEFS

DES COLLECTIONS PUBLIQUES ET PARTICULIÈRES DE L'EUROPE

DESSINÉS ET GRAVÉS A L'EAU-FORTE

PAR RÉVEIL

AVEC DES NOTICES DESCRIPTIVES, CRITIQUES ET HISTORIQUES

PAR LOUIS ET RENÉ MÉNARD

VOLUME VII

PARIS

Vᵉ A. MOREL & Cⁱᵉ, LIBRAIRES-ÉDITEURS

RUE BONAPARTE, 13

1872

MUSÉE EUROPÉEN

ÉCOLE FRANÇAISE

Si la conformation géographique d'un pays, la nature de son climat, les habitudes matérielles de ses habitants, leurs croyances politiques et religieuses, donnent la tendance et la mesure exacte de son art, c'est assurément dans l'École française qu'on peut étudier ces rapports. Il est difficile de prendre Corrége et Michel-Ange, Paul Véronèse et Fra Angelico, et de les mêler ensemble pour dire : voyez le génie de l'Italie, comme il est homogène ! Il n'est guère plus aisé de trouver dans les brouillards des Pays-Bas (bien qu'on ait tenté de le faire) la source suprême d'inspirations où Rubens a puisé ses brillantes allégories, Rembrandt, sa mystérieuse rêverie, Terburg et Mieris, leur finesse d'exécution, Ostade et Téniers, leur franche et joyeuse bonhomie. Devant des talents aussi divers, il faut bien reconnaître que si le milieu exerce sur l'art une influence incontestable, l'artiste y prend ce qu'il veut, le transforme à sa guise et le traduit d'une manière qui rend son œuvre absolument personnelle.

Mais quand on arrive à l'École française, chacun se plaît à montrer la conformité qui existe entre le caractère national et l'œuvre de nos artistes. Seulement, comme nos maîtres ne sont pas moins différents entre eux que ceux de l'Italie et des Pays-Bas, on signale d'habitude un certain nombre de traits qu'on présente comme distinctifs de l'es-

prit français, et dans l'œuvre de nos artistes on rejette comme une importation étrangère tout ce qui ne s'adapte pas au caractère qu'on a présenté comme le nôtre. Il en résulte qu'à force d'élaguer on est arrivé à contester à notre école toute originalité propre. La France, par sa situation géographique, n'appartient ni au Nord ni au Midi; notre race indigène a été fortement et à peu près également croisée par l'élément romain et l'élément septentrional : notre école enfin semble ballottée entre deux influences tour à tour prépondérantes, celle de l'art italien et celle des Pays-Bas. Cette opinion est très-répandue aujourd'hui, et si elle était vraie, il faudrait en conclure que le caractère propre de l'École française serait de n'en avoir pas.

Si l'art n'existait que par le procédé, si son but n'était que la sensation, il faudrait bien nous résigner ; mais avec des procédés empruntés à l'étranger, nos artistes ont dû rendre des idées et produire des émotions qu'on ne trouve nulle part ailleurs. Le Poussin, pour s'être formé en Italie, n'en est pas moins Français par la clarté de l'exposition, par la tournure raisonneuse et contenue de son esprit, par la méthode qui préside à ses ordonnances. On peut appeler Watteau un enfant perdu de Rubens, mais le maître flamand n'a jamais connu cette légèreté, cet enjouement, cette coquetterie, qui rendent si éminemment Français le peintre des fêtes galantes. Ces deux artistes, si différents, se ressemblent pourtant par la tournure française de leur esprit. La raison et le caprice, voilà les deux termes entre lesquels s'agite l'École française, et ces deux termes ne sont pas empruntés de l'étranger.

Il est de mode de dire que le caractère français est essentiellement léger, inconstant, frivole, et l'on est fort embarrassé quand il faut retrouver ce caractère dans Poussin,

Corneille, Racine, Lesueur, Fénelon, Bossuet, Puget, Montesquieu, Louis David, Chateaubriand et bien d'autres. Si le caprice et la tyrannie de la mode apparaissent dans nos mœurs, il faut bien reconnaître que le fond de notre esprit est la raison.

L'École française possède peu d'illuminés ; on y chercherait en vain les étrangetés grandioses d'un Michel-Ange, la fougue irrésistible d'un Rubens. Mais, pour ne s'être pas, comme Angelico de Fiesole, prosterné la face contre terre avant de peindre le Christ, Lesueur n'en est pas moins religieux ; il l'est autrement, voilà tout. Le Poussin n'étonne jamais, mais il attache toujours, et si Claude Lorrain n'évoque pas, comme Rembrandt, des contrastes mystérieux et imprévus, sa bonne et franche lumière sait mettre l'esprit à l'aise et provoquer des rêveries sans tristesse.

Si l'on parcourt un recueil de gravures au trait, de manière à ne voir ni la forme toujours si imparfaitement rendue, ni l'effet forcément absent, on verra que la qualité qui ne fait jamais défaut dans l'École française, c'est la mise en scène. Nous avons, moins que les Grecs, le culte de la forme, moins que les Italiens, le secret de la grande tournure, moins que les Hollandais, l'observation exacte de la nature extérieure ; ce qui prédomine dans notre art c'est l'idée. Si Rembrandt a besoin d'une ombre, il fera surgir des figures, qui n'auront d'autre but que de la motiver ; Rubens inventera une allégorie, s'il veut rappeler dans ses nuages le ton de ses carnations ; Paul Véronèse dispose ses figures et les habille selon les besoins de sa palette : jamais ni Poussin, ni Lesueur, n'ont introduit une figure, un geste, un accessoire quelconque qui ne soit voulu par le sujet, qui ne vienne concourir à l'idée, bien plus importante pour eux que la sensation.

Mais si notre esprit, dont nos grands artistes et nos grands écrivains sont l'expression permanente, est éminemment sérieux et réfléchi, il est vrai de dire aussi que notre goût est essentiellement mobile, frivole et capricieux. C'est dans la prédominance de l'esprit ou du caractère que nous aurons à chercher la cause des divergences de notre école. L'esprit religieux de nos pères a conçu au XIIIe siècle une architecture dont l'impression est toute de recueillement et de méditation; leur caractère l'a enrichie d'une ornementation qui n'est partout que fantaisie et caprice. A peine venions-nous de déclarer que Poussin était le prince des peintres, d'appeler Lesueur le Raphaël français, nous nous sommes épris de Watteau et de Boucher. David nous est apparu comme le réformateur de l'art, mais nous nous sommes jetés dans le romantisme. Aujourd'hui nous reconnaissons volontiers que Ingres et ses élèves sont les représentants de la grande tradition, mais nous applaudissons au réalisme, et plus d'un ne sait pas au juste qui doit l'emporter dans son estime, d'une pensée bien conçue ou d'une cruche bien rendue.

Ces contradictions ne sont pas particulières à notre époque; elles sont de tous les temps. Le XVIIIe siècle français a tout étudié, tout approfondi, il a modifié sur toutes choses les idées du monde entier, et ce siècle sérieux s'il en fut par le fond, a été dans ses goûts, dans son expression littéraire ou plastique, tellement léger, tellement frivole, qu'il a réussi à se faire qualifier de superficiel.

C'est donc à la mobilité de nos goûts, bien plus qu'à une absence d'originalité dans notre génie, qu'il faut attribuer les oscillations de notre école et les emprunts qu'elle a faits à l'étranger. Ces emprunts, au reste, ont été bien moins grands qu'on ne le dit. Jean Goujon n'a pas eu besoin, pour

faire des chefs-d'œuvre, d'attendre l'arrivée des maîtres italiens que le roi de France a appelés à Fontainebleau. Nos miniaturistes ont fait des merveilles à une époque où les Écoles italiennes n'étaient pas formées; les frères Lenain ont, avant les Hollandais, cherché l'art dans l'intimité de l'observation. La sculpture française était la première de l'Europe au xiiie siècle. En architecture, il ne faut pas oublier que c'est dans le nord de la France que le type gothique a pris sa plus grande extension, que c'est dans le midi de la France que le style roman a atteint sa plus grande perfection, et enfin que c'est le centre de la France, les bords de la Loire, où s'est produit ce genre si original qu'on a appelé la Renaissance française.

La peinture, sous la Renaissance française, ne cherche pas encore sa voie dans les puissantes conceptions de l'imagination, mais elle est empreinte d'un réalisme plein d'élégance. Les Clouet visent à imiter la nature, mais ils la voient tout autrement qu'Holbein et les peintres du Nord. Les portraits de ce temps expriment très-bien la tendance où était la peinture, et un grand nombre de peintures qu'on intitule simplement École des Clouet, ou ancienne École française, sont dues à des artistes inconnus qui, du fond de leur province et sans autre guide que la nature, savaient exprimer sur ces petits panneaux modestes un sentiment vraiment national. On n'y trouve ni l'ampleur de style de l'École italienne, ni le naturalisme positif des Hollandais, mais la distinction jointe à la vérité, et une science consommée jointe à la naïveté primitive. Les efforts de l'art étaient quelquefois accompagnés de recherches de la science, et l'héroïque Bernard Palissy, qui fut dans l'art le successeur des della Robbia, fut dans la science le précurseur de Cuvier.

Tandis que de toutes parts le sentiment national cherchait lui-même sa voie, plusieurs colonies d'artistes italiens, appelés par François I*er*, venaient nous instruire et nous apporter le concours de leurs conseils en même temps que de leurs travaux. François I*er* aimait très-réellement les arts, non par ostentation comme Louis XIV, mais par un goût véritable pour les choses de l'esprit. S'il n'avait tenu qu'à lui, toute l'Italie savante et artiste serait accourue pour se faire française. Il essaya en vain d'attirer Raphaël et Michel-Ange, il parvint à décider Léonard de Vinci; mais ce patriarche de l'École florentine était déjà fort vieux et n'exerça en réalité aucune influence en France. Il en fut de même d'André del Sarte, dont la malheureuse aventure, qui troubla si cruellement sa vie, fut également funeste à l'École française qu'elle priva de sa présence et de ses conseils.

Les artistes italiens qui constituèrent l'École de Fontainebleau, n'étaient pas en somme des maîtres de premier ordre. Le talent fin et délicat du Primatice touche déjà un peu à l'afféterie, tandis que le Rosso et Benvenuto Cellini, admirateurs passionnés de Michel-Ange, étaient, malgré leur talent, des guides un peu compromettants. Habitués à copier naïvement leur modèle dans de petits portraits qui exigeaient moins d'imagination que de goût, nos peintres furent subitement initiés à une façon décorative qui poursuivait comme but le grandiose dans la tournure, et enseignait comme moyen la hardiesse dans l'exécution. Si l'on juge un arbre par ses fruits, on ne peut regarder comme certain que l'arrivée de ces étrangers ait été un bienfait pour notre école. Il est certain que Martin Freminet, Quentin Varin et Dubreuil n'ont qu'une place secondaire dans l'histoire de la peinture. La sculpture, dans la même période, était représentée par Simon Guillain, Jacques Sarrazin et

les Anguier. Sous Louis XIII, la cour qui devenait de plus en plus un centre absorbant, et préparait l'époque de Louis XIV, trouva dans la peinture aimable et expéditive de Simon Vouet une manière de concevoir l'art qui fut appropriée à ses goûts.

Mais tandis que le goût de la cour tend à se substituer à celui de la nation, les provinces, qui en ressentent moins l'action, continuent encore quelque temps à élever des talents originaux, qui cherchent leur valeur en eux-mêmes sans s'inquiéter des courants de la mode, et montrent la variété du sentiment artistique dans le pays. A Laon, les Lenain créent un genre où, contrairement à la gaieté flammande, le réalisme se mêle à une certaine mélancolie, et Valentin part de Coulommiers pour suivre la voie du Caravage, toutefois avec une réalité moins brutale. Déjà Callot court les grandes routes le crayon à la main ; Puget, dans les chantiers de Marseille va deviner Michel-Ange, et le génie de Poussin lui indique que sa place est à Rome au milieu des chefs-d'œuvre, et non à la cour au milieu des intrigues.

Ces maîtres indiquent la plus haute période où soit parvenue l'École française. Le Poussin, esprit essentiellement méthodique et réfléchi emprunte à l'antiquité ses traditions, à l'École italienne ses procédés, et demeure essentiellement Français par son inspiration. Un autre artiste survient bientôt, dont les conceptions émanent du sentiment autant que de la réflexion, et qui sera toujours pour la France le type le plus complet de l'esprit religieux sans archaïsme, de l'esprit antique sans pédantisme, Eustache Lesueur. Il semble que sous de tels maîtres l'École française n'aura plus qu'à suivre la route indiquée par les plus beaux génies dont elle s'honore; mais l'intervention de l'État est toujours d'un poids énorme dans les choses de l'art, et les décorations

pompeuses dont Charles Lebrun a rapporté le goût d'Italie vont donner à la peinture une direction tout autre.

La monarchie française était arrivée sous Louis XIV à une centralisation dans la politique qui fait de ce règne le type le plus parfait de la royauté. La cour absorbait en elle toutes les forces vives de la nation ; il était naturel qu'elle cherchât dans l'art ce qui répondait à ses goûts fastueux. Versailles est sous ce rapport le type complet d'une tendance, qui, si elle ne répond pas absolument au sentiment national, a du moins le mérite de traduire nettement par l'art les idées de l'homme qui a dit : l'État c'est moi, et de ceux qui l'ont cru. Le palais et ses décorations, le jardin et ses statues, sont dans un accord parfait avec les mœurs de ceux à qui ils étaient destinés, et si l'excellence de l'art était uniquement le fruit d'une concordance exacte entre l'objet et sa destination, on pourrait dire que la France doit à ses rois le plus beau monument du génie de ses artistes.

L'admiration que la cour de Louis XIV inspira fut immense, et dans toute l'Europe les princes voulurent avoir des résidences qui rappelaient, fût-ce de loin, celle du grand roi. Louis XIV avec sa démarche solennelle, la cour avec son étiquette cérémonieuse, étaient merveilleusement encadrés dans ce lieu où tout était artificiel et magnifique. Pourtant, du vivant même du roi, Versailles avait des détracteurs, et Saint-Simon, avec le ton morose qui lui est habituel, en a fait une critique qui ne manque pas d'une certaine justesse : « Versailles, le plus triste, le plus ingrat de tous les lieux, sans vue, sans bois, sans eau, sans terre, parce que tout est sable mouvant ou marécage, sans air par conséquent, ou qui ne peut être bon. Il se plut à tyranniser la nature, à la dompter à force d'art et de trésors. Il y bâtit tout l'un après l'autre, sans dessin général ; le beau et le vilain furent cou-

sus ensemble, le vaste et l'étrange. Son appartement et celui de la reine y ont les dernières incommodités... Les jardins, dont la magnificence étonne, mais dont le plus léger usage rebute, sont d'un mauvais goût... La violence qui a été faite partout à la nature repousse et dégoûte malgré soi. L'abondance des eaux forcées et ramassées de toutes parts les rend vertes, épaisses, bourbeuses... Leurs effets sont incomparables, mais de ce tout il résulte qu'on admire et qu'on fuit. Du côté de la cour, l'étranglé suffoque, et ces vastes ailes s'enfuient sans tenir à rien ; du côté des jardins, on jouit de la beauté du tout ensemble, mais on croit voir un palais qui a été brûlé; où le dernier étage et les toits manquent encore. »

Cette critique acerbe, qui ne sait pas voir le beau côté des choses, renferme un reproche qu'on peut appliquer à toutes les œuvres d'art inspirées par Louis XIV et sa cour ; c'est d'être absolument artificielles. En voulant à tout prix être solennel, on a perdu l'habitude d'être vrai. En s'isolant de la nation, la cour s'est créée une manière de voir à part. D'abord emphatique, elle est ensuite devenue galante, et de chute en chute elle est arrivée au Parc-aux-Cerfs.

L'art l'a suivie dans cette voie. Lebrun, Watteau, Boucher, en marquent exactement les trois étapes. Quand les grandes constructions de Mansard et de Perrault ont été démodées, on a fait Trianon. Quand le roi de France n'a plus été l'arbitre de l'Europe, on a déserté les graves et sombres avenues de Lenôtre et l'on a multiplié les charmilles, plus favorables à ces licencieux rendez-vous, où l'on oubliait si facilement nos hontes.

Lebrun est un grand artiste auquel on ne rend pas assez justice aujourd'hui. Il avait étudié les grands maîtres à Rome, et il avait reçu les précieux conseils du Poussin. Il a

subi l'influence du milieu où il a vécu, mais il l'a subie dans ce qu'elle avait de plus élevé. Quand le roi est Louis XIV, les ministres Colbert et Louvois, les courtisans Turenne et Condé, Bossuet et Racine, il est permis de vouloir être l'un d'eux et de participer à l'éclat d'une telle cour. Girardon s'est fait le second de Lebrun, et tous les artistes sont accourus sous leur drapeau. On a beaucoup parlé de la tyrannie que Lebrun avait exercée sur ses confrères, mais Lesueur a bien su être personnel ; d'autres auraient donc pu le faire aussi. Puget, dont l'impétueux génie est aussi éloigné de la grave simplicité de Lesueur que de la noblesse apprêtée de Lebrun ou de Girardon, a bien senti que sa place n'était pas à la cour ; il y a fait une apparition pour recevoir les félicitations du grand roi, mais il s'est enfui bien vite comme avait fait Le Poussin sous le règne précédent.

Quand Lebrun peignait Alexandre, il avait en vue le roi de France encore plus que le héros macédonien. Lorsque sur la scène un acteur devait jouer le rôle d'un héros magnanime, il pensait au grand roi, et cherchait à en imiter la démarche. Les courtisans applaudissaient à cette flatterie, et le public, en admirant les tragédies de nos grands écrivains, avait sous les yeux une antiquité factice, dont la tournure était bien plus près de Versailles que d'Athènes. Les peintres imitèrent les comédiens : Coypel et de Troy donnèrent le signal, et quand un artiste revenait de Rome, il s'empressait d'oublier la simplicité des beaux modèles qu'il avait vus, et de se pénétrer d'un style artificiel qu'on appelait le bon goût. Les décisions de la cour étaient acceptées comme des oracles, et le public, au lieu de faire lui-même son opinion, la reçut de Versailles.

Sous le règne de madame de Montespan, la France avait aimé les fêtes ; sous celui de madame de Maintenon, elle

crut un moment qu'elle pourrait s'ennuyer ; le roi était morose ! Mais le père Letellier et madame de Maintenon étaient des revenants d'un autre âge, il n'avaient même pas la passion pour excuse : on exècre le massacre des Albigeois, mais on le comprend ; la révocation de l'édit de Nantes n'a été qu'une honte. L'art ne se fit pas complice de cette tendance. Lesueur était mort depuis longtemps, et la piété sincère de ses inspirations est bien loin de cette dévotion factice. On a assimilé la peinture froidement correcte de Philippe de Champagne à la vertu guindée que madame de Maintenon préconisait. Philippe de Champagne est mort en 1674, et d'ailleurs on ne pourrait voir là que des rapports bien éloignés.

La dévotion sèche qui fut de mode à la fin du règne de Louis XIV, et les maux qu'entraîna la révocation de l'édit de Nantes, amenèrent une réaction contre les idées religieuses. Le duc d'Orléans faisait hautement profession d'athéisme, et comme le roi était très-vieux, la cour qui n'avait plus intérêt à être dévote se fit impie. La régence n'a été qu'un long carnaval, et ce carnaval a eu son peintre. Antoine Watteau, le peintre des fêtes galantes, a puisé à la comédie toutes ses inspirations. Au lieu d'y chercher, comme les peintres officiels, de quelle manière Agamemnon savait tendre le jarret, il vit Arlequin et Pierrot. Watteau est le peintre de l'opéra, mais on ne peut pas l'appeler un artiste théâtral ; il ne traduit pas d'une manière factice des sentiments vrais, il rend des mœurs artificielles avec une vérité charmante. Les figures ne posent jamais, et les comédiens dont il a peuplé ses toiles s'y amusent sincèrement et pour leur compte. Watteau est bien de son temps, mais il est très-personnel, il traduit une époque, mais il ne la subit pas.

Le dévergondage change de caractère en passant de la régence au règne de Louis XV. Ce ne sont plus de grands festins décolletés où un fou rire anime tous les convives. Ce sont de petites alcôves bien fermées, des boudoirs éclairés par un demi-jour, où la maîtresse officielle invente pour son royal amant mille plaisirs nouveaux qui réveilleront peut-être ses sens engourdis. Les Vanloo, dans l'art officiel, déploient un vrai talent dans une voie maniérée, mais François Boucher est le triste peintre de ce triste milieu. La dignité de la nation est disparue avec Louis XV, la dignité de l'art disparaît avec Boucher. Marie-Thérèse écrit une lettre caressante à la maîtresse du roi : la France conclut une alliance désastreuse. La Pologne a disparu de la carte de l'Europe, l'Angleterre s'empare de nos colonies, nos armées sont vaincues, notre flotte détruite, notre commerce anéanti, de honteux trafics ont amené la famine, la révolution s'avance. Mais il y a un fait plus important que tout cela : le roi s'ennuie. Les jeunes filles qu'on enlève à leur famille pour les livrer à la prostitution, et qu'on renouvelle chaque jour, ne parviennent plus à tirer de sa torpeur un vieillard dégoûté. Que fera la marquise ? La marquise aura recours à son peintre, François Boucher, le peintre des grâces impudiques saura trouver des formes arrondies en bourrelets, où les os disparaissent pour ne montrer que la chair, où les plans disparaissent pour qu'on voie mieux la peau, où la couleur vraie et accentuée de la nature sera remplacée par un fard mensonger et voluptueux. Les femmes de Boucher ne sont pas des femmes ; ce sont des poupées sensuelles. Qu'elles soient bergères ou déesses, l'idée qui les a conçues n'est ni la religion, ni la patrie, ni la famille, moins encore l'imitation pure et simple de la nature.

François Boucher pourtant était un vrai peintre. Dans ses groupes d'enfants gracieusement agencés, dans l'aimable fouillis de ses paysages, dans l'esprit et le piquant qu'il sait donner à ses figures, je reconnais sa personnalité, mais dans l'inspiration qui le guide je retrouve toujours l'influence du milieu. Il est le dernier représentant de cette école monarchique qui, dédaignant la nature et la nation pour suivre le goût de la cour, commence par l'emphase, traverse une salle de spectacle, et vient finir dans le déshabillé d'une alcôve. Beaucoup d'artistes qui n'avaient pas son talent ont voulu renchérir sur lui en voyant son succès. Mais ils n'ont acquis aucune gloire, et leurs œuvres multipliées par la gravure se voient fréquemment chez les marchands d'estampes, où elles n'ont d'autres priviléges que d'éveiller la curiosité des lycéens qui furètent dans les cartons.

La sculpture, sans être aussi dégradée que la peinture, a pourtant suivi la même pente. Coyzevox et les Coustou lui ont imprimé un cachet de véritable élégance ; mais l'afféterie a bientôt suivi la grâce. Cet art noble, que la Grèce a élevé si haut, oublia les traditions du grand style, et dédaignant les lignes simples qui produisent la beauté ne songea plus qu'à rendre les moiteurs de la peau. L'art grec a aimé la forme humaine, l'art du xviiie siècle a aimé les nudités. Entre ces deux termes il y a un abîme. Qu'elle fasse des figures nues ou qu'elle les vêtisse, la statuaire grecque est toujours belle et toujours chaste. Dans l'école de Boucher, qu'elles soient habillées ou non, les figures sont toujours des nudités.

Un excès amène toujours une réaction. Après la révocation de l'édit de Nantes, la philosophie rationaliste se dresse contre l'autorité religieuse, en face des orgies de la

régence et des turpitudes du règne suivant, une morale nouvelle surgit.

Ces deux tendances, qui répondaient aux besoins de l'opinion publique, se sont manifestées, l'une par Voltaire, l'autre par J. J. Rousseau. Voltaire, homme de lutte et d'attaque, a consacré sa vie à signaler ce qui lui semblait mauvais, sans songer à édifier autre chose pour le remplacer. Le rôle de J. J. Rousseau est tout différent. Aux platitudes des courtisans qui, montrant la foule à un roi corrompu, s'écrient : Sire, tout ce peuple est à vous, il oppose les paradoxes du *Contrat social*. Aux frivoles caresses des courtisans, il oppose la passion brûlante de la *Nouvelle Heloïse*. Une société aux mœurs faciles qui passe sa vie dans la galanterie et les madrigaux amoureux, qui n'estime que l'esprit et la belle tournure, lit avec étonnement l'étrange éducation préconisée dans l'*Emile*.

A l'appel de la philosophie, un changement s'opère dans les mœurs et dans les goûts publics. Il était d'usage, quand un enfant naissait, de l'envoyer en nourrice, et de confier ensuite son éducation à des étrangers. Quand il était assez grand pour amuser par ses prouesses, ses parents faisaient connaissance avec lui, et le lançaient dans le monde. On vit tout à coup dans les jardins publics de jeunes femmes entourées de leurs enfants, tenant avec fierté celui qu'elles allaitaient, et affichant leur titre de mère. On ne s'entretenait plus que de beaux sentiments, de patrie, de famille, des mâles vertus de l'antiquité, de la simplicité de la vie champêtre opposée à la galanterie des cours. La génération qui fut ainsi élevée devait faire la révolution.

POUSSIN.

1594-1665.

Nicolas Poussin naquit aux Andelys; son père, qui avait perdu par suite des guerres civiles le peu de bien qu'il avait eu, voulait néanmoins lui faire faire des études de latin. Mais entraîné par son goût pour le dessin, Poussin obtint d'être placé chez Quentin Varin, habile peintre de nos anciennes écoles provinciales, auquel revient l'honneur d'avoir dirigé les premiers pas du chef de l'école française. Bientôt, poussé par le désir de faire des études, pour lesquelles une petite ville de province offre bien rarement des ressources, Poussin vint à Paris, où il fit connaissance d'un jeune gentilhomme du Poitou qui l'aida de sa bourse et le fit admettre chez Courtois, mathématicien du roi, qui possédait une superbe collection de gravures d'après Raphaël et Jules Romain. Mais son ami ayant été rappelé dans son pays voulut y emmener Poussin, qui trouva un fort mauvais accueil dans la famille du jeune gentilhomme. Revenu à Paris, Poussin se lia avec Philippe de Champagne et l'aida dans la décoration des appartements du Luxembourg. Désirant ardemment voir Rome, il partit sans avoir les fonds nécessaires et se trouva arrêté à Lyon, faute d'argent. Il peignit au collège des jésuites de cette ville six tableaux en détrempe relatifs à la canonisation d'Ignace de Loyola et de saint François Xavier. Ces ouvrages furent remarqués par le cavalier Marini, qui se déclara son protecteur, lui donna un logement dans sa maison et lui fit faire des dessins pour son poëme d'*Adonis*. Puis il lui facilita les moyens d'aller enfin à Rome, où il le recommanda au cardinal Barberini, neveu

du pape Urbain VIII. Ce fut à cette époque que Poussin se lia avec le sculpteur flamand Duquesnoy et l'Algarde. Il étudiait assidûment les antiquités de Rome, l'architecture, l'anatomie, la perspective, et recherchait dans les grands écrivains les sujets les plus propres à exprimer le caractère moral et les affections de l'âme. Les Français étaient en ce moment mal vus à Rome, et Poussin, se promenant près de Monte Cavallo, fut attaqué par des soldats et blessé d'un coup de sabre. Il adopta alors le costume romain et ne le quitta plus depuis. Dans une maladie grave, Poussin fut recueilli et soigné par Jacques Dughet, dont il épousa la fille, et dont il adopta le fils, si connu sous le nom de Guaspre Poussin. La réputation de Poussin grandissant de jour en jour, le cardinal de Richelieu le chargea de décorer la galerie du Louvre, et il fut amené à Paris par M. de Chantelou. Présenté au roi, qui l'accueillit avec distinction et le nomma son premier peintre, logé aux Tuileries et chargé de nombreux travaux, Poussin excita la jalousie de Vouet et d'autres artistes puissamment protégés, et ne pouvant plier son caractère aux intrigues de cour, il demanda un congé et repartit pour Rome d'où il ne revint plus. Il mourut à soixante-douze ans et fut enterré à Saint-Laurent in Lucina. D'Agincourt a fait placer son buste dans le Panthéon à Rome, et un monument dû à une souscription publique lui a été élevé aux Andelys, sa ville natale. Le Poussin a été appelé le peintre des philosophes, et son œuvre entière témoigne de la justesse de cette épithète. Inférieur à Titien ou à Rubens pour le coloris, il le cède également à Raphaël pour le sentiment de la beauté des formes, mais la composition et l'ordonnance, la vérité du geste, la force de l'expression et la grandeur du style, lui assignent une place au premier rang parmi les grands maîtres, et on peut le mettre à côté

de son compatriote Corneille pour la force et l'énergie de ses pensées.

LE DÉLUGE.

Pl. 1.

(Hauteur 1m,17 cent., largeur 1m,60 cent.)

Louvre.

L'air est surchargé de nuages, la pluie tombe par torrents, de vastes mers confondent les plaines et les montagnes et montent déjà vers le sommet le plus élevé des rochers. Sur une barque à laquelle s'accroche un homme qui se noie, une femme passe son enfant au père réfugié sur un rocher. Le serpent tentateur, cause du désastre, semble contempler son œuvre en se glissant dans les anfractuosités du terrain ; au loin, l'arche vogue paisiblement. Ce tableau, le dernier que Poussin ait fait, fait partie d'une série de quatre, commandés par le duc de Richelieu. — Gravé par J. Audran, Laurent, Eichter, Devilliers, Bonnet.

ELIÉZER ET RÉBECCA.

Pl. 2.

(Hauteur 1m,17 cent., largeur 1m,98 cent.)

Louvre.

Au milieu d'un groupe nombreux de jeunes filles occupées à prendre de l'eau à une fontaine, Éliézer, vêtu à

l'orientale, et coiffé d'un turban, offre des colliers à Rebecca placée devant lui. Au fond, on aperçoit la ville. « Le sieur Pointel écrivit au Poussin qu'il l'obligerait, s'il voulait lui faire un tableau de plusieurs filles, dans lequel on pût remarquer différentes beautés. Le Poussin, pour satisfaire son ami, choisit cet endroit de l'Écriture Sainte où il est rapporté comment le serviteur d'Abraham rencontra Rebecca qui tirait de l'eau pour abreuver les troupeaux de son père, et de quelle sorte, après l'avoir reçu avec beaucoup d'honnêteté et donné à boire à ses chameaux, il lui fit présent des bracelets et des pendants d'oreille dont son maître l'avait chargé. » (Félibien, t. IV.) Ce tableau peint en 1648, passa du cabinet de M. Pointel dans celui du duc de Richelieu, et de là dans la collection de la couronne. — Gravé par Rousselet (en 1677), G. Audran.

MOÏSE EXPOSÉ SUR LE NIL.

Pl. 3.

(Hauteur 1^m,60 cent., largeur 2^m,10 cent.)

Collection particulière.

L'enfant est placé dans une corbeille, que sa mère pousse doucement sur l'eau, tandis que la sœur de Moïse montre du doigt la fille de Pharaon qu'on aperçoit au loin, et semble se livrer à l'espérance. Le Nil est caractérisé par une figure de fleuve tenant la corne d'abondance et accoudé sur un sphinx. — Gravé par Claudine Stella, Charteau, Benoît Audran.

MOÏSE ENFANT FOULANT AUX PIEDS LA COURONNE DE PHARAON.

Pl. 4.

(Hauteur 0m,92 cent , largeur 1m,28 cent.)

Louvre.

En présence de Pharaon, couché sur un lit dans une salle de son palais, Moïse enfant foule aux pieds la couronne royale. Une femme est occupée à enlever l'enfant tandis qu'une autre cherche à retenir un soldat qui, le poignard à la main, s'apprête à le percer. — Gravé par Baudet, Bouillard.

LA MANNE.

Pl. 5.

(Hauteur 1m,50 cent., largeur 2 mètres.)

Louvre.

Les Israélites, après avoir passé la mer Rouge, entrèrent dans les déserts de l'Arabie où leurs provisions se touvèrent bientôt épuisées. Dieu leur envoya alors chaque jour une pluie de petits grains blancs, bons à manger, qu'on nomma la manne. Au milieu d'un désert où s'élèvent des roches escarpées, le Poussin a représenté Moïse implorant le ciel, au milieu des Israélites qui recueillent la nourriture que le Seigneur leur envoie. Ce tableau a été exécuté en 1639 pour M. Chanteloup, maître d'hôtel du roi. Dans une lettre écrite

par le Poussin au peintre Stella, son ami, on remarque le passage suivant, relatif au tableau de la manne : « J'ai trouvé une certaine distribution pour les tableaux de M. de Chanteloup, et certaines attitudes naturelles, qui font voir dans le peuple juif la misère et la faim où il était réduit, et aussi la joie et l'allégresse où il se trouve ; l'admiration dont il est touché, le respect et la révérence qu'il a pour son législateur, avec un mélange de femmes, d'enfants et d'hommes d'âges et de tempéraments différents ; choses, comme je le crois, qui ne déplairont pas à ceux qui les sauront bien lire. » Ce superbe tableau a été, dans le sein de l'Académie de peinture, le sujet d'une dissertation de Lebrun qui a été publiée par Félibien. — Gravé par Chasteau (en 1680), Benoît Audran, Testelin.

FRAPPEMENT DU ROCHER.

Pl 6.

(Hauteur 0m,72 cent , largeur 0m,98 cent.)

Saint-Pétersbourg (galerie de l'Ermitage).

Moïse frappe le rocher avec sa baguette, et les Israélites viennent en foule s'abreuver à la source naissante. Poussin a fait ce tableau en 1649, pour son ami Stella. — Gravé par Claudine Stella

PESTE DES PHILISTINS.

Pl. 7.

(Hauteur 1^m,45 cent., largeur 1^m,92 cent.)

Louvre.

Les Philistins, vainqueurs des Israélites, avaient emporté dans leur ville d'Azot l'Arche sainte et l'avaient placée dans le temple de l'idole Dagon. Mais le lendemain l'idole se trouva renversée et brisée aux pieds de l'arche : « La main du Seigneur s'appesantit sur ceux d'Azot et les réduisit à une extrême désolation; il les frappa de maladie, il sortit tout d'un coup une multitude de rats, et l'on vit dans toute la ville une confusion de morts et de mourants. » Le Poussin a représenté une place publique, avec les Philistins frappés de l'épidémie. Au premier plan, près d'une mère qui vient d'expirer, est un petit enfant mort et un autre qui cherche le sein ; divers personnages viennent pour secourir les malades ou emporter les morts. Derrière eux, un groupe de Philistins vient contempler l'idole brisée et s'assurer de la vérité du prodige. Ce tableau, exécuté à Rome moyennant soixante écus, passa en diverses mains et fut vendu ensuite pour mille écus au duc de Richelieu, qui le céda au roi. — Gravé par Étienne Picart.

JUGEMENT DE SALOMON.

Pl. 8.

(Hauteur 1m,01 cent., largeur 1m,50 cent.)

Louvre.

Salomon, assis sur un trône au milieu de la composition. Devant lui sont les deux mères, dont l'une tient dans son bras l'enfant mort, tandis que l'autre fait un geste de terreur, en voyant son enfant qu'un soldat armé d'un glaive tient par le pied. Les spectateurs expriment l'étonnement ou l'effroi dont ils sont saisis. Ce tableau, peint en 1649 pour M. Pointel, a appartenu ensuite à M. Achille de Harlay, alors procureur général, et depuis premier président au parlement de Paris, de là il est passé dans le cabinet du roi. — Gravé par Chasteai, Baudet, Dughet, Drevet.

SAINTE FAMILLE.

(Hauteur 1 mètre, largeur 1m,40 cent.)

Pl. 9.

Galerie Liechtenstein (Vienne).

La Vierge, assise, tient sur ses genoux l'enfant Dieu que quatre anges sont occupés à servir. Sainte Élisabeth tient le petit saint Jean, saint Joseph et une autre sainte se tiennent debout derrière le groupe principal. — Gravé par Stella.

SAINTE FAMILLE.

Pl. 10.

(Hauteur 0™,90 cent., largeur 1™,20 cent.)

Collection particulière.

La Vierge, assise, vient de retirer du bain l'enfant Jésus qu'elle a placé sur ses genoux ; elle tient un de ses pieds qu'elle va essuyer avec le linge que lui présente un ange qui est à droite, tandis qu'un autre ange s'occupe à vider le vase qui a servi au divin enfant et que deux autres apportent un panier de fleurs. De l'autre côté, sainte Anne regarde avec admiration l'enfant Jésus s'élançant dans les bras du petit Jean.

Près de la Vierge on voit saint Joseph, et dans le fond un paysage orné de fabriques. — Gravé par Pesne.

SAINTE FAMILLE.

Pl 11.

(Hauteur 0™,68 cent., largeur 0™,51 cent.)

Louvre.

La Vierge, assise, tient sur ses genoux l'enfant Jésus qui caresse le petit saint Jean, soutenu par sainte Élisabeth agenouillée derrière eux, saint Joseph, debout et en prière. — Gravé par Pesne, Massart.

ADORATION DES BERGERS.

Pl. 12.

(Hauteur 1 mètre, largeur 1m,80 cent.)

Galerie de Munich.

Dans une étable à demi ruinée et occupée par les animaux qui l'habitent ordinairement, la Vierge, ayant derrière elle saint Joseph, tient sur ses genoux l'enfant Dieu, que les bergers viennent adorer. Ce tableau peint par Le Poussin en 1653 pour M. de Mauroy, intendant des finances, passa depuis dans le cabinet de M. de Boisfranc, puis dans la galerie de Manheim, et enfin dans celle du roi de Bavière. — Gravé par Jean Pesne.

ADORATION DES MAGES.

Pl. 13.

(Hauteur 1m,63 cent., largeur 1m,74 cent.)

Louvre.

La Vierge assise près des ruines d'un temple et ayant derrière elle saint Joseph, tient l'enfant Jésus que les rois viennent adorer. Ceux-ci sont accompagnés de serviteurs et de soldats. — Gravé par Antoine Morghen; Avice.

MASSACRE DES INNOCENTS.

Pl. 14.

Collection particulière.

(Autrefois dans la galerie de Lucien Bonaparte.)

Un soldat pose son pied sur la gorge d'un enfant qu'il va frapper de son glaive, tandis que de l'autre main il repousse brutalement la mère qui embrasse ses genoux. Au second plan une mère emporte le corps inanimé de son enfant. — Gravé par Folo.

SAINT JEAN BAPTISANT SUR LES BORDS DU JOURDAIN.

Pl. 15.

(Hauteur 0m,94 cent., largeur 1m,20 cent.)

Musée du Louvre.

Debout sur les bords du fleuve dont les rives sont couvertes d'arbres, saint Jean donne le baptême à deux hommes agenouillés.

Une femme à genoux va lui présenter son enfant, et des hommes se dépouillent de leurs vêtements pour recevoir l'eau du baptême. Ce tableau, peint vers 1640 pour le chevalier del Pozzo, appartint à Lenôtre, avant de passer dans la galerie du roi. Poussin en a fait une répétition pour M. de Chanteloup. — Gravé par G. Audran.

JÉSUS-CHRIST GUÉRISSANT DEUX AVEUGLES.

Pl. 16.

(Hauteur 1m,19 cent., largeur 1m,76 cent.)

Louvre.

Jésus, sortant de Jéricho, avec les apôtres Pierre, Jacques et Jean, touche les yeux d'un des deux aveugles agenouillés devant lui. Les spectateurs manifestent l'étonnement que leur cause le prodige. — Gravé par L. Audran, Chasteais, Picart, Garnier.

LA FEMME ADULTÈRE.

Pl. 17

(Hauteur 1m,22 cent., largeur 1m,95 cent.)

Au milieu d'une place publique décorée de riches édifices, la femme adultère, à genoux, attend en pleurant la décision qu'on va prononcer contre elle. Le Christ debout montre du doigt les paroles qu'il a tracées par terre. Les scribes et les pharisiens expriment par leurs gestes les sentiments divers dont ils sont animés. Ce tableau, peint en 1653 pour Lenôtre, passa ensuite dans la collection de la couronne et se trouvait à Meudon en 1710. — Gravé par Ger. Audran.

LE CHRIST MORT.

Pl. 18.

Collection particulière.

Le corps de Jésus-Christ est déjà porté à l'entrée du sépulcre ; Joseph d'Arimathie et saint Jean s'apprêtent à l'y placer tandis que les saintes femmes exhalent leur douleur.

ASSOMPTION DE LA VIERGE.

Pl. 19.

(Hauteur 0^m,51 cent., largeur 0^m,40 cent.)

Louvre.

La Vierge debout, les yeux tournés vers le ciel, les bras étendus, s'élève dans les airs soutenue par quatre anges. — Gravé par Pesne, Duquey, Laugier, Bettelini.

MORT DE SAPHYRE.

Pl. 20.

(Hauteur 1^m,22 cent., largeur 2 mètres.)

Louvre.

Saint Pierre, accompagné de deux apôtres, étend le bras vers Saphyre qui tombe à terre au milieu des gens qui veu-

lent la secourir. Ce tableau, cité par Félibien comme ayant appartenu à M. Fromont de Veines, était dans le château neuf de Meudon en 1710. — Gravé par Pesne, Massard.

Les Sacrements du Poussin.

(Hauteur 1^m,20 cent., largeur 1^m.70 cent.)

Poussin a représenté deux fois les sept sacrements. La première suite fut faite pour le chevalier del Pozzo, son protecteur et son ami à Rome. Chargé par M. de Chanteloup d'en faire faire des copies, il préféra recommencer lui-même la série.

Les tableaux dont nous donnons ici la gravure sont ceux qui furent exécutés pour M. de Chanteloup; cette suite est beaucoup plus estimée que la première. — Gravé par Pesne, Gautrel, Drevet, Audran.

LE BAPTÊME.

Pl. 21.

Jésus-Christ, un genou en terre, reçoit de saint Jean l'eau du baptême. Une colombe vole au-dessus de la tête du Sauveur. Un grand nombre de disciples assistent à la scène : plusieurs sont nus ou se dépouillent de leur vêtement pour se faire baptiser.

LA PÉNITENCE.

Pl. 22.

Jésus-Christ étant à table chez Simon le pharisien, une

femme dont l'Évangile ne dit point le nom, vint près de lui, et arrosant de ses larmes les pieds du Sauveur, elle les essuyait avec ses cheveux, les baisait et y répandait des parfums. Jésus lui dit : Vos péchés vous sont pardonnés, votre foi vous a sauvée, allez en paix. On voit sur le premier plan du tableau des vases avec un serviteur qui verse du vin. Poussin écrivait à M. de Chanteloup à propos de ce tableau : « Je ne vous ferai sur mon tableau aucun prologue, car le sujet y est représenté de manière qu'il me semble qu'il n'a pas besoin d'interprète, pourvu seulement qu'on ait lu l'Évangile. »

L'EUCHARISTIE.

Pl. 23.

Au milieu des apôtres couchés autour d'une table, le Christ tient une coupe et dit : « Ceci est le calice de mon sang. »

La scène est éclairée par une lampe à trois becs suspendue au milieu de la salle.

CONFIRMATION.

Pl. 24.

Un vieillard assis donne la confirmation à des néophytes à genoux. C'est à propos de ce tableau que Poussin écrivait à M. de Chanteloup : « Considérez-bien, monsieur, que ce ne sont pas des choses qu'on peut faire en sifflant, comme vos peintres de Paris qui, en se jouant, font des tableaux en vingt-quatre heures. Il me semble que j'ai fait beaucoup

quand j'ai terminé une tête en un jour, pourvu qu'elle fasse son effet. Je vous supplie donc de mettre l'impatience française à part, car si j'avais autant de hâte que ceux qui me pressent, je ne ferais rien de bien. »

EXTRÊME-ONCTION.

Pl. 25.

Le mourant reçoit le dernier sacrement au milieu de sa famille et de ses amis. Poussin écrivait à M. de Chanteloup à propos de ce tableau : « Je travaille gaillardement à l'Extrême-Onction, qui est en vérité un sujet digne d'Apelles, car il se plaisait fort à représenter des mourants. Je ne quitterai point ce tableau, pendant que je me trouve bien disposé, que je ne l'aie mis en bons termes pour une ébauche. Il contiendra dix-sept figures d'hommes, de femmes et d'enfants, dont une partie se consume en pleurs, tandis que les autres prient pour le moribond. »

L'ORDRE.

Pl. 26.

Jésus, debout au milieu des apôtres, dit à saint Pierre agenouillé : « Je vous donnerai les clefs du royaume du ciel, et tout ce que vous lierez sur la terre sera lié dans le ciel, et tout ce que vous délierez sur la terre sera délié dans le ciel. » Poussin a placé près de Jésus-Christ un grand pilier avec la lettre initiale E pour rappeler la parole de l'Évangile : « Vous êtes Pierre, et sur cette pierre j'édifierai mon Église. »

MARIAGE.

Pl. 27.

Pour symboliser ce sacrement, le Poussin a représenté saint Joseph passant l'anneau au doigt de la mère de Dieu. Ce tableau a été regardé par quelques personnes comme plus faible que les autres de la même série, et il a donné lieu à des épigrammes plus mordantes que justes. On a dit, par exemple, qu'un bon mariage était une chose si extraordinaire, que Poussin n'avait pu parvenir à en faire un bon même en peinture.

TESTAMENT D'EUDAMIDAS.

Pl. 28.

(Hauteur 1 mètre, largeur 4^m,60 cent.)

Collection particulière.

Eudamidas de la ville de Corinthe, attaqué d'une maladie mortelle, et dans un âge avancé, va terminer sa carrière. Le médecin, ayant placé une de ses mains sur la poitrine du moribond, et posant l'autre sur son propre sein, semble conjecturer, par comparaison, qu'il n'y a plus d'espoir pour la vie d'Eudamidas. Celui-ci profite du peu de forces qui lui reste pour dicter ses dernières volontés. « Je laisse ma mère à Arétée afin qu'il la nourrisse ; à Charixène, ma fille, afin qu'il la marie et la dote autant qu'il pourra ; et si l'un des deux vient à mourir, j'entends que le legs que je lui ai fait revienne au survivant ». — Gravé par Pesne.

ENLÈVEMENT DES SABINES.

Pl. 29.

(Hauteur 1m,50 cent., largeur 2m,07 cent.)

Louvre.

Romulus, debout sur le péristyle d'un palais, donne le signal aux soldats romains pour enlever les femmes sabines. Au fond, un temple et divers édifices d'un caractère sévère. Il existe un autre tableau du Poussin sur le même sujet, mais composé différemment. — Gravé par Ab. Girardet.

PYRRHUS SAUVÉ.

Pl. 30.

(Hauteur 1m,16 cent., largeur 1m 60 cent.)

Louvre.

Éacides, roi des Molosses, ayant été chassé de son royaume par des rebelles, ses amis s'échappèrent avec son jeune fils Pyrrhus, et les femmes qui le nourrissaient. Poursuivis, ils combattirent l'ennemi en fuyant, mais ils se trouvèrent le soir au bord d'une rivière qu'ils ne savaient comment passer. Ayant tracé quelques mots sur une écorce de chêne, ils la lancèrent de l'autre côté de l'eau, au moyen d'une lance sur laquelle ils l'avaient fixée, et parvinrent ainsi à faire connaître leur situation aux Mégariens, leurs alliés, qui vinrent au-devant d'eux avec un radeau. Ce tableau, dont il existe en Angleterre une répétition de petite

dimension, était en 1710 à Versailles, dans le petit appartement du roi. — Gravé par Audran, Charteau (en 1676).

CONTINENCE DE SCIPION.

Pl. 31.

(Hauteur 1m,20 cent., largeur 1m,60 cent.)

Saint-Pétersbourg (Ermitage).

Après la prise de Carthagène, Scipion reçut parmi sa part du butin une jeune fille de la plus grande beauté. Ayant appris qu'elle était fiancée à Allectius, prince des Celtibériens, il le fit appeler et la lui rendit, en ordonnant que le prix de sa rançon fût donné comme dot. — Gravé par Légat.

MARS ET VÉNUS.

Pl. 32.

(Hauteur 0m,81 cent., largeur 1m,45 cent.)

Louvre.

Vénus couchée est caressée par Mars, coiffé de son casque. Des amours s'ébattent autour d'eux : dans le fond du tableau, un amour remet une lettre à Adonis. — Gravé par Blot

MORT D'ADONIS.

Pl. 33.

(Hauteur 55 cent., largeur 1m,40 cent.)

Collection particulière.

Vénus, agenouillée près d'Adonis, verse sur le sang de celui qu'elle pleure le nectar contenu dans un vase. Deux amours l'accompagnent; derrière elle on voit son char qu'elle vient de quitter, et un fleuve endormi. — Gravé par Baquoy.

ÉDUCATION DE BACCHUS.

Pl. 34.

(Hauteur 0m 97 cent., largeur 1m 30 cent.)

Louvre.

Un faune soutient le jeune dieu à qui un satyre accroupi fait boire dans une coupe le jus du raisin qu'il exprime avec la main. Sur le devant, on voit une bacchante endormie, avec un enfant sur son sein et un autre qui joue avec une chèvre. — Gravé par Dupréel, Mathieu Pool, Hortemels

BACCHANALE.

Pl. 35.

(Hauteur 1 60 cent., largeur 1 20 cent.

Musée de Londres.

Des faunes et des bacchantes s'ébattent dans les bois. Silène, soutenu par des faunes dont un le couronne, est assis au pied des arbres.

BACCHANALE.

Pl. 36.

(Hauteur 1m,20 cent., largeur 1m,80 cent.)

Collection particulière.

Des faunes dansent avec des bacchantes. Une d'elles vient au secours d'une de ses compagnes qu'un satyre vient de renverser au pied de la statue de Priape et veut embrasser malgré elle.

BERGERS D'ARCADIE.

Pl. 37

(Hauteur 85 cent., largeur 1m 21 cent.)

Louvre.

Au milieu d'une campagne déserte, trois bergers tenant des bâtons et accompagnés d'une jeune fille, sont arrêtés

devant un tombeau sur lequel on lit : « Et in Arcadia ego. » — Gravé par Picart, Reindel, Blot.

JEUX D'ENFANTS.

Pl. 38.

(Hauteur 60 cent., largeur 40 cent.)

Collection particulière.

Deux enfants paraissent lutter ensemble pour une pomme que tient l'un d'eux. D'autres jouent avec des papillons. — Gravé par Smith.

FUNÉRAILLES D'UN GÉNIE.

Pl. 39.

(Hauteur 50 cent., largeur 66 cent.)

Musée de Vienne.

Un enfant mort est porté par de petits génies, précédés et suivis par un grand nombre d'autres qui constituent le cortége. Le père et la mère du mort sont sur le seuil de la maison d'où l'on a emporté le mort. Le convoi funèbre arrive à un temple sur les marches duquel il est reçu par les figures de la Philosophie, l'Espérance et l'Amitié. — Gravé par Agricola.

LE TEMPS ENLEVANT LA VÉRITÉ.

Pl. 40.

Diamètre 2m,97 (forme ronde).

Louvre.

Le Temps, sous la figure d'un vieillard ailé, enlève dans ses bras la Vérité représentée par une femme nue. Au bas du tableau, on voit l'Envie, la chevelure hérissée de serpents, et la Discorde tenant un poignard et une torche allumée.

Ce tableau, destiné à décorer un plafond, fut exécuté en 1641 pour le cardinal de Richelieu.— Gravé par G. Audran, Picart, Devilliers.

RENAUD ET ARMIDE.

Pl. 41.

(Hauteur 1m,04 cent , largeur 1m.50 cent.)

Galerie de l'Ermitage (Saint-Pétersbourg).

Armide s'approche de Renaud, couché au pied d'un arbre. Des amours jouent alentour. Le fleuve Oronte personnifié est assis au premier plan. Dans le fond, on aperçoit une colonne avec une inscription, et, dans les nuages, un char avec deux chevaux.

RENAUD ET ARMIDE.

Pl. 42.

Collection particulière.

Armide s'approche de Renaud endormi, et la beauté du héros désarme sa colère. Un amour placé derrière l'enchanteresse retient son bras armé d'un poignard. — Gravé par G. Audran.

MORT D'EURYDICE.

Pl. 43.

(Hauteur 1^m 20 cent., largeur 2 mètres.)

Louvre.

Orphée inspiré chante en s'accompagnant de la lyre : deux femmes couchées à ses pieds et un jeune homme debout l'écoutent avec attention, tandis qu'Eurydice, occupée à cueillir des fleurs, vient d'être piquée par un serpent et laisse échapper la corbeille qu'elle tenait dans ses mains. Le paysage représente une vue du pont et du château Saint-Ange. — Ce tableau fut peint en 1659 pour le peintre Lebrun. — Gravé par Baudet (en 1704), Desaulx et Bovinet.

UNE SCÈNE D'EFFROI.

Pl. 44.

Collection particulière.

Un homme s'enfuit en voyant, sur le bord d'un ruisseau,

un autre homme étouffé par un énorme serpent qui l'enlace, Le ruisseau est bordé de grands arbres. Au fond on aperçoit une ville et des fabriques. Ce tableau, peint vers 1650 pour M. Pointel, fut acheté à sa mort par M. Moreau, premier valet de garde-robe du roi.

POLYPHÈME.

Pl. 45.

(Hauteur 1 mètre, largeur 1m,60 cent.)

Musée de Madrid.

Le géant est assis sur un rocher près de la mer et joue de sa flûte composée de cent tuyaux. Poussin l'a représenté de dos pour éviter la difformité d'un œil au milieu du visage. et l'a mis dans l'éloignement pour ne point être embarrassé de l'énormité de sa stature. — Gravé par Baudet.

DIOGÈNE JETANT SA COUPE.

Pl. 46.

(Hauteur 1m,61 cent., largeur 2m,20 cent.)

Louvre.

Diogène, debout auprès d'une source ombragée par de grands arbres, jette son écuelle en voyant un jeune homme qui boit dans le creux de sa main. Au fond, on voit la ville d'Athènes. Ce magnifique paysage, peint à Rome en 1648 pour M. de Lamagne, banquier de Gênes, fut acheté ensuite pour la collection. — Gravé par Baudet.

FUNÉRAILLES DE PHOCION.

Pl. 47.

(Hauteur 1",50 cent., largeur 2",15 cent.)

Collection particulière.

Deux hommes portent en silence le corps de Phocion, sans qu'aucun appareil ait été déployé pour les funérailles, ni que les travaux de la campagne aient été interrompus. Ce tableau fut peint vers 1650 pour M. Cerisier. — Gravé par Baudet.

CENDRES DE PHOCION.

Pl. 48.

Une ville bâtie au pied d'un rocher, et décorée de beaux édifices, apparaît dans le fond du tableau dont le premier plan représente un chemin qui tourne entre de grands arbres. Une femme placée près du chemin recueille les cendres de Phocion pour les rendre à sa patrie lorsqu'elle aura reconnu son injustice.

REPOS DES VOYAGEURS.

Pl. 49.

(Hauteur 1",50 cent., largeur 2",10 cent.)

Collection particulière.

Des voyageurs sont assis près d'une fontaine, sur un che-

min qui tourne entre de grands arbres et va se perdre dans un horizon éloigné.

Ce tableau fut peint vers 1650 pour M. Passart, maître des comptes. — Gravé par Baudet.

HOMME PUISANT A UNE FONTAINE.

Pl. 50.

(Hauteur 1m.32 cent., largeur 2 mètres).

Musée de Madrid.

Un homme puise de l'eau à une fontaine située le long d'une route qui mène à une ville, où l'on aperçoit divers édifices. — Gravé par Baudet.

STELLA.

1596-1659.

Jacques Stella, né à Lyon, d'une famille originaire de Flandre, montra de bonne heure de brillantes dispositions. A vingt ans, il alla à Florence, où le grand-duc lui fit une pension semblable à celle que recevait Callot. Il avait déjà une grande réputation quand il arriva à Rome, où il devint l'ami intime de Poussin.

Mis en prison sur un faux témoignage, son innocence fut bientôt reconnue, mais il quitta Rome où il était resté douze ans et revint en France, y eut un logement au Louvre et le brevet de premier peintre de Sa Majesté. C'est lui qui, le premier, peignit le portrait de Louis XIV, encore dauphin. Sa nièce, Claudine Stella, a reproduit par la gravure un grand nombre de ses ouvrages.

LES CINQ SENS.

Pl. 51.

(Hauteur 36 cent., largeur 40 cent.)

Collection particulière.

Le sens de l'odorat est exprimé par une femme qui flaire une rose qu'elle paraît vouloir cueillir; près d'elle un homme qui boit un verre de liqueur exprime le goût. En face, une femme joue du luth pour flatter l'ouïe de l'assistance, et elle est embrassée par un homme qui exprime ainsi le tact ou le toucher. Une servante apporte des liqueurs, et derrière, un vieillard dont on ne voit que la tête et qui paraît s'intéresser vivement à cette scène, exprime ainsi le sens de la vue. — Lithographié par Feraut.

CLÉLIE.

Pl. 52.

(Hauteur 1m.40 cent., largeur 1 metre.)

Clélie, fille d'un consul, et l'une des dix jeunes filles données en otage à Porsenna, traverse le Tibre en présence de l'armée ennemie, pour retourner à Rome. Ce tableau, qui a appartenu à la famille d'Orléans, se voyait autrefois à Saint-Cloud

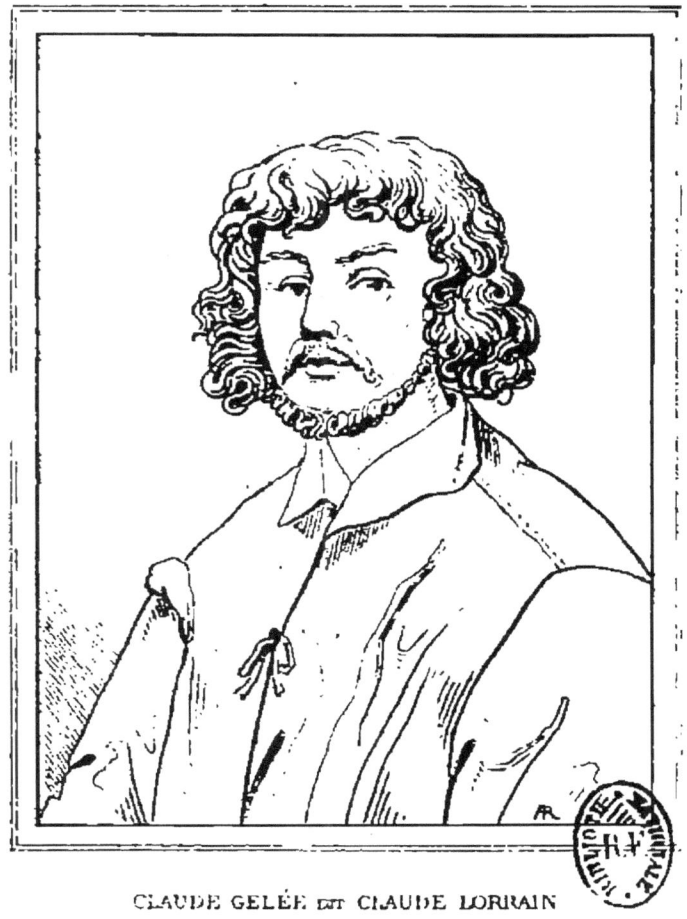

CLAUDE GELÉE dit CLAUDE LORRAIN
CLAUDIO LORENESE
CLAUDIO LORENEFO.

GELLÉE (CLAUDE).

1600-1682.

La plupart des biographies qu'on a faites sur Claude Gellée (dit Claude Lorrain) sont absolument imaginaires. On le représente comme un pauvre enfant mal doué, qui ne put jamais rien apprendre, fut mis en apprentissage chez un pâtissier, devint ensuite le valet d'un peintre, et se trouva tout à coup et sans qu'on sache comment un des plus grands artistes de son siècle. Les renseignements donnés à l'historien Baldinuci par le neveu de Claude Lorrain présentent un caractère beaucoup moins merveilleux, mais beaucoup plus probable. C'est donc à eux qu'il faut nous en tenir. Claude Gellée naquit au château de Chamagne sur les bords de la Moselle. Étant devenu orphelin à douze ans, il alla à Fribourg trouver son frère, habile graveur sur bois, qui lui apprit les éléments du dessin, travailla quelque temps avec un peintre qui lui enseigna l'architecture et la perspective, et se rendit ensuite à Rome où il étudia sous Agostino Tassi, habile paysagiste et élève de Paul Bril. Il revint ensuite à Nancy, où il fit pendant quelque temps de la peinture décorative, et ayant eu occasion de retourner à Rome une seconde fois, il y fit pour le cardinal Bentivoglia deux paysages qui eurent un tel succès que le pape se déclara son protecteur. Dès lors sa fortune fut assurée et ses tableaux n'ont jamais cessé d'être recherchés et payés un prix très-élevé. Claude Lorrain faisait difficilement la figure, et celles qu'on voit dans ses tableaux sont généralement de Philippe Lauri, Jean Miel ou Courtois. Claude Lorrain s'est surtout attaché à rendre les heures du jour, et il a reproduit

les accidents de la lumière avec une perfection inimitable. Il était l'ami de Poussin, et bien qu'il ne lui ressemble aucunement, ils ont eu cela de commun qu'ils n'imitèrent jamais la nature dans sa réalité brutale comme les Hollandais, mais qu'ils la traduisirent par un sentiment personnel, plus réfléchi dans Le Poussin, plus rêveur dans Claude Lorrain. On a de Claude Lorrain plusieurs eaux-fortes fort estimées et un grand nombre de dessins au bistre. Il avait l'habitude, chaque fois qu'il livrait un tableau, d'en faire un petit dessin qu'il plaçait dans un petit album qu'il intitulait le *Livre de vérité*.

Ce livre devait, suivant son testament, demeurer toujours la propriété de sa famille, et ses fils ne voulurent en effet s'en dessaisir à aucun prix, mais d'autres héritiers furent moins scrupuleux, et les ducs de Devonshire sont aujourd'hui les heureux possesseurs de cet inestimable trésor. Le *Livre de vérité* renferme 200 dessins gravés à l'aqua-tinte par Earlon.

JÉSUS ET LES DISCIPLES D'EMMAÜS.

Pl. 53.

(Hauteur 1 mètre, largeur 1^m,30 cent.)

Musée de l'Ermitage (Saint-Pétersbourg).

Jésus et les deux disciples sont placés sur une route au milieu d'un riant paysage.

Un groupe de beaux arbres masque en partie des ruines qui sont derrière, et dans le lointain on aperçoit le lac de Génézareth.

PAYSAGE.

(Hauteur 60 cent., largeur 85 cent.)

Pl. 54.

Cabinet particulier.

Une femme sur un âne et un troupeau de chèvres animent une route qui traverse de grands bosquets d'arbres. Au second plan on voit une rivière bordée de coteaux dont l'un est surmonté d'une tour. — Gravé par Vivarès.

VUE DES BORDS DE LA MER.

Pl. 55.

(Hauteur 65 cent. largeur 1 metre,)

Collection particulière.

Derrière un groupe de beaux arbres on voit la mer sillonnée de navires et un village sur ses bords. Au premier plan une femme est assise au pied d'un arbre.

EMBARQUEMENT DE SAINTE URSULE.

Pl. 56.

(Hauteur 1 metre, largeur 1m,30 cent.)

Musée de Londres.

Une suite de palais se déploie en perspective sur le rivage. Celui du premier plan, de forme circulaire, contient un

3.

grand nombre de personnages qui accompagnent sainte Ursule, au moment où elle quitte l'Angleterre pour aller à Cologne où elle souffrit le martyre.

VALENTIN.

1600-1634.

Valentin auquel on donne le nom de Moyse, sur la foi d'un auteur italien, est un des artistes français sur la vie duquel on a le moins de renseignements. On sait seulement qu'il naquit à Coulommiers, et qu'il vint fort jeune à Rome. Il ne put, comme on l'a dit, avoir reçu des leçons du Caravage, puisque cet artiste est mort en 1609, mais il étudia beaucoup ses œuvres, et rappelle souvent la vigueur et l'audace du maître italien. Valentin devint à Rome, où il passa sa vie, l'ami intime du Poussin et le protégé du cardinal Barberini. Il eut l'imprudence à trente-quatre ans de se baigner ayant chaud et mourut d'une pleurésie.

SUZANNE RECONNUE INNOCENTE.

Pl. 57.

(Hauteur 1m,75 cent., largeur 2m.11 cent.)

Louvre.

Le jeune prophète Daniel, placé sur un trône, donne ordre d'arrêter les deux vieillards calomniateurs : en face de lui, Suzanne, les bras croisés sur sa poitrine, est accompagnée de ses deux enfants. — Gravé par Kruger, Bouillard.

JUGEMENT DE SALOMON.

Pl. 58.

(Hauteur 1m,76 cent., largeur 2m,10 cent.)

Louvre.

Assis sur un trône, au pied duquel est le cadavre de l'enfant mort, Salomon donne ordre à un soldat de saisir l'enfant vivant que tient une des deux mères. — Gravé par Bouillard.

LE DENIER DE CÉSAR.

Pl. 59.

(Hauteur 1m,11 cent., largeur 1m,54 cent.)

Louvre.

Le Christ est debout devant les deux pharisiens dont l'un présente une pièce d'argent que l'autre montre du doigt. Celui qui tient la pièce d'argent a des lunettes. — Gravé par Claessens, Baudet.

MARTYRES DE SAINTS PROCESSE ET MARTINIEN.

Pl. 60.

Processe et Martinien étaient deux soldats romains qui, chargés par Néron de garder les apôtres saint Pierre et saint Paul, se convertirent au christianisme et subirent le martyre. Ce tableau, considéré comme le chef-d'œuvre de Valentin,

fut peint pour la basilique de Saint-Pierre ; mais en 1737 on le remplaça par une mosaïque exécutée par Cristo-Fori, et l'original fut placé au palais de Monte-Cavallo. Pris par les Français en 1795, il fut rendu en 1815. Étendus et garrottés ensemble *tête-bêche*, les deux saints sont couchés sur un appareil mécanique, au milieu de leurs bourreaux. Un ange descend du ciel en tenant une palme.

LAHIRE.

1606-1656.

Laurent de Lahire fut élève de son père, qui avait séjourné longtemps en Pologne, où il avait fait des tableaux assez estimés. Il étudia les ouvrages des maîtres réunis à Fontainebleau et se fit connaître par un tableau du martyre de saint Barthélemy, qu'il exposa le jour de la Fête-Dieu. Laurent de Lahire a peint plusieurs tableaux pour des églises ou des palais, et un très-grand nombre de petites toiles d'une exécution précieuse, qui représentent généralement des paysages ornés d'architecture. Il fut, en 1648, un des douze fondateurs de l'Académie royale de peinture, qui prirent le titre d'Anciens, et exercèrent les fonctions de professeurs. Il a gravé à l'eau-forte quelques pièces d'après ses propres compositions.

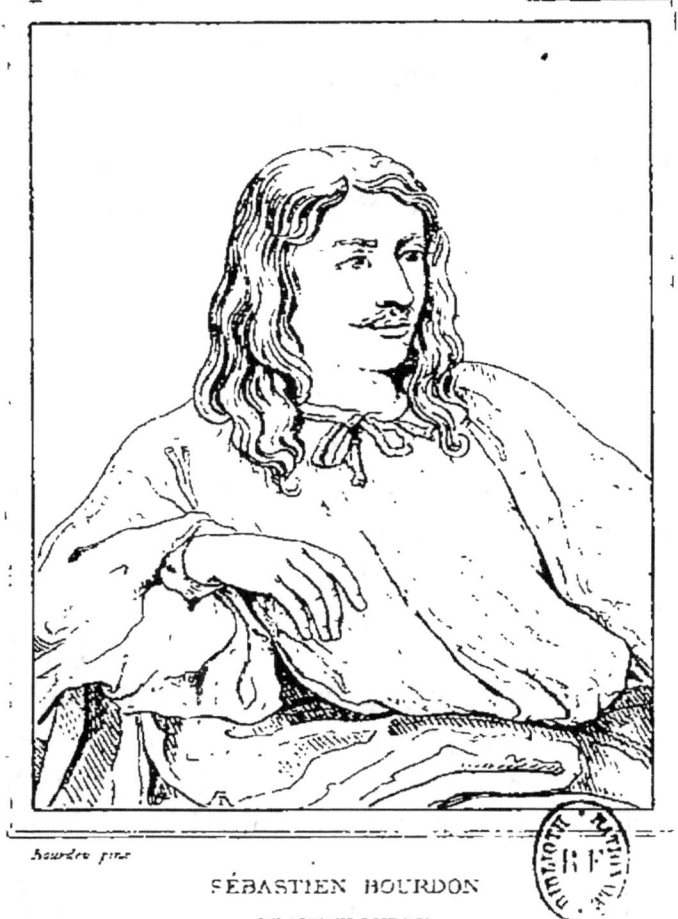

SÉBASTIEN BOURDON
SEBASTIANO BOURDON
SEBASTIAN BOURDON.

LABAN CHERCHANT SES IDOLES.

Pl. 61.

(Hauteur 0m.95 cent., largeur 1m.33 cent.)

Louvre.

Laban fouille dans un grand coffre dont un serviteur tient le couvercle ouvert. Plus loin, on aperçoit Rachel et une de ses compagnes assises sur les bagages où sont les idoles. Le paysage représente un temple corinthien entouré de grands arbres, et au fond une rivière qui serpente dans le vallon. — Gravé par Mathieu.

BOURDON.

1616-1671.

Sébastien Bourdon, né à Montpellier, vint fort jeune à Paris, puis à Bordeaux, et, dans ces deux villes, étudia sous des artistes peu connus. Pressé par la misère, il s'engagea ; son capitaine lui ayant donné son congé, il partit pour Rome où il vécut plusieurs années en faisant des pastiches très-habiles de Claude Lorrain, du Poussin, d'André Sacchi, de Pierre de Laer, etc.; mais, ayant été dénoncé à l'inquisition comme hérétique, il quitta Rome pour revenir à Paris. Il fit plusieurs tableaux estimés et fut un des douze fondateurs de l'Académie royale de peinture. Les guerres civiles interrompirent ses travaux et il partit pour la Suède où l'appelait la reine Christine qui le nomma son premier peintre. Comme elle abdiqua peu de temps après, pour

embrasser la religion catholique, Bourdon revint encore à Paris, et, quoique calviniste, fit un grand nombre de tableaux pour des églises. Outre ses tableaux religieux, Bourdon a fait un très-grand nombre de tableaux de genre et de paysage. L'histoire de Phaéton en neuf grands tableaux, qui décoraient la galerie Bretonvilliers, et qui ont longtemps passé pour être de Lebrun, sont l'œuvre de Bourdon. La prodigieuse facilité de Bourdon a nui à son talent. On dit qu'il paria un jour de faire douze têtes en un jour, et ce fait, quoique improbable, ne serait pas attribué à un artiste qui aurait eu l'habitude de châtier beaucoup ses œuvres.

AUGUSTE VISITANT LE TOMBEAU D'ALEXANDRE.

Pl. 62.

(Hauteur 1=,20 cent., largeur 1=,50 cent.)

Amiens.

« Étant à Alexandrie, Auguste se fit ouvrir le tombeau d'Alexandre et en fit tirer le corps. Il lui mit une couronne d'or sur la tête, le couvrit de fleurs, lui rendit toutes sortes d'hommages ; et, comme on lui demandait s'il ne voulait pas voir aussi les Ptolémées, il répondit : J'ai voulu voir un roi et non des morts. » (Suétone.) — Gravé par Masquelier.

MIGNARD.

1610-1685.

On a prétendu que le père de Mignard s'appelait Pierre More et était d'origine anglaise Présenté à Henri IV en

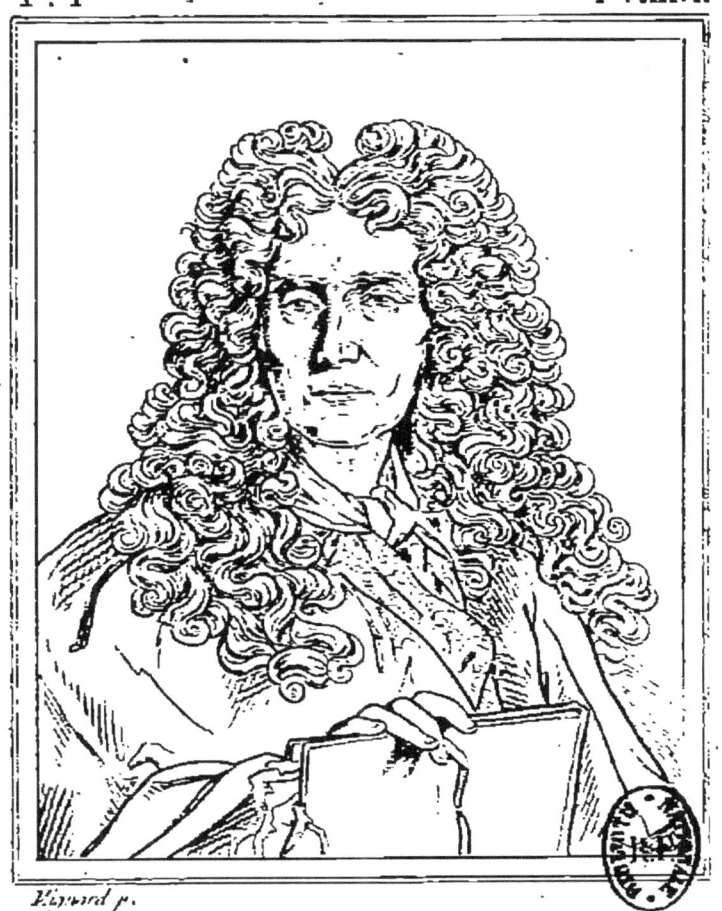

PIERRE MIGNARD.

PIETRO MIGNARD.

même temps que ses six frères, tous officiers, le roi, frappé de la blancheur de leur peau et de la délicatesse de leurs traits, s'écria en riant : « Ce ne sont pas là des Mores, mais bien des Mignards », et depuis ce temps la famille aurait changé de nom. Cette anecdote n'est plus admise depuis que des documents récemment découverts ont prouvé que la famille avait porté le nom de Mignard dès le commencement de la ligue, bien antérieurement avant la venue de Henri IV à Troyes, où elle résidait. Quoi qu'il en soit, le jeune Pierre Mignard fut destiné très-jeune à la médecine, mais il renonça bientôt à cette carrière pour se faire peintre, et après avoir étudié quelque temps à Fontainebleau, il entra chez Vouet dont il devint bientôt un des meilleurs élèves. Mignard partit ensuite pour Rome, où quelques portraits établirent sa réputation au point qu'il fut chargé de peindre le pape Urbain VIII. Les premiers tableaux de Mignard furent des imitations d'Annibal Carrache dont il avait copié les peintures au palais Farnèze. Ce fut après un séjour de vingt-deux ans à Rome qu'il fut appelé en France pour y faire le portrait du roi, qu'il a recommencé depuis un grand nombre de fois. Mignard avait, pour appuyer son talent, cet esprit courtisan, si apprécié au XVIIe siècle. Lorsqu'il fit pour la dernière fois le portrait de Louis XIV, le roi, frappé de l'attention avec laquelle son peintre le regardait, lui dit : « Vous me trouvez vieilli, Mignard ?
— Il est vrai, sire, je vois quelques victoires de plus sur le front de votre Majesté. » Mignard fut chargé de nombreux travaux dans les palais royaux ; mais son œuvre la plus importante fut le dôme du Val-de-Grâce, où il introduisit plus de deux cents figures au moins trois fois grandes comme nature : cette immense fresque a été célébrée par un poëme de Molière. Mignard s'était fait aider dans ce travail par

son ami du Fresnoy, peintre et écrivain, auquel on doit un poëme latin sur la peinture. Mignard était l'ennemi de Lebrun, et refusa de faire partie de l'académie royale de peinture où il n'aurait occupé que le second rang. Il préféra, tant que Lebrun vécut, rester dans l'ancienne confrérie de Saint-Luc ; mais aussitôt après la mort de son rival il se présenta à l'Académie où il fut nommé le même jour académicien, professeur, recteur, directeur et chancelier. Mignard, qui avait été anobli en 1687, reçut en outre les titres de premier peintre du roi et directeur des manufactures. Il vécut dans l'intimité des plus grands hommes de son temps, Racine, Boileau, Scarron et surtout Molière, avec qui il était lié de la plus étroite amitié. Nicolas Mignard, frère du précédent, acquit comme peintre de portraits une grande réputation, qui s'est depuis complétement effacée derrière celle de Pierre Mignard.

LA VISITATION.

Pl. 63.

(Hauteur 3 mètres, largeur 2 mètres.)

La Vierge est reçue par sainte Élisabeth sur le seuil de sa porte. Dans le ciel, des anges tiennent une banderole avec une inscription. Ce tableau fut placé dans une église d'Orléans : on assure que la tête de la Vierge est le portrait de la fille du peintre, et sainte Élisabeth celui de sa femme. — Gravé par Roullet.

PORTEMENT DE CROIX.

Pl. 64.

(Hauteur 1m,50 cent , largeur 1m,98 cent)

Louvre.

Le Christ monte au calvaire, précédé des deux larrons et suivi d'une troupe de soldats. La Vierge, la Madeleine et saint Jean sont plongés dans la douleur : on aperçoit sur le haut de la montagne les apprêts du supplice. Ce tableau fut fait pour M. de Seignelay qui le céda à Louis XIV, pour produire Mignard que Louvois voulait favoriser aux dépens de Lebrun. Une cabale s'était formée contre ce dernier, et chacun s'écria que le tableau de Mignard était le chef-d'œuvre de l'art, et qu'on ne pouvait plus rien voir à Versailles depuis qu'il y était. Le roi, qui en ce moment était bien disposé pour Lebrun, prévint son peintre qu'une brigue s'était formée contre lui et que, pour la faire cesser, il ait à lui faire, dans le plus bref délai, un tableau de la même grandeur et du même genre que celui de Mignard. Quand le tableau fut arrivé, le roi donna lui-même le signal de l'admiration, et elle fut telle qu'on ne regarda plus celui de Mignard, et que tous les grands et magnifiques tableaux que M. Lebrun avait fait précédemment semblaient ne plus compter pour rien depuis l'apparition du nouvel ouvrage. De semblables intrigues sont très-communes dans l'histoire de l'École française, et montrent la manière dont la cour faisait les réputations et le genre d'influence qu'elle a exercé sur la marche de l'art. — Gravé par Audran.

SAINTE CÉCILE.

Pl 65.

(Hauteur 74 cent., largeur 56 cent.)

Louvre.

Sainte Cécile, assise et coiffée d'un turban, chante en s'accompagnant sur la harpe. Près d'elle, un ange tient un livre ouvert. — Gravé par Bouillard.

LESUEUR.

1617-1655.

Eustache Lesueur était fils d'un tourneur qui le mit sous la direction de Simon Vouet, chez qui il se trouva avec Mignard et Lebrun. Lesueur, qui ne vit jamais l'Italie, a formé son style en copiant des estampes d'après les grands maîtres. Admis dans l'Académie de Saint-Luc, pour laquelle il avait peint un *Saint-Paul à Éphèse chassant les démons*, il s'en sépara lors de la création de l'Académie royale de peinture et de sculpture, où il fut admis comme un des douze qui prirent le titre d'anciens et exercèrent les fonctions de professeurs. Quelque temps après, il entreprit la célèbre décoration de l'hôtel Lambert, et en 1645 il commença, pour le cloître des chartreux de Paris, cette suite de vingt-deux tableaux sur la vie de saint Bruno qui peut passer pour son œuvre capitale. On a raconté sur la vie de Lesueur beaucoup d'anecdotes qui sont aujourd'hui aban-

T. 7 P. XXIX

EUSTACHE LE SUEUR.

données par la critique : ainsi son duel, sa retraite et sa mort aux Chartreux sont à présent considérées comme des fables. La vie de Lesueur, toute de travail, n'offre aucun incident, et s'il est vrai que ses tableaux n'ont pas toujours été rétribués comme ils auraient dû l'être, il est certain aussi qu'il n'a jamais été dans le dénûment, comme on l'a dit quelquefois. Outre ses tableaux, Lesueur a laissé un nombre de dessins presque incroyable. Le style chaste et gracieux de Lesueur, la pureté de son dessin et la noblesse de ses compositions l'ont fait surnommer le Raphaël de la France, et il occupe une place de premier ordre, non-seulement dans l'École française, mais encore parmi les grands maîtres de tous les pays.

FLAGELLATION DE JÉSUS-CHRIST.

Pl. 66.

(Hauteur 1m,28 cent., largeur 66 cent.)

Louvre (sous le nom de Christ à la colonne)

Le Christ, les mains liées derrière le dos, est attaché à une colonne par deux bourreaux. Ce tableau a été quelquefois attribué à Simon Vouet. — Gravé par Masquelier.

SAINT PAUL PRÊCHANT.

Pl. 67.

(Hauteur 3m,44 cent., largeur 3m,28 cent.)

Louvre.

Saint Paul, debout sur les degrés d'un portique, harangue

les habitants d'Éphèse. Ceux qui avaient des livres sur les *arts curieux* (la magie et l'astrologie) les apportent devant lui pour être livrés aux flammes. — Gravé par Picard, Massard.

SAINT PAUL GUÉRISSANT DES MALADES.

Pl. 68.

(Hauteur 2 mètres, largeur 1m,30 cent.)

Collection particulière.

Saint Paul guérit des malades qu'on a amenés devant lui, en présence de l'empereur assis sur un siége placé dans un endroit élevé. Un licteur se tient à côté de l'empereur. — Gravé par Banzo, Massard père.

LAPIDATION DE SAINT ÉTIENNE.

Pl. 69.

(Hauteur 2m,50 cent., largeur 3 mètres.)

Musée de Saint-Pétersbourg (Ermitage).

Saint Étienne vient d'être lapidé : son corps est entouré par les chrétiens qui viennent lui donner la sépulture. — Gravé par Aliamet

MARTYRE DE SAINT LAURENT.

Pl. 70.

(Hauteur 1m,76 cent., largeur 36 cent.)

Louvre.

Saint-Laurent nu et étendu sur l'instrument de son martyre lève les yeux au ciel, tandis que les bourreaux attisent le feu. Un homme, debout près de lui, montre au saint la statue qu'il refuse d'adorer. Au second plan, l'empereur Valérien, accompagné de licteurs, préside le tribunal. Des anges apparaissent dans le ciel, tenant une palme et une couronne. — Gravé par Gérard Audran, Chéreau.

VISION DE SAINT BENOIT.

Pl. 71.

(Hauteur 1m,44 cent., largeur 1m,30 cent.)

Louvre.

Saint Benoît, à genoux et en prière, voit dans le ciel sainte Scolastique sa sœur, au moment où elle venait de mourir. La sainte, portée par trois anges, est accompagnée de deux jeunes filles couronnées de roses blanches, symbole de la virginité. Les apôtres saint Pierre et saint Paul sont près d'elles et montrent à saint Benoît le ciel, nouveau séjour de sa sœur. — Gravé par Guérin.

SAINT GERVAIS ET SAINT PROTAIS REFUSENT DE SACRIFIER A JUPITER.

Pl. 72.

(Hauteur 3m,57 cent., largeur 6m,84 cent.)

Louvre.

Saint Gervais et saint Protais, les mains liées, sont amenés par des soldats devant la statue de Jupiter, au pied de laquelle un sacrificateur tient un bélier tout prêt. Ce tableau a été longtemps dans l'église de saint Gervais à Paris. — Gravé par Gérard Audran.

MARTYR DE SAINT PROTAIS.

Pl. 73.

Collection particulière.

Saint Protais à genoux tourne la tête en présence d'une idole qu'on lui présente. Le bourreau, placé derrière lui, s'apprête à le frapper. Au second plan, on voit le tribunal, où les juges paraissent indignés de la résistance du saint.

La vie de saint Bruno.

(Hauteur 1m,13 cent., largeur 1m,30 cent.)

Louvre.

Les tableaux pour l'histoire de saint Bruno furent com-

mandés à Lesueur pour remplacer d'anciennes peintures sur les mêmes sujets qui avaient été détruites par le temps. Cette suite comprend vingt-deux tableaux, cintrés par en haut.

Toute la suite a été gravée en sens inverse des tableaux par Chauveau. Ils ont été offerts au roi par les chartreux en 1776.

SAINT BRUNO ASSISTE AU SERMON DE R. DIOCRÈS.

Pl. 74.

Raymond Diocrès, chanoine de Notre-Dame de Paris, vers le XIe siècle, renommé pour ses vertus et ses talents, prêche devant une nombreuse assemblée, parmi laquelle est saint Bruno debout et un livre sous le bras.

MORT DE R. DIOCRÈS.

Pl 75.

Raymond, dont la réputation de sainteté avait ébloui le peuple, est couché mourant sur son lit ; mais tandis qu'un prêtre lui présente le crucifix et qu'un autre récite les prières, le diable, placé au-dessus de sa tête, montre qu'il est mort dans le péché. Saint Bruno, en prières, est à genoux près du mourant.

DIOCRÈS RÉPONDANT APRÈS SA MORT.

Pl. 76.

Pendant l'office, tandis que les prêtres et les assistants, tenant des torches, récitent les prières accoutumées, le mort

se soulève dans son linceul, et déclare qu'il est damné. Derrière l'officiant, saint Bruno, les mains jointes, semble implorer la miséricorde divine.

SAINT BRUNO EN PRIÈRE.

Pl. 77.

Prosterné devant le crucifix, saint Bruno réfléchit sur le prodige dont il a été témoin, et se propose de renoncer au monde.

SAINT BRUNO DANS LA CHAIRE DE THÉOLOGIE.

Pl. 78.

Saint Bruno, assis dans une chaire, enseigne la théologie aux nombreux disciples accourus pour entendre ses leçons.

SAINT BRUNO SE DÉTERMINE A QUITTER LE MONDE.

Pl. 79.

Saint Bruno exhorte ses disciples à renoncer au monde. Un jeune homme, déterminé à entrer dans la vie monastique, se jette dans les bras de son père et lui fait ses adieux.

SONGE DE SAINT BRUNO.

Pl. 80.

Trois anges apparaissent à saint Bruno endormi, et lui enseignent ce qu'il doit faire.

SAINT BRUNO ET SES COMPAGNONS DISTRIBUENT LEURS BIENS.

Pl. 81.

Saint Bruno et trois de ses disciples, placés sur le perron extérieur d'une maison, distribuent leurs biens aux pauvres de la ville.

SAINT BRUNO ARRIVE CHEZ SAINT HUGUES.

Pl. 82.

Saint Bruno et six de ses disciples s'agenouillent devant l'évêque saint Hugues, qui les reçoit sur le seuil de sa maison. Dans le ciel, on voit sept étoiles qui avaient apparu à saint Hugues semblant le guider vers un lieu désert de son diocèse appelé Chartreuse.

SAINT BRUNO ALLANT A LA CHARTREUSE.

Pl. 83.

Saint Bruno et saint Hugues, à cheval, suivent un chemin escarpé dans le désert pour se rendre au pays où doit être fondé l'ordre des chartreux.

SAINT BRUNO FAIT CONSTRUIRE LE MONASTÈRE.

Pl. 84.

Saint Bruno examine le plan de l'église qu'il fait construire. Le premier établissement de l'ordre des chartreux date de 1084.

SAINT BRUNO PREND L'HABIT MONASTIQUE.

Pl. 85.

Saint Hugues, évêque de Grenoble, couvert de ses habits pontificaux, remet à saint Bruno agenouillé devant lui l'habit blanc de l'ordre des chartreux.

LE PAPE VICTOR III CONFIRME LES STATUTS DES CHARTREUX.

Pl. 86

Le pape, assis sur un trône élevé, écoute, au milieu des cardinaux, la lecture des statuts de l'ordre.

SAINT BRUNO DONNANT L'HABIT A UN NOVICE.

Pl. 87.

Saint Bruno, revêtu de la chasuble, remet à un néophyte agenouillé devant lui l'habit blanc de l'ordre.

SAINT BRUNO REÇOIT UN MESSAGE DU PAPE.

Pl. 88

Le pape Urbain II avait été disciple de saint Bruno, lorsque celui-ci enseignait la théologie à Reims. Un messager venu de sa part remet au saint une lettre pour l'inviter à venir l'aider de ses lumières.

SAINT BRUNO ARRIVE A ROME.

Pl. 89.

Le pape, assis sur son siége, tend affectueusement les mains à saint Bruno son ancien maître, prosterné devant lui.

SAINT BRUNO REFUSE UN ARCHEVÊCHÉ.

Pl. 90.

Le pape montre à saint Bruno, qui détourne la tête, la mitre archiépiscopale placée sur une table.

SAINT BRUNO DANS LES DÉSERTS DE LA CALABRE.

Pl. 91.

Tandis que des religieux commencent à défricher la terre, saint Bruno, à genoux devant un crucifix, prie Dieu de favoriser le nouvel établissement qu'il vient de fonder en Calabre.

SAINT BRUNO VISITÉ PAR LE COMTE ROGER.

Pl. 92.

Roger, comte de Sicile et de Calabre, étant à la chasse, rencontre saint Bruno en prière et s'agenouille devant lui.

LE COMTE ROGER ÉVEILLÉ PAR SAINT BRUNO.

Pl. 93.

Saint Bruno apparaît en songe à Roger, et lui donne avis qu'un de ses officiers le trahit, et va livrer son armée à l'ennemi.

MORT DE SAINT BRUNO.

Pl. 94.

Saint Bruno, après un séjour de onze années dans la Calabre, expire en joignant les mains au milieu des chartreux assemblés. (6 octobre 1101.)

SAINT BRUNO ENLEVÉ AU CIEL.

Pl. 95.

Saint Bruno, les bras étendus et les yeux levés vers le ciel, s'enlève dans les airs soutenu par des anges.

Peintures de l'hôtel Lambert.

L'hôtel de Nicolas Lambert de Thorigny, président de la Chambre des comptes, fut construit à l'extrémité de l'île Saint-Louis, par Louis Levau. Les plus grands artistes furent appelés pour le décorer. Lebrun y a peint la galerie d'Hercule, et Lesueur, dans les salles dites le *Cabinet des Muses*, la *Chambre de l'Amour* et le *Cabinet des Bains*, a exécuté des ouvrages très-célèbres, et d'autant plus intéressants que Lesueur est avant tout un peintre religieux, et que là il n'a traité que des sujets mythologiques.

L'hôtel Lambert, qui a été occupé pendant quelque temps par Voltaire, appartient aujourd'hui au prince Czartoriski. Les peintures de Lesueur, qui décoraient cet hôtel et qui se voient maintenant au Louvre, ont été acquises par la couronne en 1776.

NAISSANCE DE L'AMOUR.

Pl. 96.

(Hauteur 1^m,83 cent., largeur 1^m,27 cent.)

Louvre.

Vénus, portée sur des nuages, regarde son fils que lui présente une des Grâces. Les deux autres Grâces admirent le jeune enfant sur lequel une des Heures, qui plane dans le ciel, répand des fleurs. — Gravé par Desplaces.

DIANE SURPRISE PAR ACTÉON.

Pl. 97.

(Hauteur 0^m 70 cent., largeur 1^m,16 cent.)

Peint en camaïeu (hôtel Lambert).

Diane, en train de se baigner avec ses nymphes, est surprise par le chasseur Actéon. — Gravé par Duflos.

DIANE DÉCOUVRE LA GROSSESSE DE CALISTO.

Pl. 98.

(Hauteur 0^m,70 cent., largeur 1^m,16 cent.)

Peint en camaïeu (hôtel Lambert).

Diane debout aperçoit, de l'autre côté du rivage, Calisto, une de ses nymphes, qui avait jusque-là refusé de se baigner pour cacher son état. — Gravé par Duflos.

PHAÉTON DEMANDE A CONDUIRE LE CHAR DU SOLEIL.

Pl. 99.

(Hauteur 2^m,82 cent., largeur 3^m,55 cent.)

Louvre.

Apollon, assis au dernier plan devant son palais, reçoit les supplications de Phaéton et lui ceint la tête des rayons éclatants de sa couronne. Derrière on voit le char du Soleil et ses chevaux fougueux que les Heures essayent de retenir ; au-dessus l'Aurore, et au premier plan les Vents qui, prévoyant que le char du Soleil sera mal conduit, s'apprêtent à tout renverser lorsqu'il sera hors de la route tracée par le Destin. — Gravé par Dupuis.

CLIO, EUTERPE, THALIE.

Pl. 100.

(Hauteur 1m,32 cent., largeur 1m,30 cent.)

Louvre.

Clio tient une trompette d'une main et pose l'autre sur un livre. Thalie, couchée et appuyée sur Clio, regarde un masque; derrière elle Euterpe joue de la flûte. —Gravé par Duflos, Audouin.

MELPOMÈNE, POLYMNIE, ERATO.

Pl. 101.

(Hauteur 1m,32 cent., largeur 1m,30 cent.)

Louvre.

Melpomène agenouillée tient un livre de musique, Érato l'accompagne en jouant de la basse ; Polymnie placée derrière les écoute. Ce tableau provient de la chambre dite *des Muses*.— Gravé par Audouin.

URANIE.

Pl. 102.

(Hauteur 1m,12 cent., largeur 0m,75 cent.)

Louvre.

Cette Muse, la tête couronnée d'étoiles, et le bras ap-

puyé sur un globe céleste, tient un compas d'une main et montre le ciel de l'autre. — Gravé par Picart, Audouin.

CALLIOPE.

Pl. 103.

(Hauteur 1m.12 cent., largeur 0m,75 cent.)

Elle est assise et couronnée de fleurs et joue de la harpe. — Gravé par Picart, Audouin.

DARIUS FAIT OUVRIR LE TOMBEAU DE LA REINE NITOCRIS.

Pl. 104.

(Hauteur 1m,80 cent., largeur 1m,30 cent.)

Saint-Pétersbourg (galerie de l'Ermitage).

La reine Nitocris avait fait mettre sur son tombeau une inscription portant qu'il contenait de grands trésors. Mais quand Darius fit ouvrir le tombeau pour s'emparer des richesses qu'il croyait y trouver, il ne vit que le corps de la reine avec cette autre inscription: « Si tu n'avais pas été insatiable d'argent et avide d'un gain honteux, tu n'aurais pas troublé l'asile des morts. » — Gravé par Picart.

LEBRUN.

1619-1670.

Charles Lebrun était fils d'un sculpteur qui lui mit dès l'enfance l'ébauchoir à la main. Le chancelier Séguier, pour

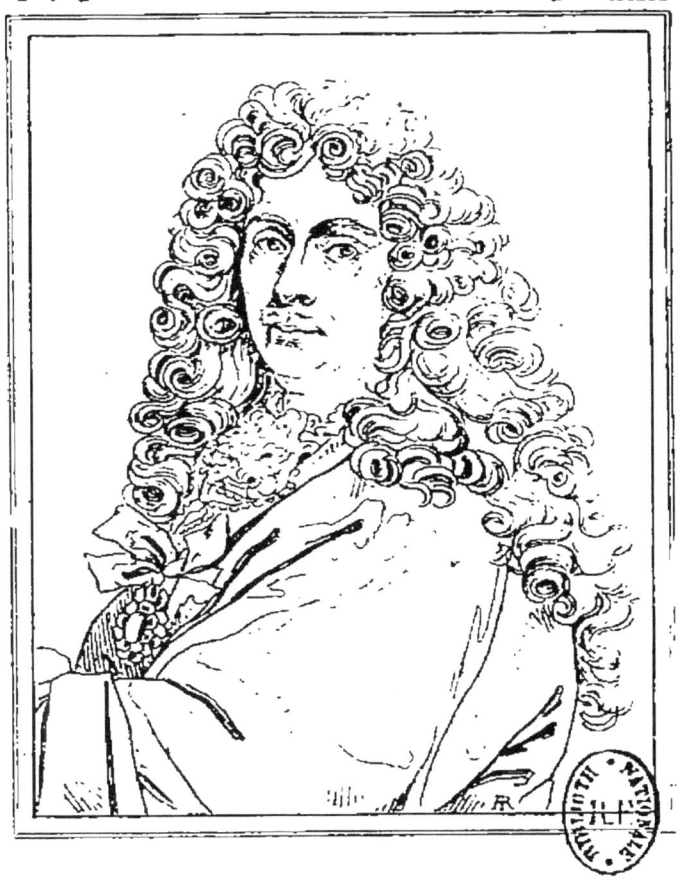

CHARLES LE BRUN

CARLO LE BRUN

CARLOS LE-BRUN.

qui le père travaillait, prit l'enfant en amitié, et le fit entrer dans l'atelier de Vouet.

Lebrun alla ensuite à Fontainebleau copier les tableaux réunis au château, et il fit à l'âge de quinze ans des compositions devant lesquelles Poussin, à qui elles furent montrées, prédit que l'auteur illustrerait son siècle. Le chancelier Séguier, charmé des progrès de son protégé, le mit à même de faire le voyage de Rome, où il le confia au Poussin. Après un séjour de plusieurs années dans cette ville Lebrun revint à Paris, précédé d'une réputation méritée, qui s'augmenta chaque jour par de nombreux travaux en tous genres. En 1647, il fit un tableau votif représentant le martyre de saint André, offert par la corporation des orfèvres à l'église de Notre-Dame. Ce fut l'année suivante qu'il parvint, par l'appui du chancelier Séguier, à démontrer l'utilité de l'Académie royale de peinture dont il occupa successivement tous les grades. En 1649, il travailla avec Lesueur à la décoration de l'hôtel Lambert. Les peintures du château de Vaux sont de la même époque. Ce fut Mazarin qui présenta Lebrun à Louis XIV. Lors du mariage de Louis XIV avec l'infante Marie-Thérèse d'Autriche, Lebrun fut chargé de toute la décoration qui eut un immense succès. Nommé par Colbert à la direction des Gobelins, Lebrun donnait les dessins et surveillait l'exécution des tapisseries ; il fit aussi tous les dessins pour les peintures, sculptures et ornements de la galerie d'Apollon au Louvre. Lebrun profita de son immense faveur auprès du roi pour obtenir la formation de l'École française de Rome. Il accompagna Louis XIV pendant les campagnes de Flandre, peignit plusieurs compositions pour le château de Saint-Germain, et dirigea ou donna les modèles pour une multitude de fêtes et de décorations en tout genre. En

1676, Lebrun, comblé d'honneurs de toutes sortes, fut nommé prince de l'Académie de Saint-Luc. La décoration du château et des pavillons de Sceaux pour Colbert, celle des pavillons de Marly, du grand escalier de Versailles, attestent sa prodigieuse activité. La grande galerie de Versailles, qui a plus de 80 mètres de longueur, sur 12 de large, fut considérée comme son œuvre capitale. Il y représenta, dans vingt et un grands tableaux et six bas-reliefs peints, des sujets allégoriques tirés de la vie du roi, et termina cet immense travail par les salons de la Paix et de la Guerre qui terminent la galerie. Ce grand ouvrage fut d'abord universellement admiré. Mais, lorsque Louvois eut remplacé Colbert, les courtisans affectèrent de dénigrer tout ce qui avait été fait sous le précédent ministre, et Lebrun commença à être critiqué outre mesure, au profit de Mignard que protégeait Louvois. Les allégories de Lebrun furent déclarées inintelligibles, et l'on prétendit qu'il était nécessaire de placer des inscriptions au bas de chaque sujet. Lebrun ne put résister aux tracasseries de tout genre qui lui furent suscitées; il se retira de la cour, ne voulut plus voir personne, et tomba bientôt dans une maladie de langueur dont il mourut. Lebrun a exercé sur l'art contemporain une influence despotique, et c'est à lui qu'il faut attribuer l'uniformité de style des ouvrages de ce temps. Il n'a ni la conception profondément réfléchie du Poussin, ni le sentiment exquis de Lesueur, mais il représente mieux que personne le goût pompeux de la cour de Versailles. Son immense savoir, son inépuisable imagination en font, malgré tout, un homme hors ligne, et son génie administratif avec lequel il sut enrégimenter tant d'artistes sous ses ordres, était bien de nature a plaire à Colbert et au roi. Lebrun a fait des dissertations accompagnées de dessins sur l'expres-

sion des passions, et sur la physionomie comparée de l'homme et des animaux.

SAINTE FAMILLE (DITE LE SILENCE).

Pl. 105.

(Hauteur 0m,87 cent., largeur 1m,18 cent.)

Louvre (sous le titre de : *Sommeil de l'Enfant-Jésus.*)

L'enfant Jésus est endormi sur les genoux de la Vierge ; saint Jean, soutenu par sainte Élisabeth, avance la main vers lui ; sainte Anne présente un linge pour l'envelopper ; saint Joseph et saint Joachim sont placés de chaque côté de la Vierge. Ce tableau a appartenu au comte d'Armagnac, grand écuyer du roi et gouverneur d'Anjou, qui en fit présent à Louis XIV en 1696. — Gravé par Lignon, Le Normand, Poilly.

JÉSUS-CHRIST DESCENDU DE LA CROIX.

Pl. 106.

Cabinet particulier.

Quatre hommes soutiennent le corps du Sauveur, tandis que les saintes femmes pleurent au pied de la croix. On voit d'un côté un des larrons crucifiés, et de l'autre le commencement d'une croix. — Gravé par Poilly.

LAPIDATION DE SAINT ÉTIENNE.

Pl. 107.

(Hauteur 4 mètres, largeur 3^m,50 cent.)

Louvre.

Saint Étienne, lapidé par les Juifs, lève les yeux au ciel où il aperçoit le Fils de l'homme tenant sa croix et debout à la droite de Dieu. Au fond, on aperçoit les murailles de la ville. Ce tableau a été exécuté par Lebrun lorsqu'il avait trente-deux ans, pour la confrérie des orfèvres, qui l'offrit au chapitre de l'église de Notre-Dame. — Gravé par Édelinck, Picart, G. Audran.

SAINTE MADELEINE.

Pl. 108.

(Hauteur 2^m,52 cent., largeur 1^m,71 cent.)

Louvre.

Sainte Madeleine, assise devant un meuble sur lequel est placé un miroir, déchire ses vêtements et lève les yeux vers le ciel qu'elle implore. Un coffret rempli de bijoux est renversé aux pieds de la sainte. Ce tableau a été commandé à Lebrun pour l'église du couvent des Carmélites déchaussées de la rue Saint-Jacques à Paris; on a prétendu que cette sainte Madeleine représentait les traits de madame de la Vallière. — Gravé par Édelinck.

HERCULE DÉLIVRANT HÉSIONE.

Pl. 109.

Hercule, monté sur une barque et levant sa massue, se prépare à tuer le monstre marin qui devait dévorer Hésione. — Gravé par Picart.

HERCULE COMBATTANT LES CENTAURES.

Pl. 110.

Le centaure Eurytus ayant voulu enlever Hippodamie, le jour même de ses noces avec Pirithoüs, il s'engagea entre les centaures et les lapithes un combat terrible, dans lequel Hercule prit une part active. Cette grande peinture, ainsi que la suivante, fut exécutée par Lebrun pour un plafond de l'hôtel Lambert. — Gravé par Desplaces.

Batailles d'Alexandre.

Cette suite de grands tableaux a été peinte aux Gobelins par Lebrun pour être reproduite en tapisseries. Elle comprend cinq compositions relatives à l'histoire d'Alexandre, qui ont toutes été gravées par G. Audran. Il existe une sixième composition représentant Porus combattant, et gravée également par Audran, mais dont le tableau n'a pas été exécuté. Les cinq tableaux ont été peints de 1664 à 1668 et sont placés dans les galeries du Louvre.

PASSAGE DU GRANIQUE.

Pl. 111.

(Hauteur 4m,70 cent., largeur 10m,20 cent.)

Louvre.

Alexandre, voulant pousser ses conquêtes vers la Perse, entra en Asie et, traversant le Granique à la tête de son armée, parut le premier sur l'autre bord. Les ennemis se précipitèrent sur lui et sur ceux qui avaient passé le fleuve, sans leur laisser le temps de se mettre en bataille. Alexandre, frappé d'un javelot qui ne traversa pas sa cuirasse, fut attaqué de front par deux officiers de l'armée perse, tandis qu'un troisième le prenant en flanc, s'apprêtait à lui fendre la tête d'un coup de hache; mais Clitus parvint à détourner le coup fatal et sauva la vie à Alexandre. — Gravé par Gérard Audran en 1672.

BATAILLE D'ARBELLES.

Pl. 112.

(Hauteur 4m,70 cent., largeur 12m,65 cent.)

Louvre.

« Darius était sur un char, Alexandre à cheval ; tous deux étaient environnés de gens d'élite. Chacun d'eux était résolu à mourir sous les yeux de son roi; cependant les plus exposés étaient ceux qui le serraient de plus près, car chacun

briguait l'honneur de tuer le roi ennemi de sa main. Au reste, soit illusion, soit réalité, ceux qui étaient près d'Alexandre crurent avoir vu, un peu au-dessus de la tête de ce prince, un aigle voler paisiblement, sans être effrayé ni du bruit des armes, ni des gémissements des mourants ; du moins, dans le fort de l'action, le devin Aristandre revêtu de sa robe blanche et montrant une branche de laurier, montra-t-il cet oiseau aux soldats comme un augure infaillible de leur victoire. L'ardeur et la confiance la plus grande renaît alors ; elle redoubla surtout quand le conducteur de Darius ayant été percé d'une javeline, ni Perses, ni Macédoniens ne doutèrent que ce ne fût le roi lui-même qui avait été tué... Ce n'était déjà plus un combat, mais une boucherie, lorsque Darius tourna aussi son char pour prendre la fuite. » (*Quinte-Curce*, liv. IV.) — Gravé par Gérard Audran en 1674.

LA FAMILLE DE DARIUS DEVANT ALEXANDRE.

Pl. 113.

(Hauteur 2m,98 cent., largeur 4m,53 cent.)

Musée du Louvre.

Alexandre, accompagné d'Éphestion, vient visiter la famille de Darius, demeurée prisonnière après la bataille d'Issus. Les princesses se jettent aux pieds du héros qui les rassure, et tous les personnages, femmes, prêtres ou eunuques, expriment par leurs gestes ou l'expression de leur visage les sentiments divers qui les animent. Ce tableau a causé la fortune de Lebrun, car Louis XIV le fit

venir dans le château pour l'avoir plus près de lui, et se plaisait à le voir peindre et à causer avec lui. Le tableau fut placé d'abord à Versailles et ensuite aux Tuileries. — Gravé par Gérard Édelinck, G. Audran.

PORUS VAINCU EST AMENÉ DEVANT ALEXANDRE.

Pl. 114.

(Hauteur 4m,70 cent., largeur 12m,64 cent.)

Louvre.

Porus, roi des Indiens limitrophes, tenta d'arrêter la marche d'Alexandre. Une grande bataille se livra au bord de l'Hydaspe, mais Porus, vaincu et fait prisonnier malgré ses prodiges de valeur, perdit ses deux fils, ses généraux, douze mille soldats et quatre-vingts éléphants. Couvert de blessures, mais respirant encore, il fut amené devant Alexandre qui lui demanda comment il voulait être traité : En roi, répondit fièrement Porus. Alexandre, admirant le courage de son ennemi, lui laissa son royaume en y ajoutant même de nouvelles provinces. — Gravé par G. Audran en 1678.

TRIOMPHE D'ALEXANDRE.

Pl. 115.

(Hauteur, 4m,50 cent., largeur 7m,07 cent.)

Louvre.

« La plupart des Babyloniens s'étaient placés sur les mu-

railles, dans l'impatience de connaître leur nouveau roi. Plusieurs étaient allés au-devant de lui, et de ce nombre était Bagophanes, gouverneur de la forteresse et garde du trésor royal, qui avaient fait joncher toute la route de fleurs et de couronnes, et disposer des deux côtés des autels d'argent, chargés non-seulement d'encens, mais de toutes sortes de parfums ; après lui suivaient ses présents, qui consistaient en troupeaux et en chevaux. Venaient ensuite les mages, chantant des vers sur le mode du pays; ils étaient suivis des Chaldéens, puis des devins de Babylone et même des musiciens, chacun avec les instruments de sa profession. La cavalerie babylonienne marchait la dernière, hommes et chevaux, dans un appareil magnifique. Le roi, au milieu de ses gardes, fit marcher le peuple à la suite de son infanterie; il entra sur un char dans la ville et se rendit de suite au palais. « (*Quinte-Curce*, liv. V.) — Gravé par G. Audran en 1675.

COURTOIS.

1621-1676.

Jacques Courtois naquit à Saint-Hyppolite en Bourgogne ; de là lui vient le nom de Bourguignon sous lequel il est généralement connu. Élève de son père Jean Courtois, il le quitta dès l'âge de quinze ans et vint à Milan, où il s'attacha à un officier français et suivit l'armée pendant trois ans. Pendant son séjour à Rome, il se lia avec le Guide et l'Albane, et peignit des tableaux d'histoire et de paysage. La vue de la *Bataille de Constantin* au Vatican enflamma son imagination et lui révéla sa véritable vocation. Jacques Courtois est surtout un peintre de batailles ; ses marches,

ses campements, ses escarmouches, ses chocs de cavalerie sont toujours conçus d'une façon vive et pittoresque. Après la mort de sa femme, il vécut dans une retraite absolue, se retira chez les jésuites et peignit plusieurs tableaux sacrés pour leur couvent.

UNE BATAILLE.

Pl. 116.

(Hauteur 0m,60 cent., longeur 1 metre.)

Galerie de Vienne.

Dans une plaine rocheuse, des cavaliers se ruent les uns sur les autres et se battent à coups de pistolet Dans le fond, on aperçoit la mêlée qui se prolonge au loin. — Gravé par Beyer.

NOEL COYPEL.

1628-1707

Noël Coypel fut placé par son père chez un peintre d'Orléans nommé Poncet, qui était élève de Vouet. Mais il le quitta bientôt et vint à Paris, où il fut admis à l'Académie, sur un tableau représentant le *Meurtre d'Abel*. Nommé directeur de l'École de Rome, il resta trois ans dans cette ville et fut chargé à son retour de peindre la salle du conseil au château de Versailles, et une partie des peintures du dôme des Invalides. Il mourut à Paris, âgé de soixante-dix-neuf ans, et fut enterré à Saint-Germain-l'Auxerrois.

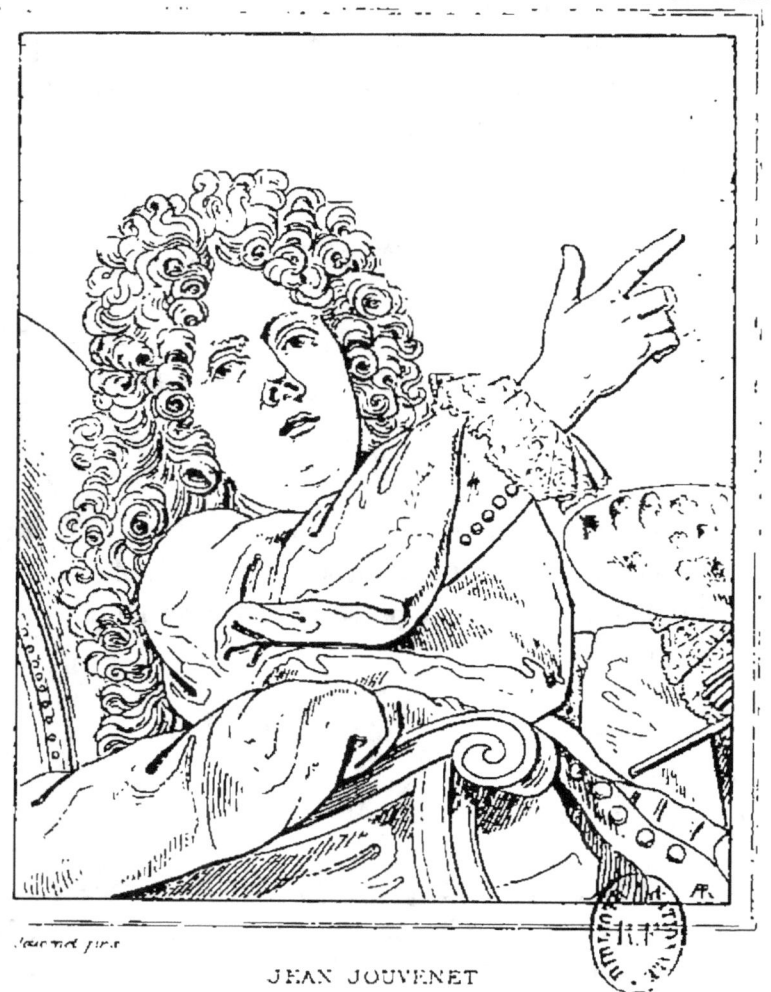

JEAN JOUVENET
GIOVANNI JOUVENET
JUAN JOUVENET

PRÉVOYANCE D'ALEXANDRE SÉVÈRE.

Pl. 117.

(Hauteur 2m,80 cent., largeur 4 metres.)

Louvre.

Pendant une famine qui désola l'empire, Alexandre-Sévère fit distribuer au peuple le blé qu'il avait fait mettre en réserve. — Gravé par Dupuis.

JOUVENET.

1644-1717.

Jean Jouvenet est né à Rouen; son père lui donna les premiers éléments du dessin. Son premier tableau, le frappement du rocher, fit concevoir sur lui les plus grandes espérances, et Lebrun l'employa aux ouvrages de Versailles. Il n'avait encore que vingt-quatre ans, lorsque la corporation des orfévres le chargea de peindre le tableau votif qu'ils voulaient offrir à Notre-Dame. Il fut successivement chargé de grands tableaux et de plusieurs décorations importantes, notamment le plafond de la chambre du parlement à Rennes, et le dessus de la tribune du roi dans la chapelle de Versailles. C'est aussi de lui que sont les grandes figures d'apôtres dans le bas de la coupole des Invalides. Sur la fin de sa vie, Jouvenet fut atteint d'une attaque de paralysie, et ne pouvant plus se servir de la main droite, il peignit avec la gauche. Il mourut à soixante-treize ans.

Les quatre compositions suivantes :

1° *Jésus chassant les vendeurs du temple*,
2° *La résurrection de Lazare*,
3° *La pêche miraculeuse*,
4° *Le repas chez Simon le pharisien*, furent exécutées pour l'abbaye de Saint-Martin-des-Champs à Paris. Le mérite de ces tableaux n'empêcha pas les religieux de les refuser parce que l'artiste, disaient-ils, avait été chargé par eux de peindre des scènes de la vie de saint Benoît, leur patron. Jouvenet déclara, dans sa défense, qu'il avait essayé plusieurs compositions sur saint Benoît, mais que le costume de ces religieux était antipathique à la peinture « Que pouvais-je faire, dit-il à ses adversaires, de trente sacs à charbon comme celui que vous portez? » Les juges ne purent s'empêcher de rire, et Jouvenet gagna sa cause. Louis XIV voulut voir les tableaux et se les fit apporter à Trianon : il en fut si content que le peintre fut chargé d'en faire des copies pour servir de modèles à la manufacture des Gobelins.

REPAS CHEZ SIMON LE PHARISIEN.

Pl. 118.

(Hauteur 3^m,88 cent., largeur 6^m,82 cent.)

Louvre.

Jésus, assis à l'angle de la table, montre à Simon, placé en face de lui, la Madeleine agenouillée à ses pieds. Les convives sont couchés autour de la table qui occupe le milieu d'une salle ornée de colonnes d'ordre dorique. Un ange et

trois chérubins planent sur la tête du Christ. — Gravé par Duchange.

LA PÊCHE MIRACULEUSE.

Pl. 119.

(Hauteur 3^m.92 cent., largeur 6^m 24 cent.)

Louvre.

Jésus entouré de ses disciples lève les mains vers le ciel. Au premier plan des femmes sont occupées à retirer des filets les nombreux poissons qui y sont pris. — Gravé par Jean Audran.

JÉSUS-CHRIST RESSUSCITANT LAZARE.

Pl. 120.

(Hauteur 3^m,92 cent , largeur 6^m,24 cent)

Louvre.

Le Christ debout, ayant à ses côtés Marthe et Marie, s'avance vers la fosse, où des hommes soulèvent le linceul de Lazare qui revient à la vie.

LES VENDEURS CHASSÉS DU TEMPLE.

Pl. 121.

(Hauteur 3^m,88 cent., largeur 6^m, 82 cent)

Louvre.

Jésus, descendant les marches du Temple et suivi de ses

5.

disciples, chasse les vendeurs dont quelques-uns ramassent leur argent, tandis que d'autres emportent des paquets ou des paniers. Au premier plan, on voit des moutons qui fuient et un taureau qu'un homme cherche à maintenir.— Gravé par Duchange.

SANTERRE.

1650-1717

Jean-Baptiste Santerre est élève de Bon Boulongue. Cet artiste a exécuté beaucoup de portraits et de figures allégoriques. Il se livra à de grandes recherches sur la fixité des couleurs exposées en plein air et réduisit à cinq celles qu'on pouvait employer sans inconvénient. Ses principaux tableaux sont : Suzanne au bain, fait pour sa réception à l'Académie ; une sainte Thérèse en méditation, pour la chapelle de Versailles, et un Adam et Ève, qui fut sa dernière peinture.

SUZANNE AU BAIN.

Pl. 122.

(Hauteur 2^m,05 cent., largeur 1^m,45 cent.)

Louvre.

Suzanne, un pied dans l'eau, est assise au bord du bassin où elle va se baigner. On aperçoit les deux vieillards cachés derrière un mur. — Gravé par Gondolfi, Porporati.

ANTOINE COYPEL.

1661-1722.

Antoine Coypel est fils et élève de Noël Coypel, qu'il accompagna à Rome dès sa jeunesse. Il y devint l'ami du chevalier Bernin et de Carle Maratte, et revint à Paris avec une réputation déjà commencée. Il entra en 1681 à l'Académie, n'ayant encor que vingt ans. Nommé peintre du duc d'Orléans et professeur du duc de Chartres, depuis régent, Antoine Coypel fut chargé de plusieurs grands travaux décoratifs au Palais-Royal, où il exécuta 14 tableaux tirés de l'*Énéide*, et à Versailles, où il travailla dans la voûte de la chapelle. On doit à Antoine Coypel un ouvrage sur la peinture, avec une épître en vers adressée à son fils.

ÉLIÉZER ET REBECCA.

Pl. 123.

(Hauteur 1m,25 cent., largeur 1m,06 cent.)

Louvre.

Rebecca, appuyée sur la margelle du puits et entourée de ses compagnes, regarde les présents que lui apporte Éliézer. — Gravé par Imbert Drevet.

WATTEAU.

1684-1721.

Antoine Watteau, né à Valenciennes en 1684, était fils

d'un couvreur, qui voyant le goût de son fils pour le dessin l'envoya chez un décorateur de la ville ; mais les faibles dépenses de l'élève étant trop fortes pour le père, on lui signifia bientôt qu'il ne pouvait plus compter sur aucun secours de la part de ses parents. Watteau vint à Paris sans ressources et se plaça chez un fabricant de peintures à la douzaine, qui l'employa à faire des saint Nicolas, moyennant trois livres par semaine et la soupe tous les jours. Il parvint enfin à quitter cette boutique et travailla chez Gillot, dont le talent vif et spirituel avait une grande affinité avec le tempérament de Watteau. Malheureusement le maître et l'élève ne s'entendirent pas pour des raisons de caractère et se séparèrent bientôt. Watteau fit alors un petit tableau, représentant un *Départ de troupes*, qui le fit connaître avantageusement. La connaissance du célèbre amateur Crosat, qui mit à la disposition de Watteau son inestimable collection de dessins de maîtres anciens, fut pour l'artiste comme une révélation. Watteau, sans en parler à personne, envoya un de ses tableaux dans une des salles où passaient les académiciens ; ceux-ci ne connaissant pas l'auteur furent charmés de l'ouvrage, et Delafosse, apprenant que c'était d'un jeune homme, le fit venir dans la salle des séances, et lui reprochant de se méfier de son talent, l'assura que l'Académie serait très-honorée de le recevoir parmi ses membres. Watteau se présenta en effet et fut admis d'emblée. Watteau fit un voyage en Angleterre, mais le climat de Londres étant contraire à sa santé, il revint à Paris, et fit à son retour une enseigne pour son ami Gersant, marchand de tableaux. L'enseigne eut un succès prodigieux : tout Paris vint la voir. Les ouvrages de Watteau, après avoir obtenu de son vivant un prix énorme, ont été l'objet, sous le premier Empire, d'une réprobation

méprisante, et sont à cette époque presque tous passés en
Angleterre. Ils atteignent aujourd'hui des prix fort élevés
dans les ventes. Les dessins de Watteau, le plus générale-
ment faits au crayon rouge, sont très-estimés des connais-
seurs. Son œuvre gravée comprend 563 pièces. Il en a lui-
même gravé huit à l'eau forte.

FÊTE VÉNITIENNE.

Pl. 124.

(Hauteur 0m,70 cent, largeur 0m,50 cent.)

Collection particulière.

Dans un bosquet plein de fraîcheur, des personnages font
cercle autour des danseurs. Ce tableau, un des plus piquants
de Watteau, est peint sur bois.

CHARDIN.

1699-1779.

Jean-Baptiste-Siméon Chardin, était fils d'un menuisier
qui l'envoya d'abord chez Cases et ensuite chez Coypel,
pour y apprendre les premiers éléments du dessin. Ce der-
nier remarqua bien vite l'aptitude de son élève pour la
nature morte, et l'utilisa en le faisant peindre dans ses
tableaux des fusils de chasse et autres accessoires. Le père
de Chardin avait un ami chirurgien, qui chargea le jeune
artiste de lui peindre une enseigne représentant les instru-
ments de sa profession. Mais Chardin conçut un sujet où il

représenta un homme blessé d'un coup d'épée, qu'on vient d'apporter dans la boutique d'un chirurgien occupé à bander la plaie au milieu d'une foule de curieux. Ce fut la première et la dernière tentative de Chardin dans le genre expressif, car il recommença bientôt à peindre exclusivement des natures mortes, et se fit connaître dans une exposition où Largillière et plusieurs autres artistes prirent ses œuvres pour des tableaux de maîtres hollandais. Il fut bientôt agréé à l'Académie royale et obtint dès lors un immense succès. Ce fut à la suite d'un défi que Chardin se mit à faire un tableau de figures, qui fut bientôt suivi de cette série de petits tableaux de scènes familières que la gravure a popularisés. Les ouvrages de Chardin, où l'invention est généralement assez pauvre, mais où l'imitation est poussée à un point extraordinaire, étaient tombés dans un oubli complet au commencement de ce siècle, mais depuis quelques années ils ont repris toute leur vogue, et atteignent des prix très-élevés dans les ventes.

UNE CUISINIÈRE.

Pl. 125.

(Hauteur 0m,45 cent., largeur 0m,35 cent.)

Munich.

Une femme assise au milieu de divers ustensiles de cuisine interrompt son travail pour regarder un objet placé en dehors du tableau. — Lithographié par Flachenecker.

SUBLEYRAS.

1699-1749.

Pierre Subleyras, d'abord élève de son père, étudia ensuite sous Antoine Rivalz, remporta le grand prix de l'Académie, et partit pour Rome, où il obtint un grand succès. Subleyras a passé en Italie la plus grande partie de sa vie d'artiste, et a exécuté un grand nombre de tableaux à Rome, où il est mort d'une maladie de langueur.

REPAS DE JÉSUS CHEZ SIMON.

pl. 126.

Les convives sont couchés sur des lits, autour d'une table somptueusement servie. A l'angle du côté gauche, la Madeleine est agenouillée devant le Christ, dont elle essuie les pieds avec ses cheveux. Ce tableau a été peint pour des religieux d'un couvent d'Asti, près Turin, et l'esquisse a servi à l'auteur de morceau de réception pour l'Académie de Saint-Luc.

BOUCHER.

1704-1770.

Fils d'un dessinateur en broderies, qui lui enseigna les éléments du dessin, François Boucher étudia quelque temps avec Lemoine, et remporta le 1er prix à l'Académie, en 1723. De retour à Paris après une absence de dix-huit mois,

il entra à l'Académie sur un tableau représentant Renaud aux pieds d'Armide, et succéda à Carle Vanloo comme premier peintre du roi. Boucher a abordé tous les genres, sujets religieux et mythologiques, paysages et tableaux de fantaisie, trumeaux et décorations de théâtre, panneaux de voitures et tentures de tapisserie. Ses ouvrages, après avoir eu une vogue prodigieuse, tombèrent dans un discrédit complet sous l'influence des idées classiques dont David était le représentant. Ils ont aujourd'hui repris beaucoup de valeur, et Boucher, malgré son afféterie et son manque de naturel, a repris dans l'opinion publique le rang qui lui est dû pour son esprit et sa facilité d'invention.

NAISSANCE DE VÉNUS.

Pl. 127.

Galerie particulière.

Vénus sort de la mer, entourée des Heures qui lui font cortège et portée en triomphe par des tritons et des amours. — Gravé par Daullé et Claude Duflot.

CARLE VAN LOO.

1605-1765.

Charles ou Carle Van Loo était frère et élève de Jean-Baptiste Van Loo, qui, beaucoup plus âgé que lui, avait déjà une grande réputation quand Carle commença ses études. Il alla de bonne heure à Rome, où le sculpteur Legros lui apprit à modeler. Jean-Baptiste employait Carle à ébaucher ses tableaux, mais celui-ci voulant voler de ses propres

ailes, se mit à faire de la décoration, et fit un second voyage à Rome, où il perfectionna ses études, et peignit pour une église de Rome l'apothéose de saint Isidore. Le pape le nomma chevalier, et quand Carle revint à Paris, précédé d'une réputation considérable, il fut admis tout de suite à l'Académie et accablé de travaux. Carle Van Loo a considérablement produit; sa peinture aimable et facile lui attira de nombreux admirateurs. Mais, quand vint la méthode sévère imposée par David, on traita ses ouvrages avec le plus grand mépris, et les jeunes gens des écoles conjuguaient le verbe *Vanlooter*, ce qui voulait dire faire exécrablement mauvais. Aujourd'hui, Vanloo, comme tous les artistes de son temps, est remis en honneur, et ses tableaux atteignent parfois des prix élevés dans les ventes.

MARIAGE DE LA VIERGE.

Pl. 128.

(Hauteur 0",62 cent., largeur 0",36 cent.)

Louvre.

La Vierge couronnée de roses blanches est agenouillée devant le grand prêtre sur les marches de l'autel. Saint Joseph, à genoux du côté opposé, lui présente l'anneau nuptial. Le Saint-Esprit, sous la forme d'une colombe, plane au-dessus de la scène. — Gravé par Dupuis, Bovinet, Bein.

VERNET (JOSEPH).

1714-1789.

Joseph Vernet apprit chez son père, Antoine Vernet, les premiers éléments du dessin. Désireux de faire de la peinture d'histoire, il résolut de partir en Italie pour étudier les grands maîtres. Mais, quand il fut arrivé à Marseille, la vue de la mer l'impressionna tellement, qu'il reconnut que sa véritable vocation était de faire des tableaux de marine. A Rome il se lia avec Pannini, étudia à fond la perspective et les effets changeants de la lumière et acquit bientôt une grande réputation pour ses clairs de lune, ses tempêtes, ses coups de vent, etc. Il demeura vingt ans à Rome et revint ensuite en France, où il exécuta de nombreux tableaux pour le roi. Il eut la joie, deux ans avant sa mort, de voir son fils Carle Vernet prendre place à ses côtés à l'Académie.

VUE DU PONT SAINT-ANGE.

Pl. 129.

(Hauteur 0^m,40 cent., largeur 0^m,77 cent.)

Louvre.

Des pêcheurs placés sur un rocher, au milieu du Tibre, sont occupés à retirer leurs filets d'une barque. Le pont et le château Saint-Ange, devant lequel est un grand pin d'Italie, occupent le second plan. — Gravé par Daudet.

PÊCHE DU THON (GOLFE DE BANDOL).

Pl. 130.

(Hauteur 1^m 65 cent., largeur 2^m,63 cent.)

Louvre.

On voit dans l'éloignement le château et le village, depuis la côte jusqu'auprès de Marville. L'auteur a supposé le spectateur sur un vaisseau mouillé près de la Madragre ; il a orné le devant de son tableau de plusieurs canots remplis de personnes qui viennent voir cette pêche. Divers bâtiments maritimes font différentes routes par le même vent. La surface de l'eau indique les effets variés et occasionnés par les vents, les fonds et les accidents du ciel. Ce tableau est éclairé par le lever du soleil, comme étant l'heure à laquelle on fait ordinairement cette pêche. (Livret du salon de 1755.) — Gravé par Lebas, Cochin.

PORT NEUF DE TOULON.

Pl. 131.

(Hauteur 1^m,65 cent., largeur 2^m,63 cent.)

Louvre.

On a préféré ce point de vue, tant à cause qu'on y découvre les principaux objets qui forment ce port, que parce qu'étant port militaire il est caractérisé tel par le parc d'artillerie qui orne le devant du tableau. Effet du matin (Livret du salon 1747). — Gravé par Lebas et Cochin.

ENTRÉE DU PORT DE MARSEILLE.

Pl. 132.

(Hauteur 1m.65 cent., largeur 2m,63 cent.)

Louvre.

En 1753, le roi commanda à Joseph Vernet une suite de tableaux représentant les grands ports de France, au prix de 6 000 livres chaque. Dans le port de Marseille on voit le fort Saint-Jean et la citadelle Saint-Nicolas, qui défendent l'entrée. Ce tableau offre les divers amusements des habitants de cette ville Sur le devant, l'auteur a peint le portrait d'un homme qui a présentement cent dix-sept ans et qui jouit d'une bonne santé. Effet du matin (Livret du salon de 1755). Dans ce tableau, J. Vernet s'est représenté lui-même entouré de sa famille et en train de dessiner. — Gravé par Lebas et Cochin.

LA ROCHELLE.

Pl. 133

(Hauteur 1m,65 cent., largeur 2m,63 cent.)

Louvre.

Les deux tours qu'on voit dans le fond sont l'entrée du port, qui assèche en basse marée. Pour jeter quelques variétés dans les habillements des figures, on y a peint des Rochelloises, des Poitevines, des Saintongeoises et des Olonnoises. La mer est haute et l'heure du jour est au

coucher du soleil (Livret du salon de 1763.) — Gravé par Lebas et Cochin.

VIEN.

1716-1809.

Joseph-Marie Vien, né à Montpellier, étudia quelque temps chez un peintre de portraits nommé Legrand, puis fut employé dans une manufacture de faïences. Venu à Paris, il entra à l'atelier de Natoire, et obtint la protection du compte de Caylus. Ayant remporté le prix de Rome, son séjour en Italie modifia ses idées sur la peinture, et il peignit à son retour des tableaux dans un style plus sévère que ceux qu'on faisait alors, mais qui ne fut pas apprécié. Il eut la plus grande peine à entrer à l'Académie, où on l'accusait de mauvais goût. Mais, après un tableau représentant l'embarquement de sainte Marthe, Boucher trouva cet ouvrage si remarquable, qu'il déclara à l'Académie que si l'auteur d'un pareil tableau n'entrait pas à l'Académie, lui ne voulait plus y remettre les pieds. Bientôt Vien se trouva surchargé de travaux et fonda une école qui fut fréquentée par un nombre prodigieux d'élèves. Vien fut nommé par Bonaparte sénateur, comte de l'empire et commandeur de la Légion d'honneur. C'est lui qui a commencé dans l'École française ce mouvement de retour vers l'antiquité, que son élève Louis David poussa jusqu'à la dernière rigueur, et c'est pour cette raison qu'on a appelé Vien et David les restaurateurs du grand art.

PRÉDICATION DE SAINT DENIS.

Pl. 134.

(Hauteur 6 mètres, largeur 3 mètres.)

Saint Denis, venu dans les Gaules au III^e siècle pour y porter la foi, parle devant le peuple assemblé. On voit dans le ciel, la Vierge avec une croix et un calice ; un ange descend vers saint Denis, tenant une couronne et la palme du martyre.

LA MARCHANDE D'AMOURS.

Pl. 135.

(Hauteur 1 mètre, largeur 1^m,30 cent.)

Une femme de la campagne a trouvé une nichée de petits amours, qui ne peuvent encore prendre leur essor, et les ayant mis dans un panier, vient en offrir un à une jeune fille.

GREUZE.

1725-1805.

Jean-Baptiste Greuze, né à Tournus en 1725, fut placé très-jeune chez un peintre lyonnais nommé Grandon et l'accompagna à Paris. Son premier tableau, un *Père de famille expliquant la Bible à ses enfants*, fut trouvé tellement supérieur aux études qu'on lui voyait faire habituellement,

qu'on hésita à l'en croire l'auteur. Greuze fut agréé à l'Académie en 1754, sur son tableau de l'aveugle trompé. Il partit alors pour l'Italie, mais ce voyage n'eut pas sur son talent un bien heureux effet. Comme il désirait avoir dans l'Académie le titre de professeur, et qu'il fallait pour cela être peintre d'histoire, Greuse prit pour sujet : l'empereur Sévère reprochant à Caracalla, son fils, d'avoir voulu l'assassiner. Mais cet ouvrage fut jugé très-faible. Greuze bouda et ne voulut plus exposer. Quand la révolution éclata, les sujets intimes que Greuze aimait à traiter n'étaient plus à la mode, et cet artiste qui avait eu un prodigieux succès avec ses cruches cassées et ses scènes familières, se trouva à soixante-quinze ans ruiné, sans ressources, implorant des commandes et profondément oublié des artistes. Il mourut en 1805, dans un état voisin de l'indigence.

LA FIANCÉE.

Pl. 136.

(Hauteur 0^m,90 cent., largeur 1^m,18 cent.)

Louvre (sous le titre : *L'accordée de village*).

Un vieillard assis vient de remettre à un jeune homme la dot promise à sa fiancée qui lui donne le bras. La mère tient serrée la main de sa fille, et le notaire assis rédige le contrat, tandis qu'une jeune fille, debout derrière le fauteuil du père, regarde la fiancée d'un air d'envie. — Gravé par Flipart.

LA MALÉDICTION PATERNELLE.

Pl. 137.

(Hauteur 1m,30 cent., largeur 1m,62 cent.)

Louvre.

Un vieillard fait des reproches violents à son fils qui vient de s'engager et que sa mère cherche à retenir, tandis qu'une jeune fille à genoux cherche à calmer le père irrité. Sur le seuil de la porte, le raccoleur regarde la scène avec indifférence. — Gravé par Robert Gaillard.

FIN DU TOME SEPTIÈME.

TABLE DES MATIÈRES

ÉCOLE FRANÇAISE

	Planches.	Pages
N. Poussin (portrait XXV)................		15
Le Déluge......................	1	17
Éliézer et Rébecca...............	2	17
Moïse exposé sur le Nil............	3	18
Moïse enfant foule aux pieds la couronne de Pharaon...................	4	19
La Manne.....................	5	19
Frappement du rocher.............	6	20
Peste des Philistins...............	7	21
Jugement de Salomon.............	8	22
Sainte famille...................	9	22
Sainte famille...................	10	23
Sainte famille...................	11	23
Adoration des bergers.............	12	24
Adoration des mages..............	13	24
Massacre des Innocents...........	14	25
Saint Jean baptisant sur les bords du Jourdain.....................	15	25
Jésus-Christ guérissant deux aveugles..	16	26
La femme adultère...............	17	26
Le Christ mort..................	18	27
Assomption de la Vierge	19	27
Mort de Saphire.................	20	27
Les sacrements du Poussin........		28
Le Baptême....................	21	28
La Pénitence...................	22	28
L'Eucharistie...................	23	29
La Confirmation.................	24	29

TABLE DES MATIÈRES.

	Planches.	Pages
L'Extrême-onction	25	30
L'Ordre	26	30
Le Mariage	27	31
Testament d'Eudamidas	28	31
Enlèvement des Sabines	29	32
Pyrrhus sauvé	30	32
Continence de Scipion	31	33
Mars et Vénus	32	33
Mort d'Adonis	33	24
Éducation de Bacchus	34	34
Bacchanale	35	35
Bacchanale	36	35
Les bergers d'Arcadie	37	35
Jeux d'enfants	38	36
Funérailles d'un génie	39	36
Le Temps enlevant la Vérité	40	37
Renaud et Armide	41	37
Renaud et Armide	42	38
Mort d'Euridice	43	38
Paysage. Scène d'effroi	44	38
Poliphéme	45	39
Diogène jetant sa coupe	46	39
Funérailles de Phocion	47	40
Cendres de Phocion	48	40
Repos des voyageurs	49	40
Homme puisant à une fontaine	50	41
STELLA		41
Les cinq sens	51	42
Clélie	52	42
CL. GELÉE (portrait XXVI)		43
Jésus et les disciples d'Emmaus	53	44
Paysage	54	45
Vue des bords de la mer	55	45
Embarquement de sainte Ursule	56	45

TABLE DES MATIÈRES.

	Planches.	Pages
VALENTIN....................................		46
Suzanne reconnue innocente.........	57	46
Jugement de Salomon...............	58	47
Le denier de César.................	59	47
Martyres des saints Processe et Martinien.........................	60	47
LA HIRE.................................		48
Laban cherchant ses idoles..........	61	49
S. BOURDON (portrait XXVII).............		49
Auguste visitant le tombeau d'Alexandre.	62	50
MIGNARD (portrait XXVIII).................		50
La Visitation....................	63	52
Portement de croix................	64	53
Sainte Cécile.....................	65	54
LE SUEUR (portrait XXIX).................		54
Flagellation......................	66	55
Saint Paul prêchant................	67	55
Saint Paul guérissant les malades.....	68	56
Lapidation de saint Étienne.........	69	56
Martyre de saint Laurent............	70	57
Vision de saint Benoît..............	71	57
Saint Gervais et saint Protais refusent de sacrifier aux idoles............	72	56
Martyre de saint Protais............	73	58
La Vie de saint Bruno.............		58
Saint Bruno assiste au sermon de Raimond.	74	59
Mort de Raimond Diocrès............	75	59
Saint Bruno en Prière..............	77	60
Saint Bruno dans la chaire de théologie.	78	60
Saint Bruno déterminé à quitter le monde.......................	79	60
Songe de saint Bruno...............	80	60
Saint Bruno et ses compagnons distribuent leurs biens................	81	61

TABLE DES MATIÈRES.

	Planches.	Pages
Saint Bruno arrive chez saint Hugues.	82	61
Saint Bruno allant à la Chartreuse.	83	61
Saint Bruno fait construire le monastère.	84	61
Saint Bruno prend l'habit monastique.	85	62
Le pape Victor III confirme les statuts des chartreux.	86	62
Saint Bruno donne l'habit à un novice.	87	62
Saint Bruno reçoit un message du pape.	88	62
Saint Bruno arrive à Rome	89	63
Saint Bruno refuse un archevêché.	90	63
Saint Bruno dans les déserts de la Calabre.	91	63
Saint Bruno visité par le comte Roger.	92	63
Le comte Roger réveillé par saint Bruno.	93	64
Mort de saint Bruno.	94	64
Saint Bruno enlevé au ciel	95	64
Peintures de l'hôtel Lambert.		64
Naissance de l'Amour.	96	68
Diane surprise par Actéon.	97	65
Diane découvrant la grossesse de Calisto.	98	56
Phaeton demande à conduire le char du Soleil.	99	66
Clio, Euterpe, Thalie.	100	67
Melpomène, Polymnie, Érato.	101	67
Uranie.	102	67
Calliope.	103	68
Darius fait ouvrir le tombeau de Nitocris.	104	68
LE BRUN (portrait XXX).		68
Sainte famille, dite le silence	105	71
Jésus-Christ descendu de la croix.	106	71
Lapidation de saint Étienne.	107	72
Sainte Madeleine.	108	72
Hercule délivrant Hésione.	109	73

TABLE DES MATIÈRES.

	Planches.	Pages
Hercule combattant les Centaures	110	73
Bataille d'Alexandre		73
Passage du Granique	111	74
Bataille d'Arbelles	112	74
La famille de Darius devant Alexandre	113	75
Porus, vaincu, est amené devant Alexandre	114	76
Triomphe d'Alexandre	115	76
J. COURTOIS		77
Une bataille	116	78
N. COYPEL		78
Prévoyance d'Alexandre Sévère	117	79
JOUVENET (portrait XXXI)		79
Repas de Jésus-Christ chez Simon le pharisien	118	80
Pêche miraculeuse	119	81
Jésus-Christ ressuscitant Lazare	120	81
Vendeurs chassés	121	81
SANTERRE		82
Suzanne au bain	122	82
ANT. COYPEL		83
Éliézer et Rébecca	123	83
WATTEAU		83
Fête vénitienne	124	85
CHARDIN		85
Cuisinière	125	86
SUBLEYRAS		87
Repas de Jésus-Christ chez Simon	126	87
BOUCHER		87
Naissance de Vénus	127	88
VANLOO		88
Mariage de la Vierge	128	89
JOS. VERNET		90
Vue du mont Saint-Ange	129	90

TABLE DES MATIÈRES.

	Planches.	Pages
Pêche du thon	130	91
Port neuf de Toulon	131	91
Entrée du port de Marseille	132	92
La Rochelle	133	92
VIEN		93
Prédication de saint Denis	134	94
Marchande d'Amours	135	94
GREUZE		94
La Fiancée	136	95
La malédiction paternelle	137	98

FIN DE LA TABLE DES MATIÈRES DU TOME SEPTIÈME.

Paris. — Imprimerie de E. MARTINET, rue Mignon, 2.

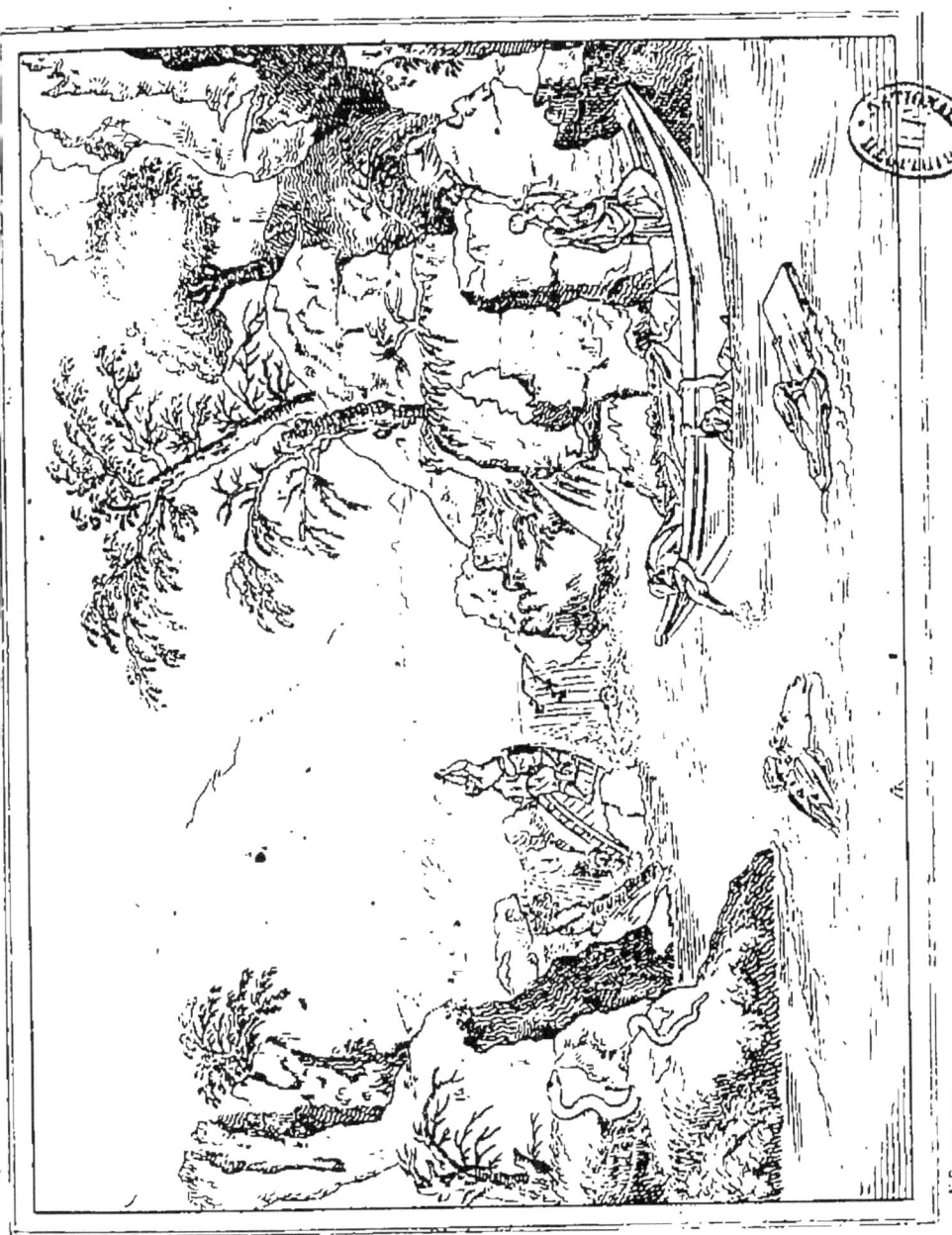

LE DÉLUGE.

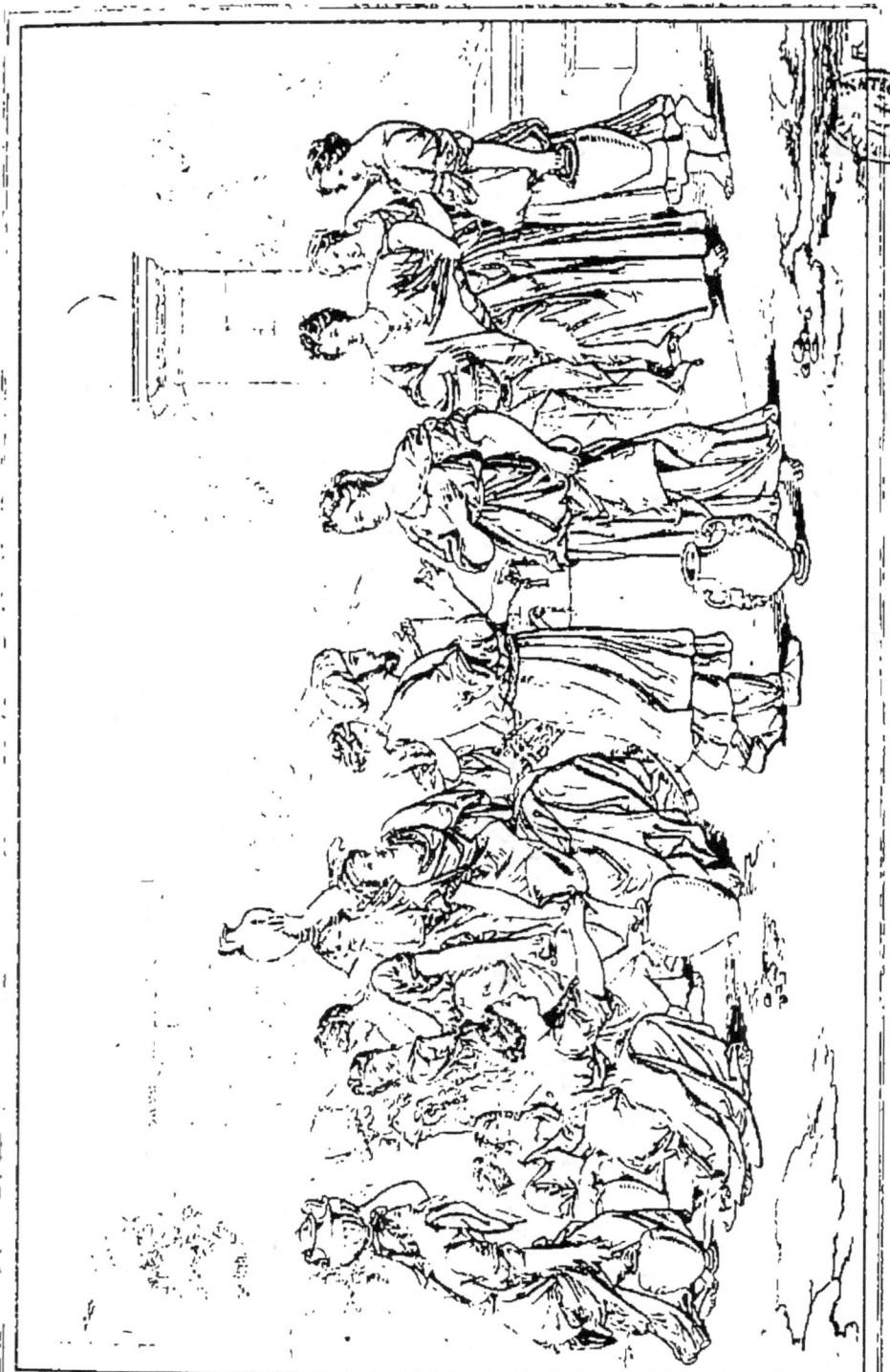

ELIEZER ET REBECCA.

ELIAZARO E REBECCA
ELIEZER Y REBECA.

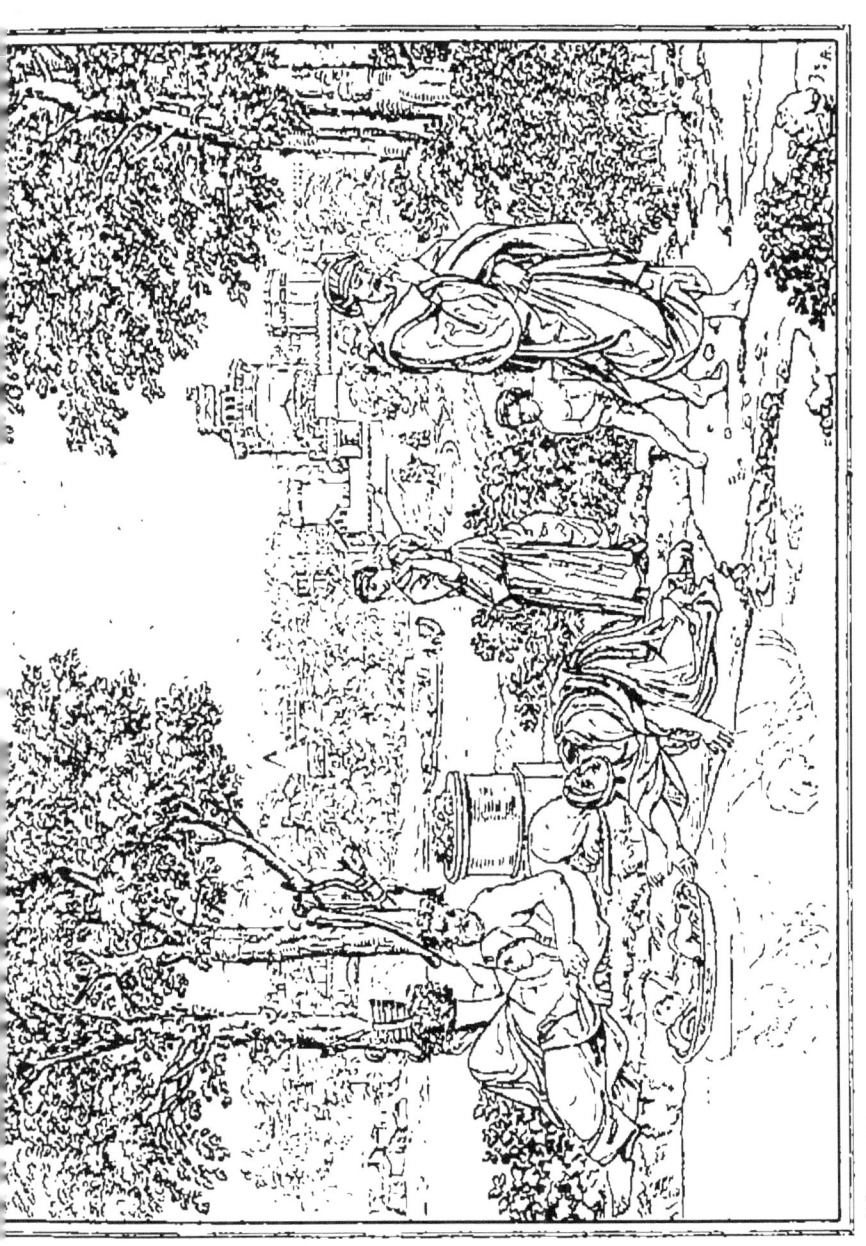

MOÏSE EXPOSÉ SUR LE NIL.

MOSÈ ESPOSTO SUL NILO

MOISES EXPUESTO SOBRE EL NILO.

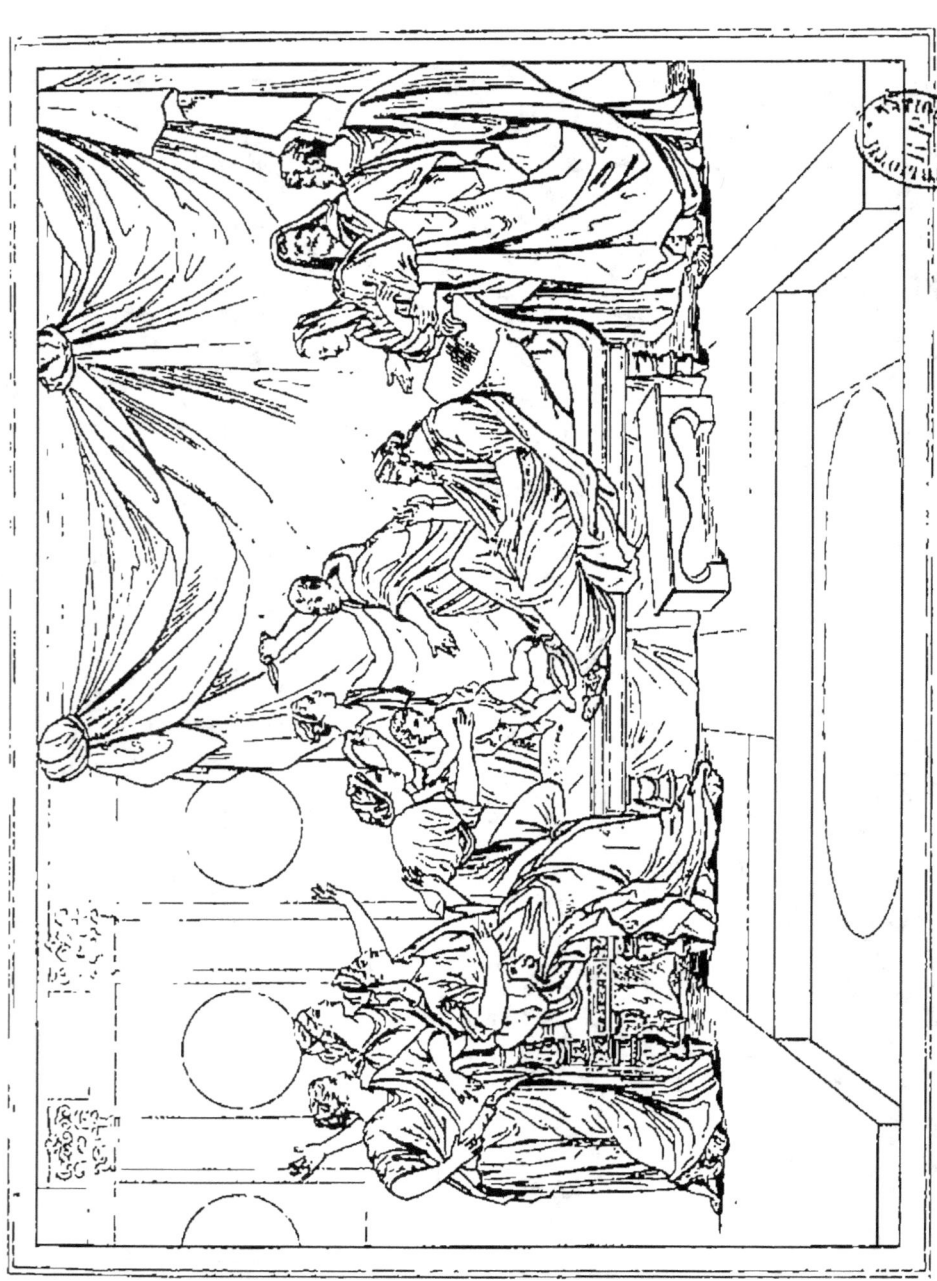

MOÏSE ENFANT FOULE AUX PIEDS LA COURONNE DE PHARAON

DOSÈ BARDINO CALPESTA CO PIÈ DI LA CORONE DI FARAONE.

LA MANNE.

IL MANÁ. LA MANNA.

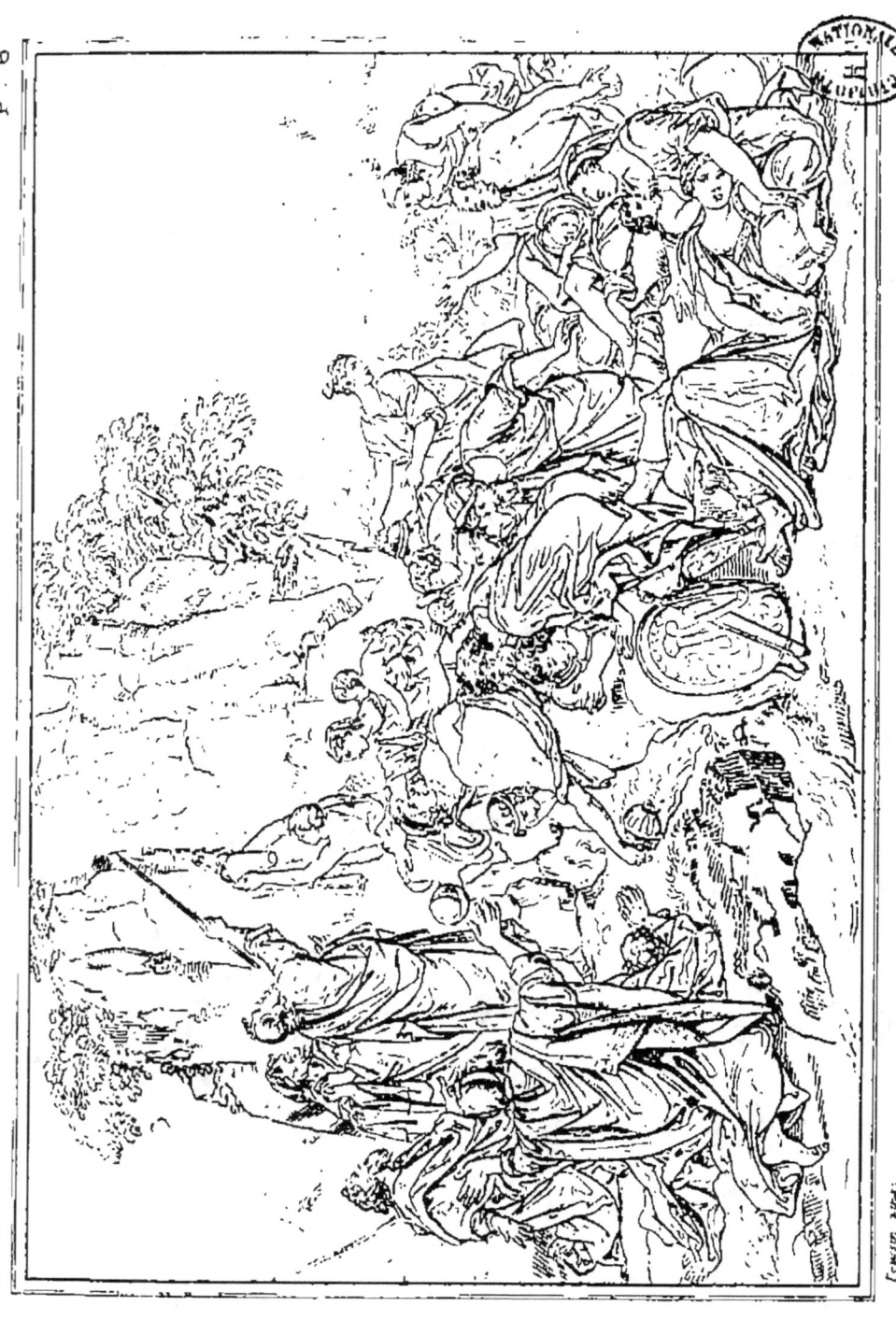

FRAPPEMENT DU ROCHER.
PERCOTIMENTO DELLA ROCCIA.

PESTE DES PHILISTINS

PESTE DEI FILISTEI

JUGEMENT DE SALOMON.
GIUDIZIO DI SALOMONE.
JUICIO DE SALOMON.

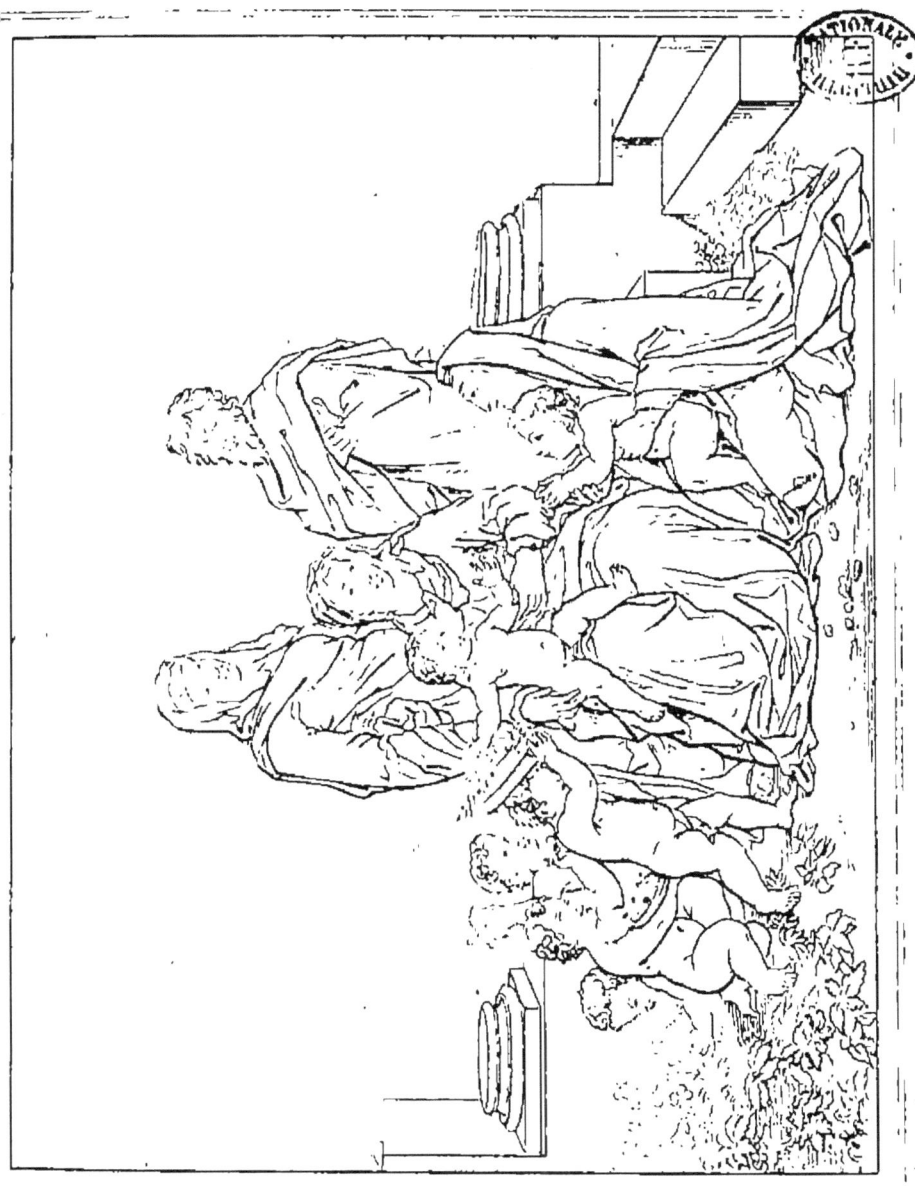

ST. FAMILLE.
SA.‥ FAMIGLIA.

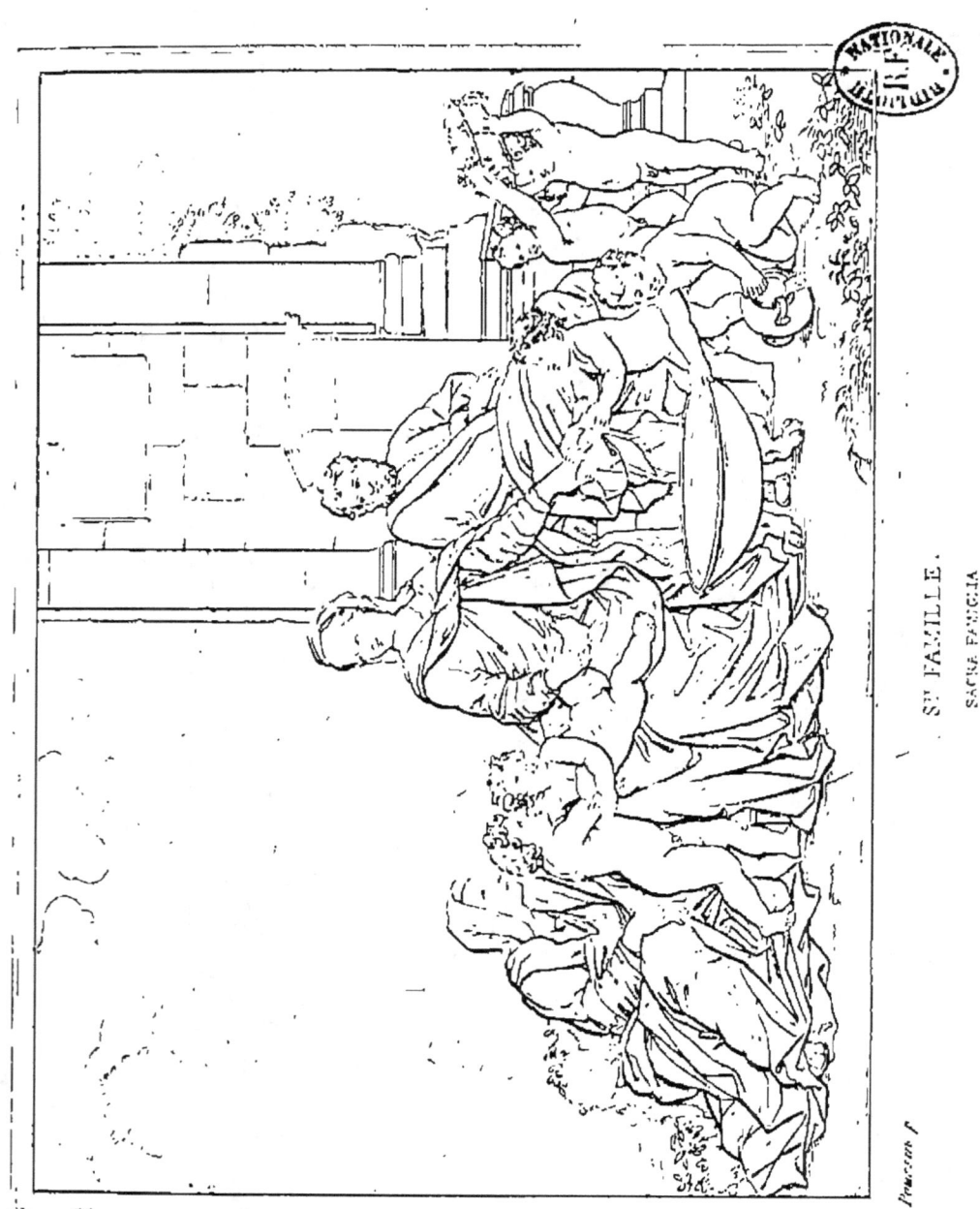

Ste FAMILLE.
SACRA FAMIGLIA.

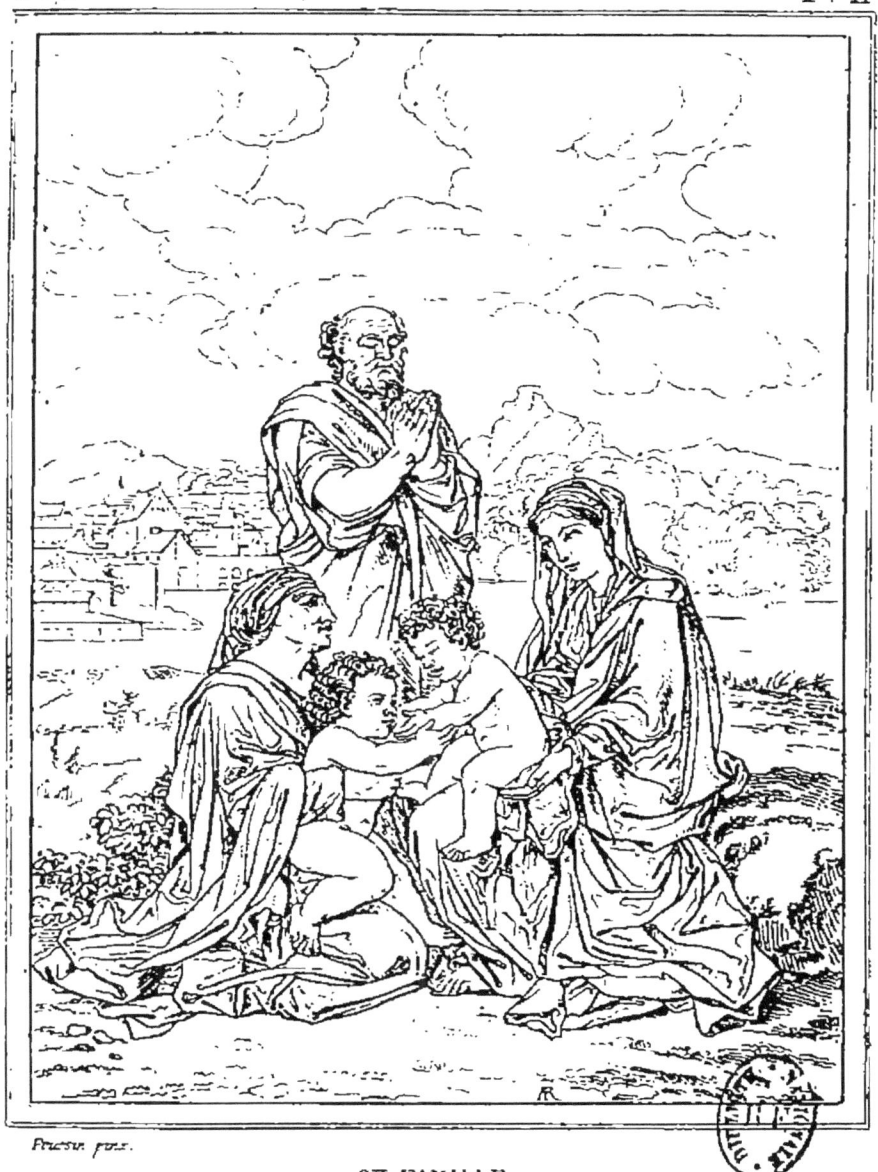

STE FAMILLE.

SACRA FAMIGLIA.

SACRA FAMILIA.

ADORATION DES BERGERS

ADORAZIONE DEI PASTORI

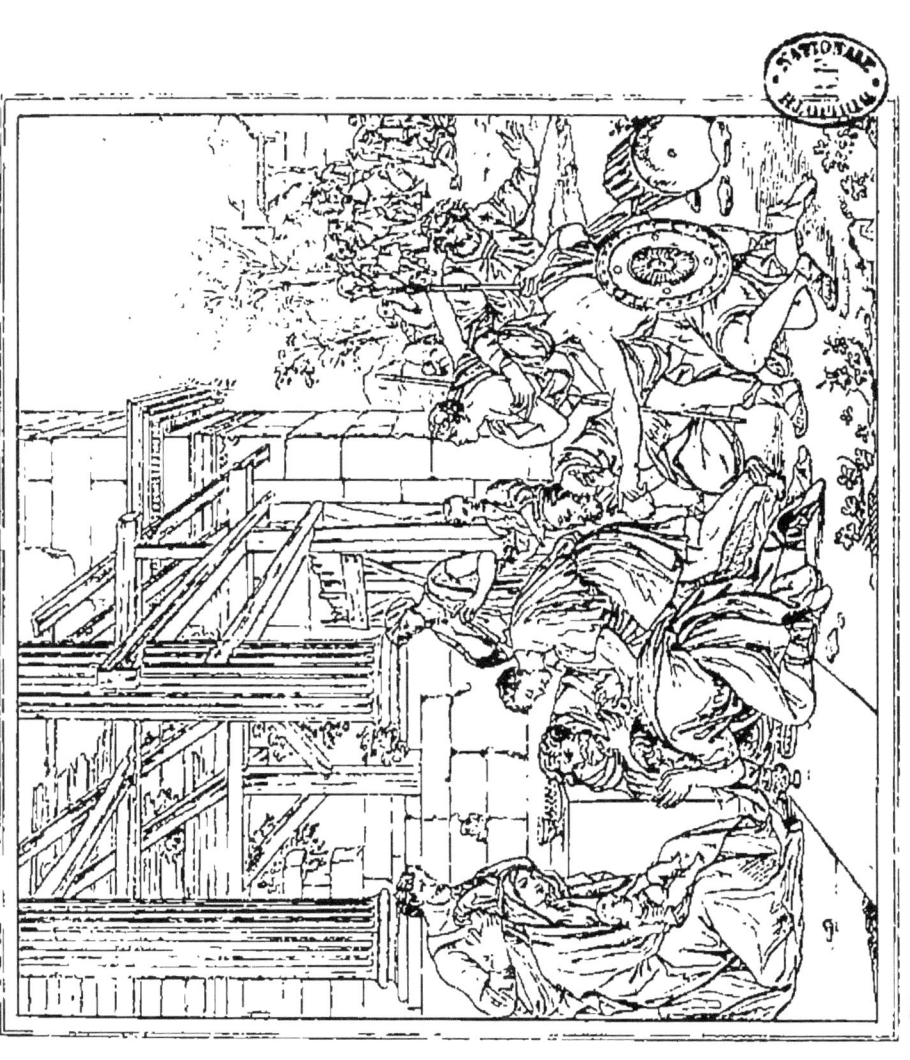

ADORATION DES MAGES.
ADORAZIONE DE' MAGI.
ADORACION DE LOS MAGOS.

MASSACRE DES INNOCENS.
STRAGE DEGL'INNOCENTI

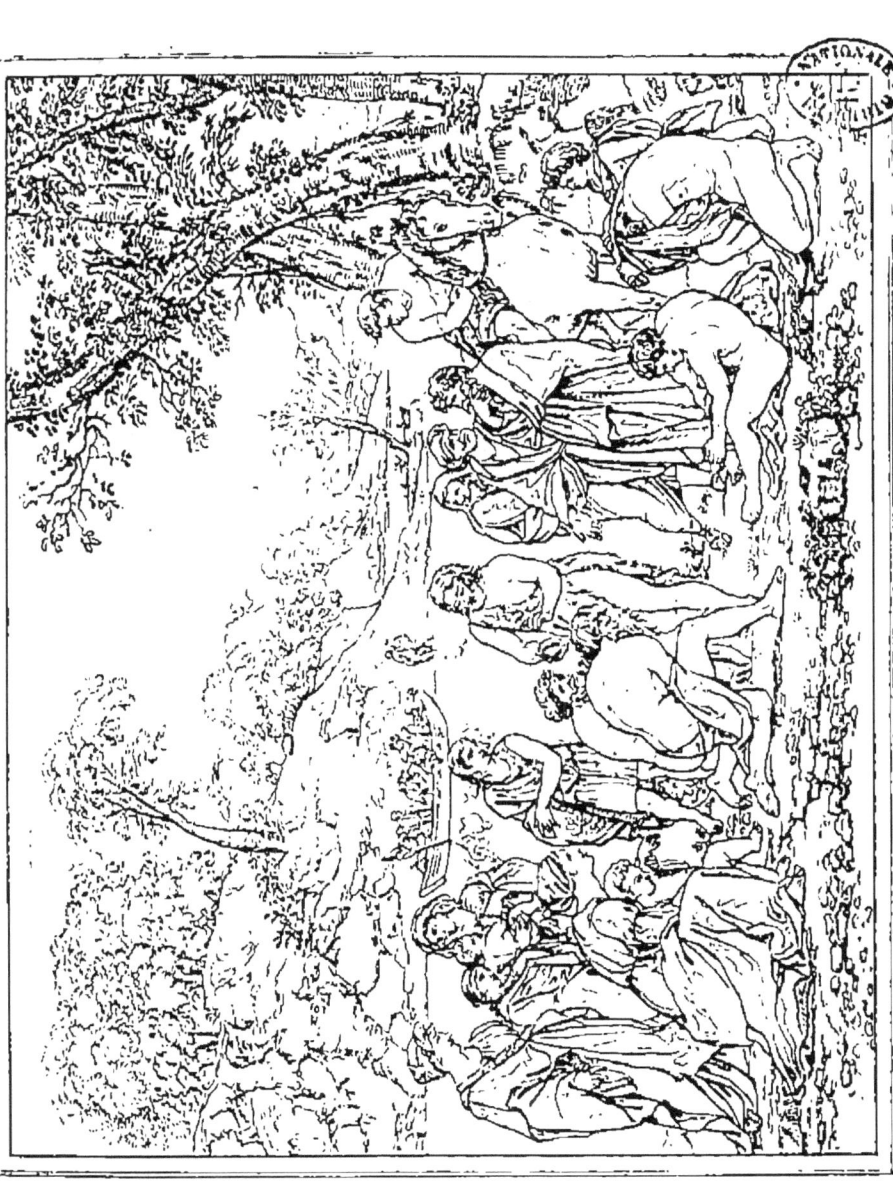

St JEAN BAPTISANT SUR LES BORDS DU JOURDAIN

S GIOVANNI CHE BATTEZZA SULLE RIVE DEL GIORDANO

S. JEAN BAUTIZANDO EN LAS MÁRGENES DEL JORDAN.

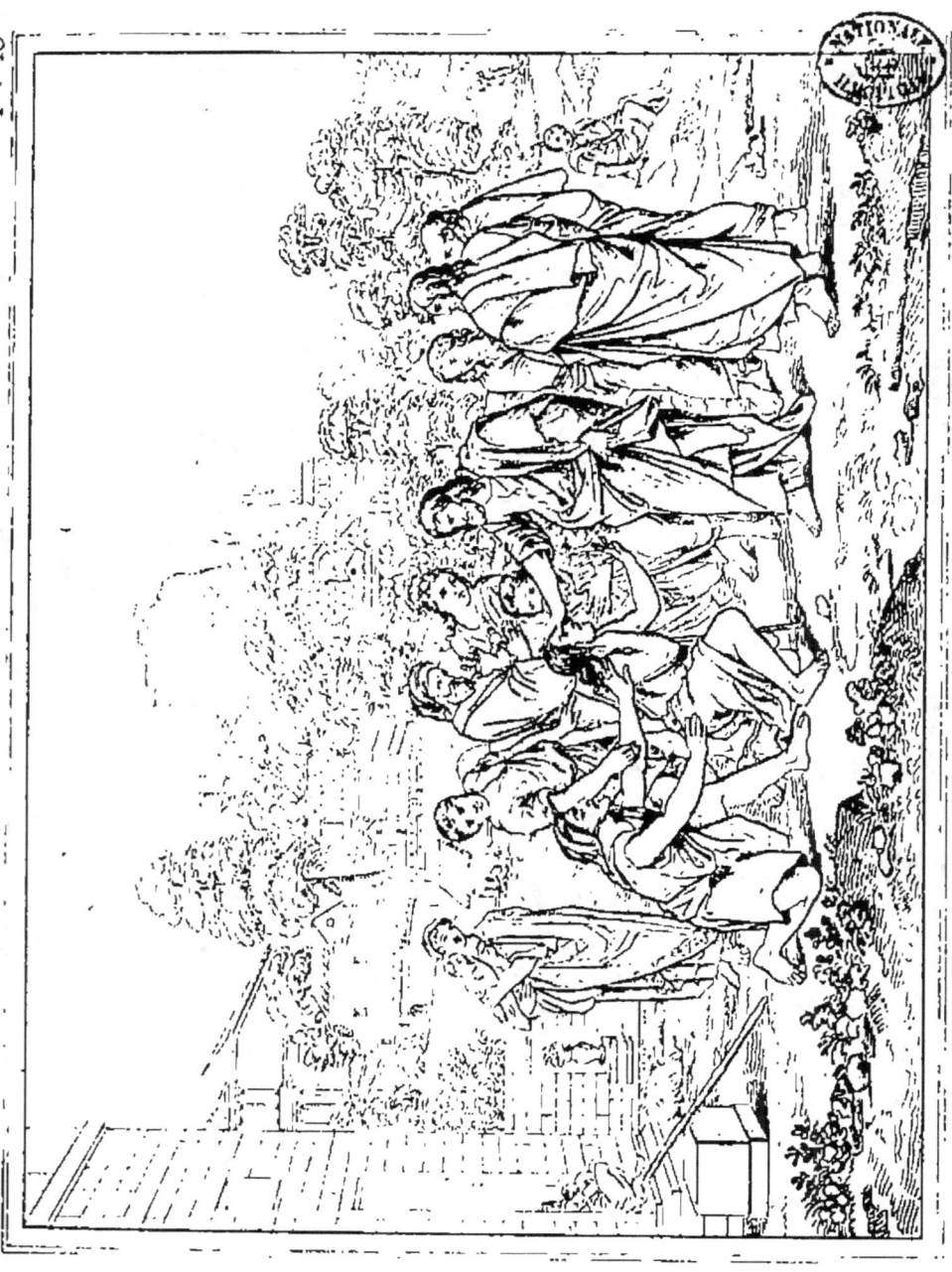

J. C. GUÉRISSANT DEUX AVEUGLES.

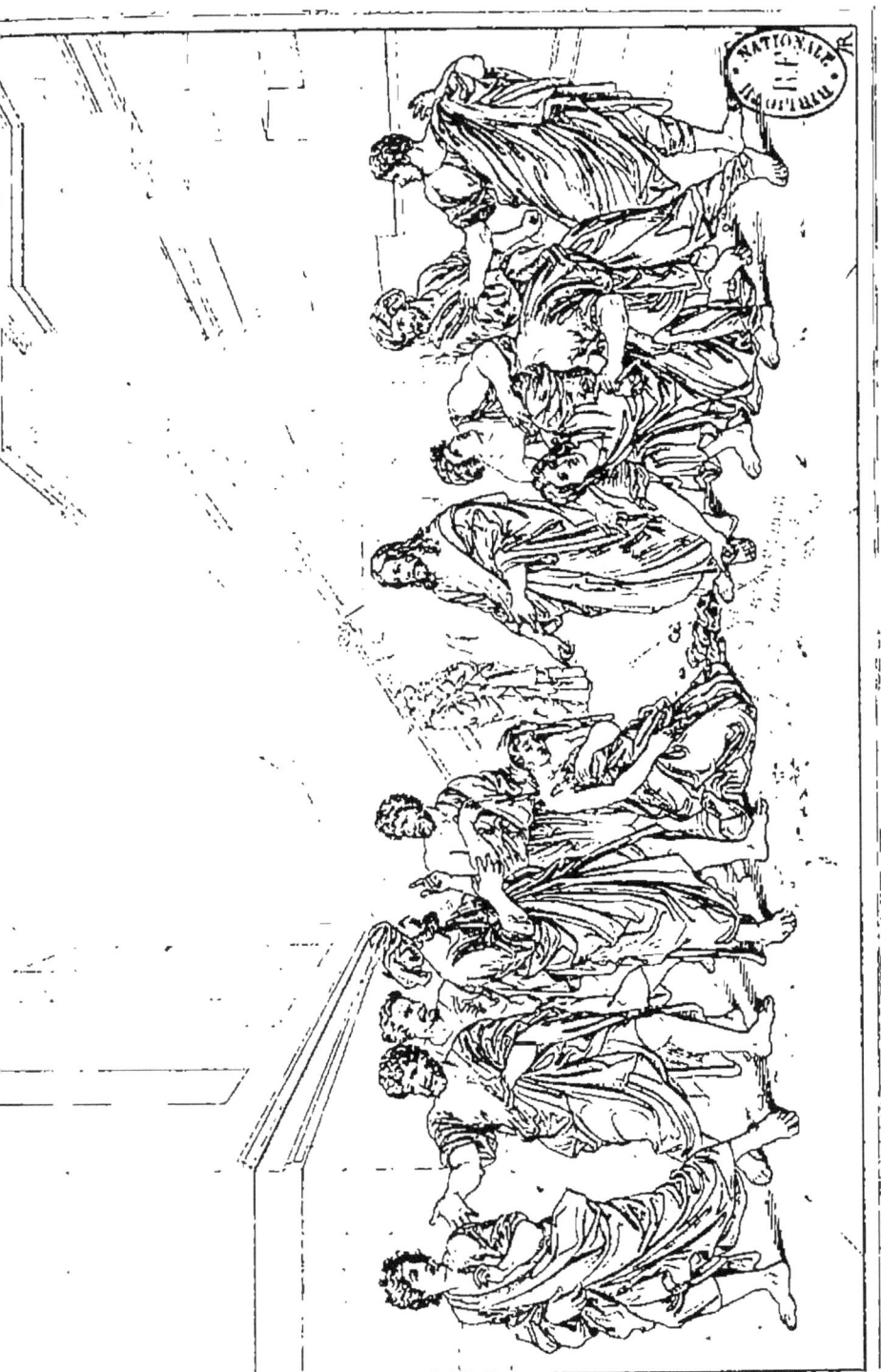

LA FEMME ADULTÈRE.
LA DONNA ADULTERA

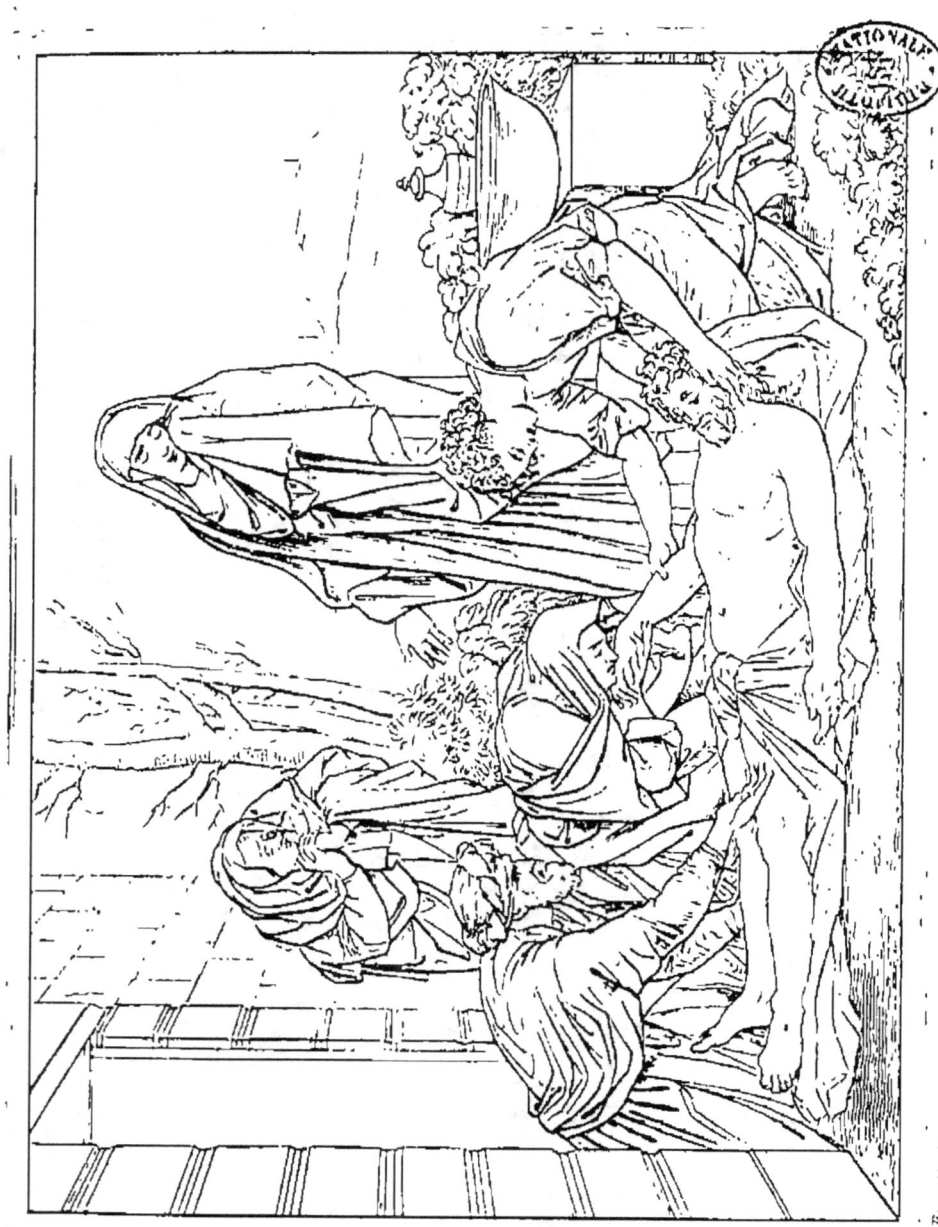

LE CHRIST MORT.
IL CRISTO MORTO.

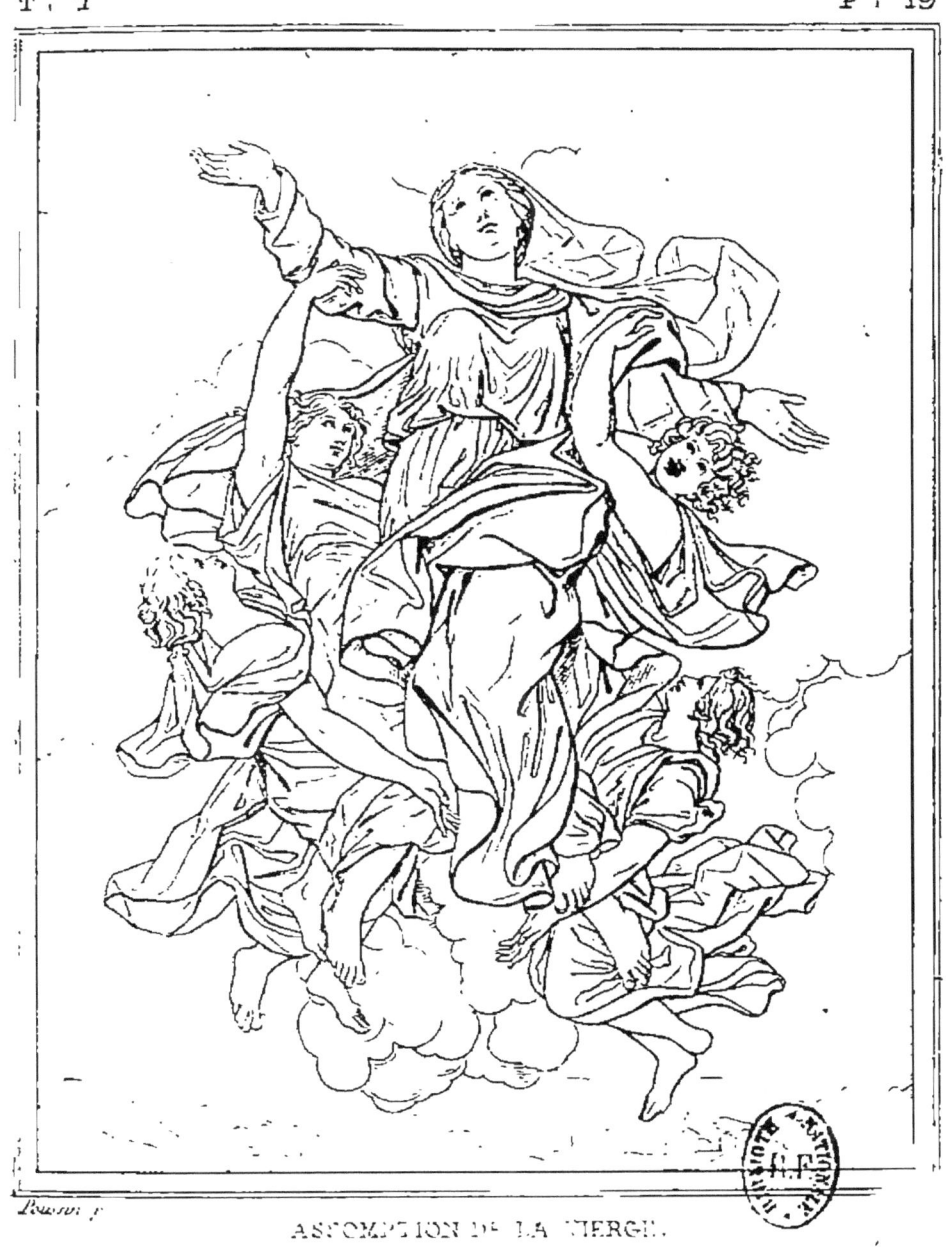

ASSOMPTION DE LA VIERGE.

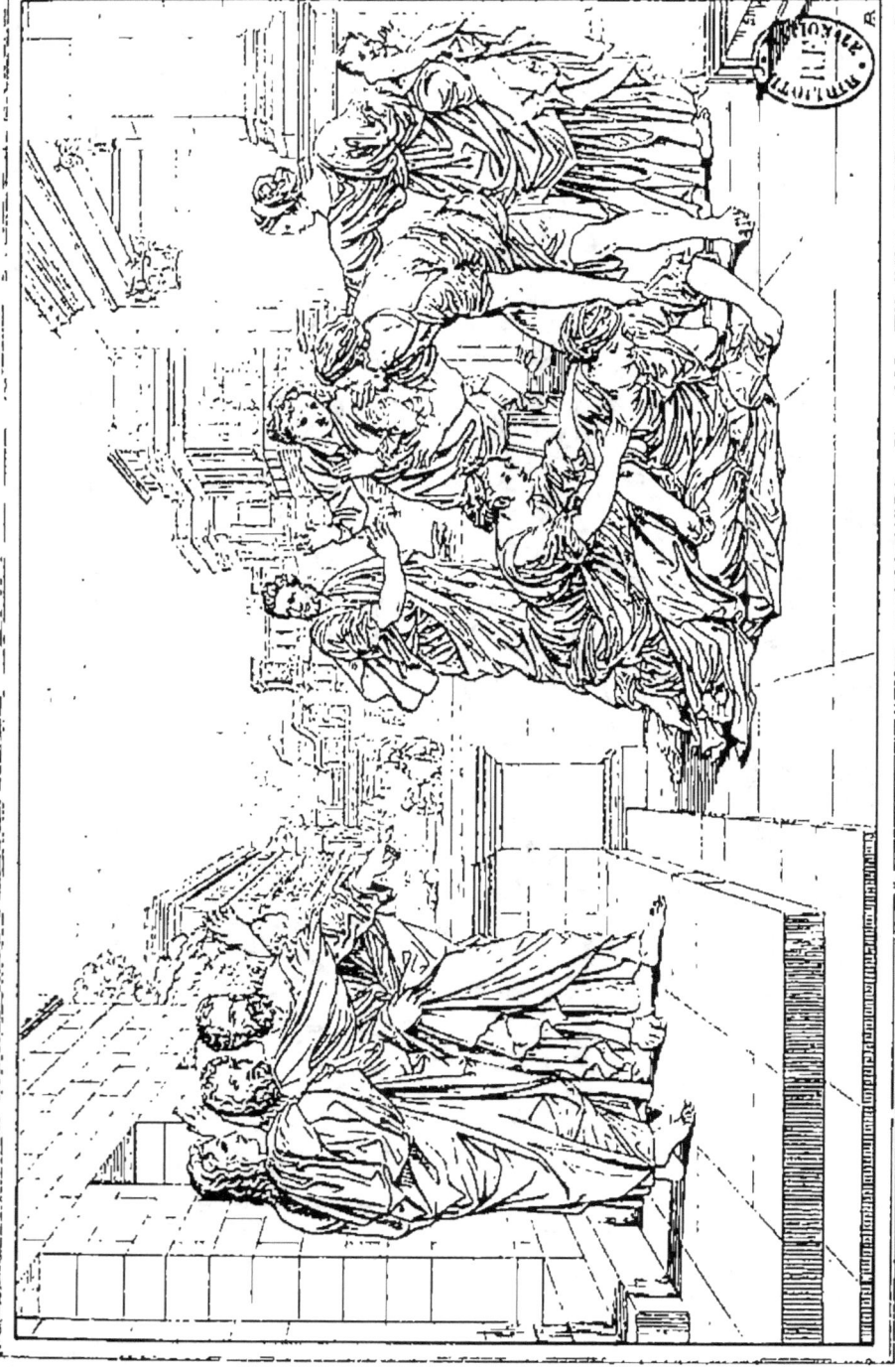

MORT DE SAPHYRE
MORTE DI SAFIRA
MUERTE DE SAFIRA

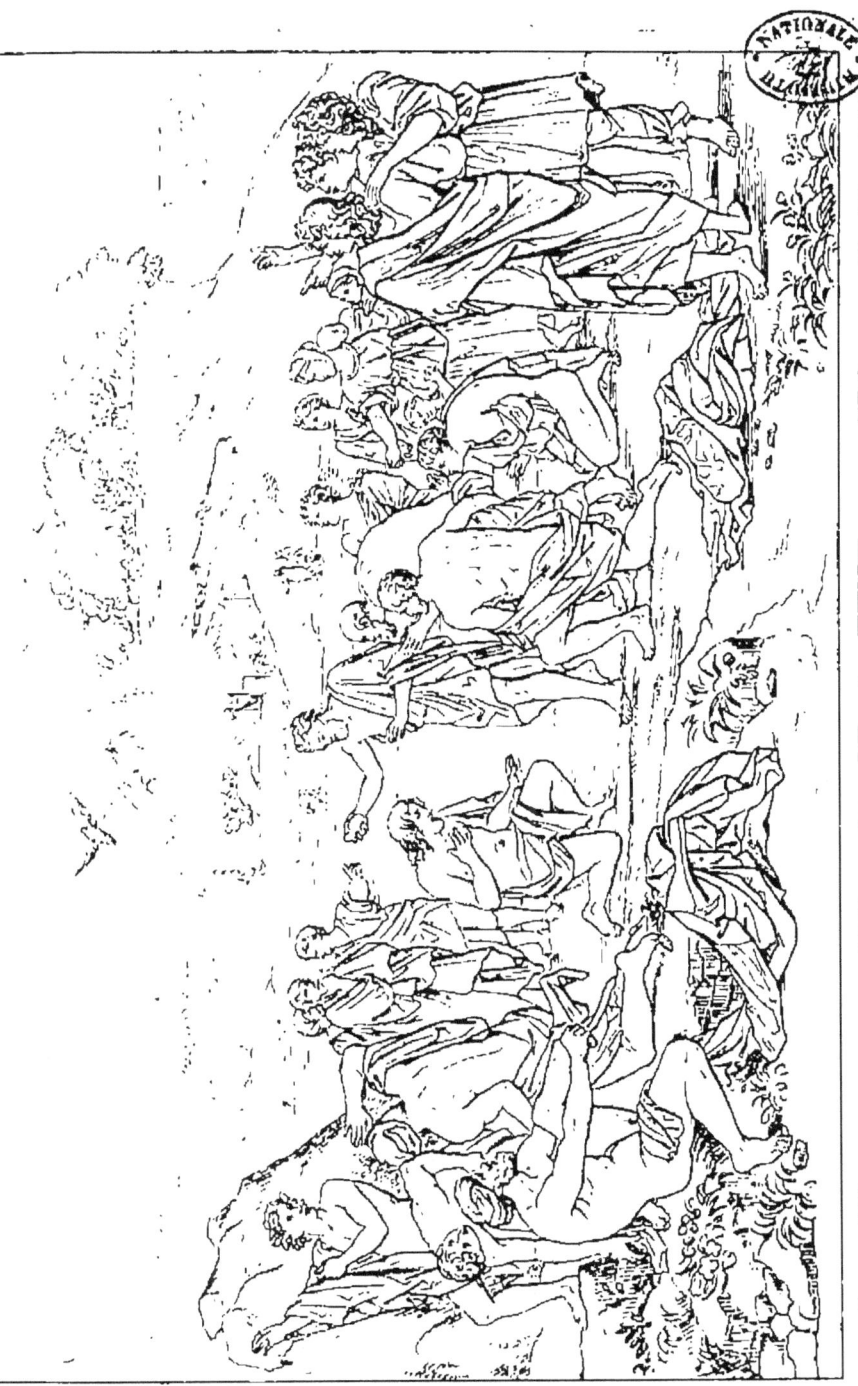

LE BAPTÊME
IL BATTSIMO

LA PÉNITENCE.
LA PENITENZA.

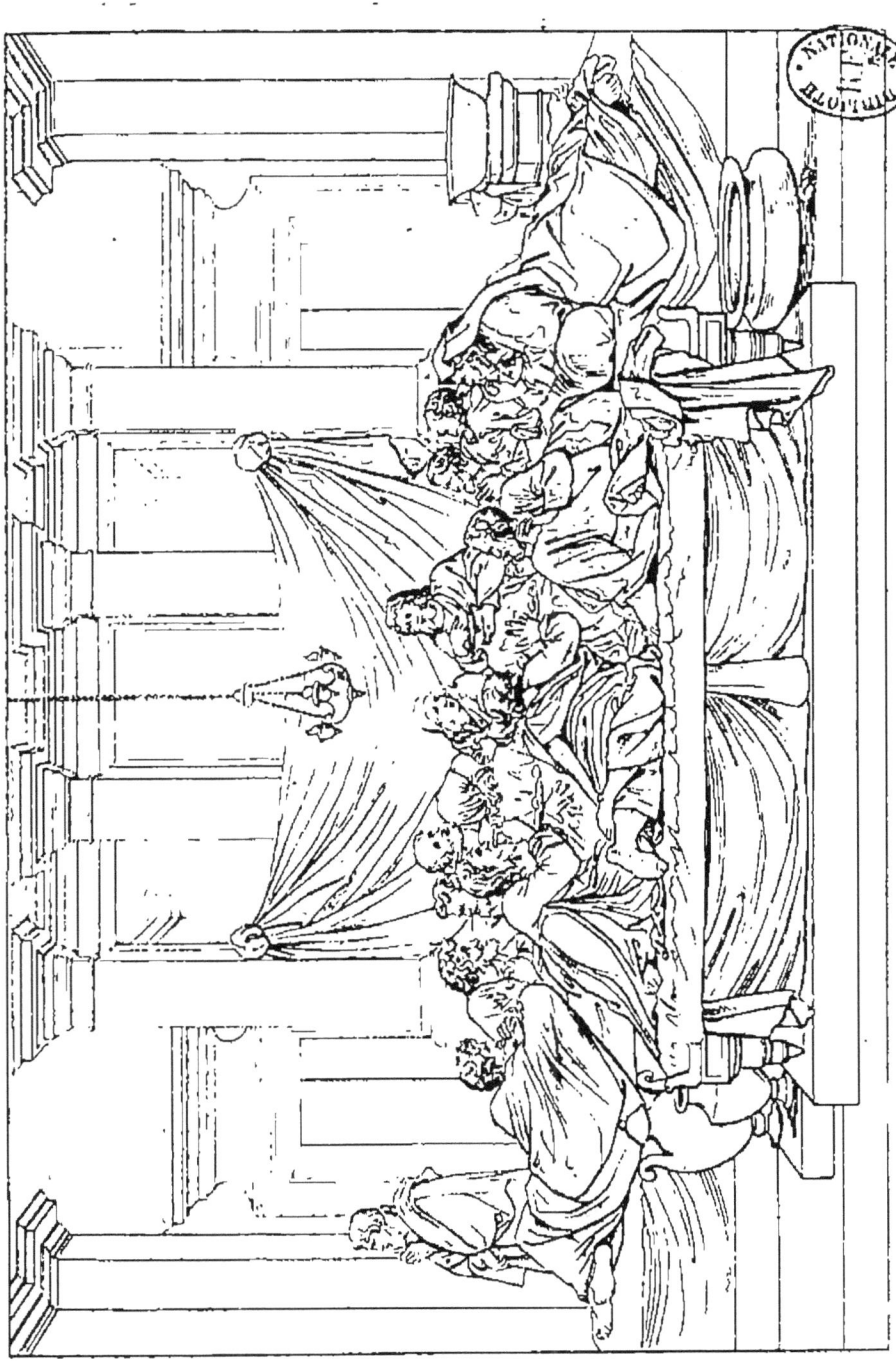

L'EUCHARISTIE
EUCARISTIA

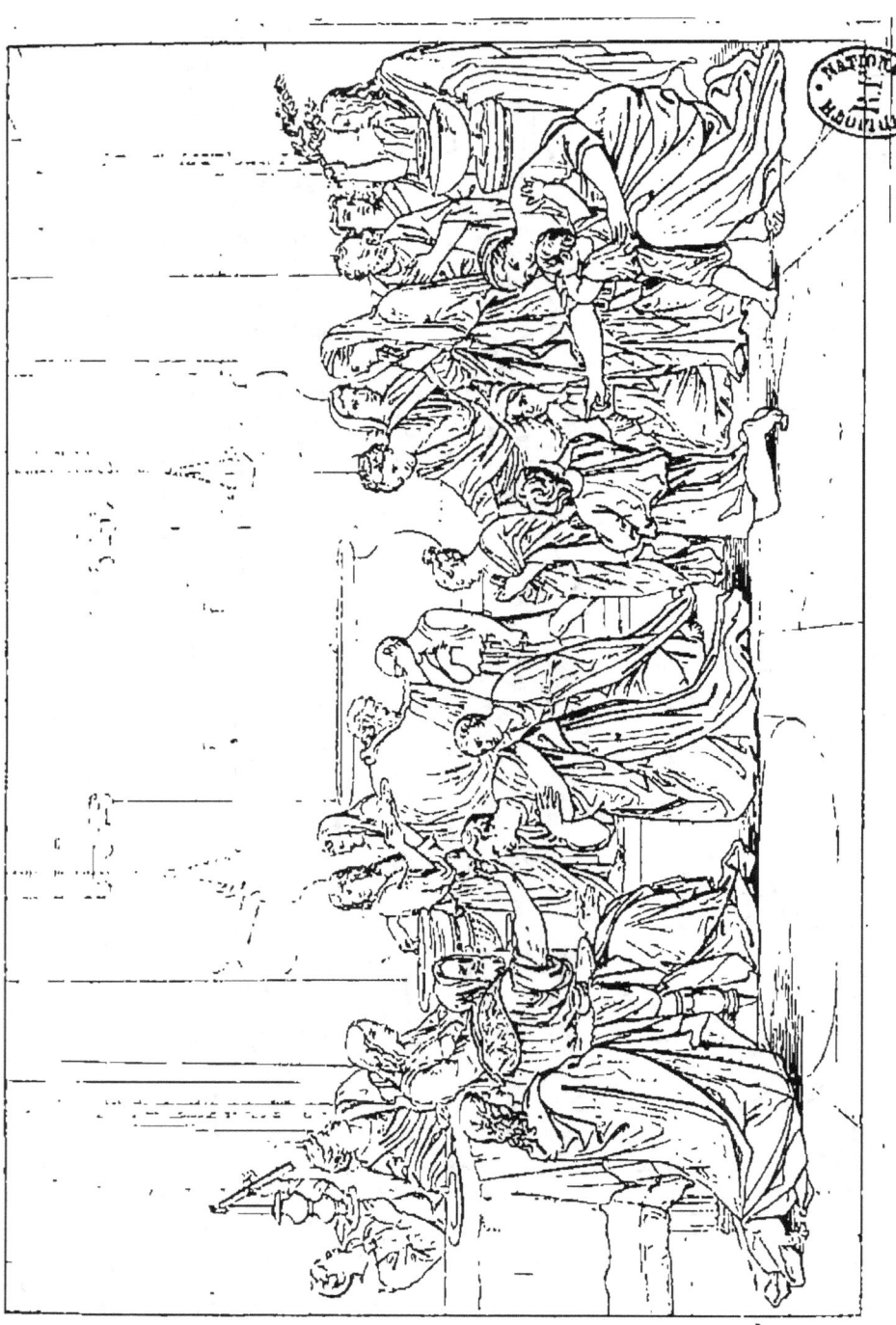

LA CONFIRMATION

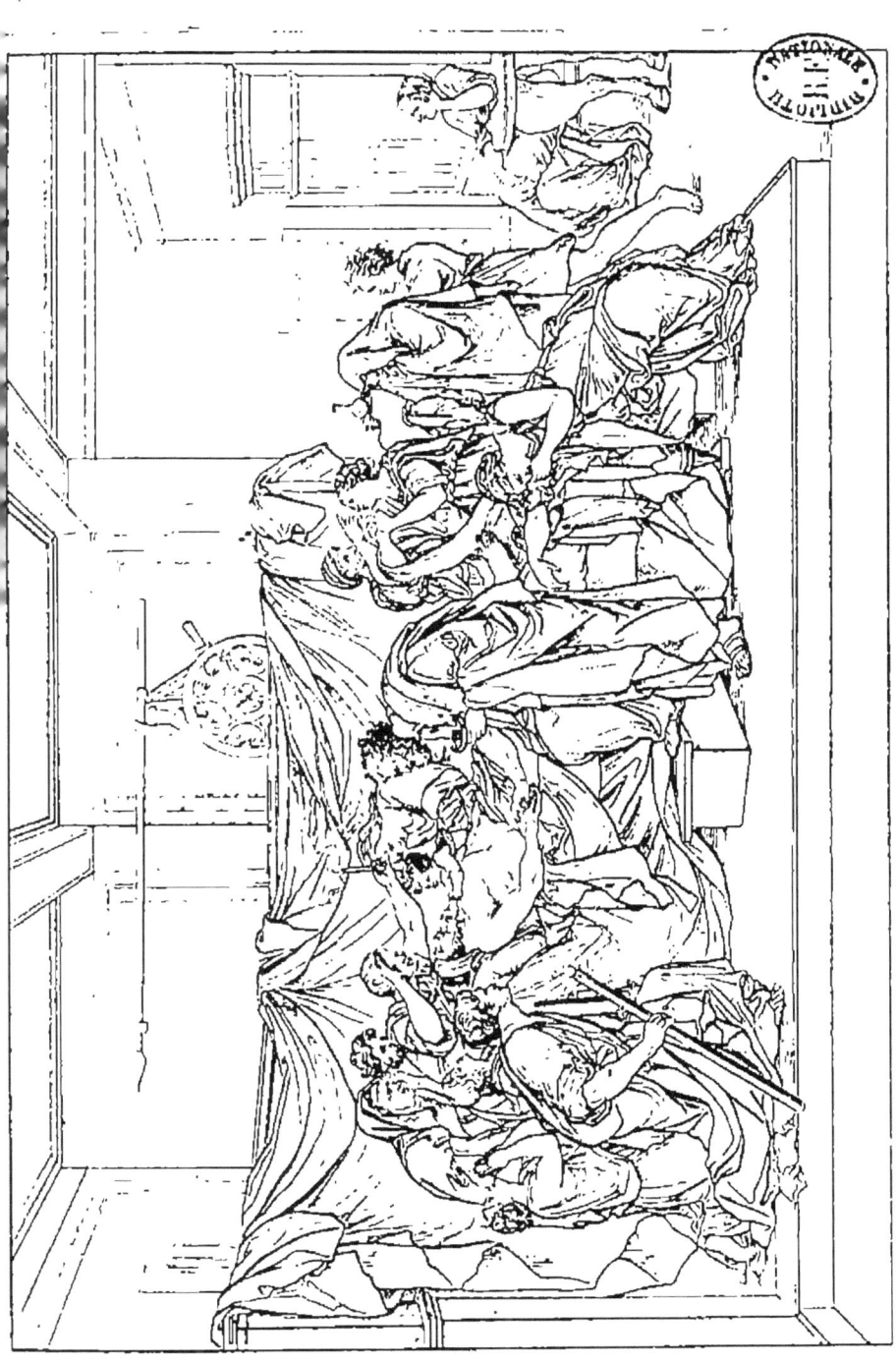

L'EXTRÊME-ONCTION

L'ORDRE.

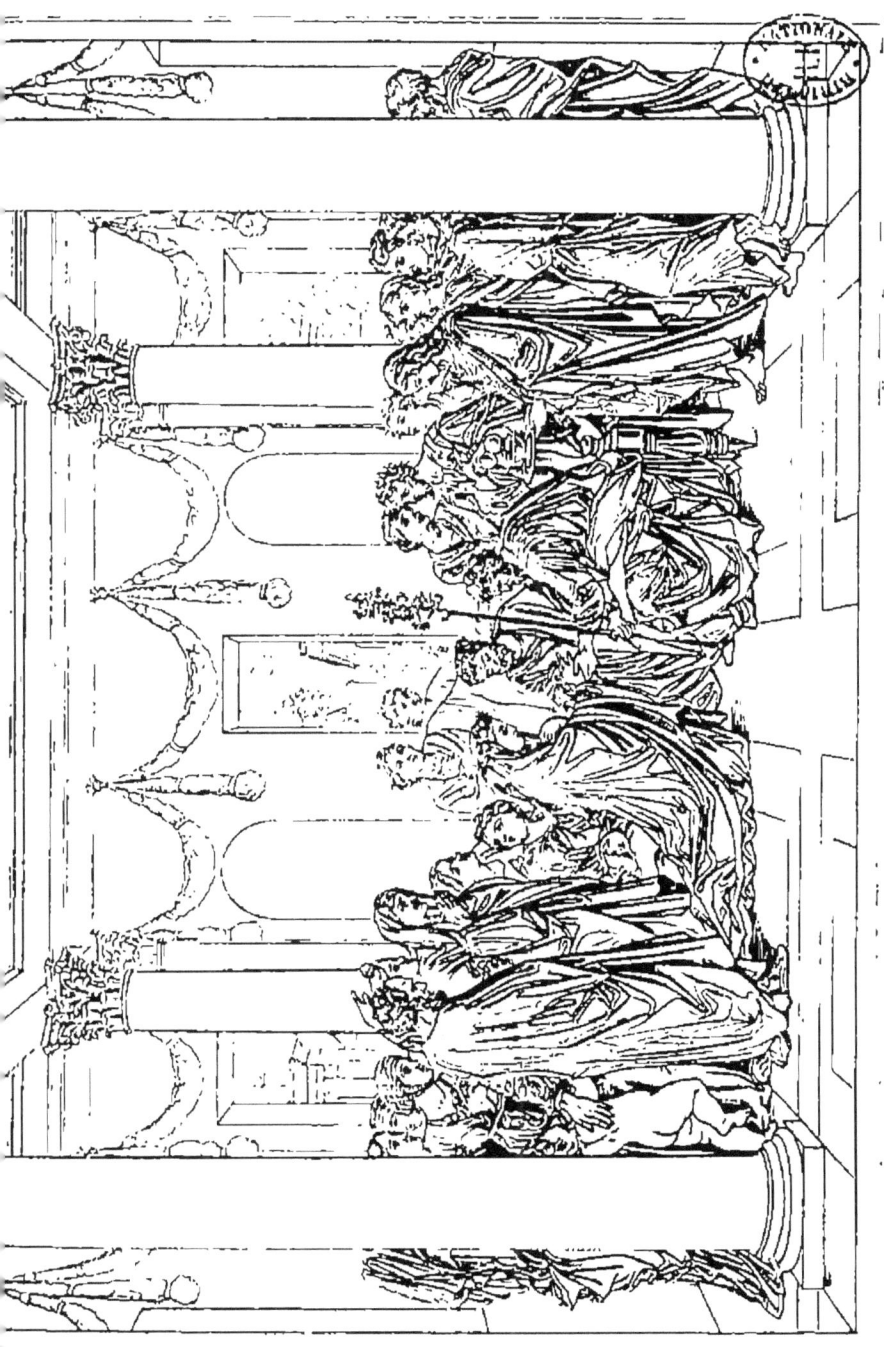

LE MARIAGE.
IL MATRIMONIO

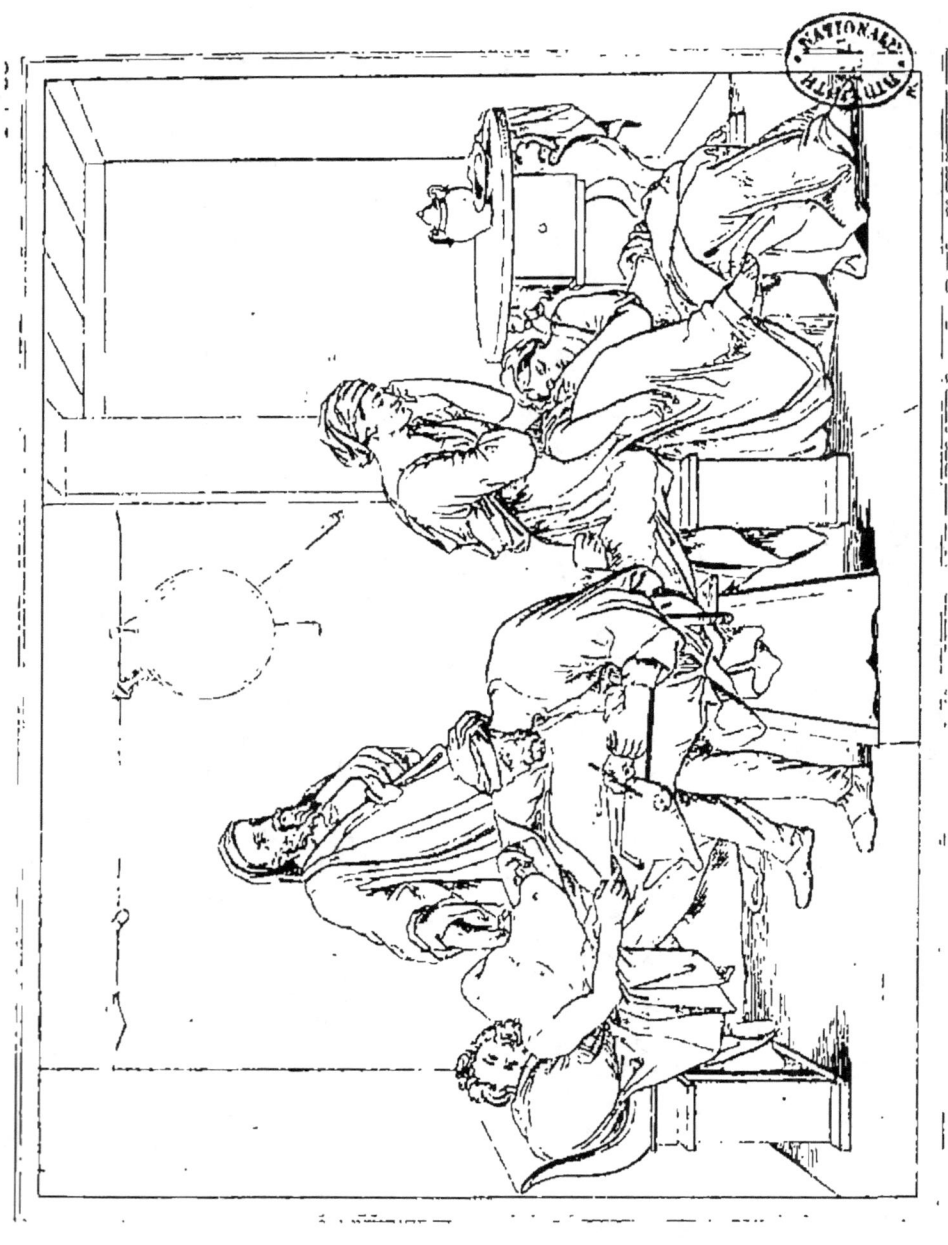

TESTAMENT D'EUDAMIDAS

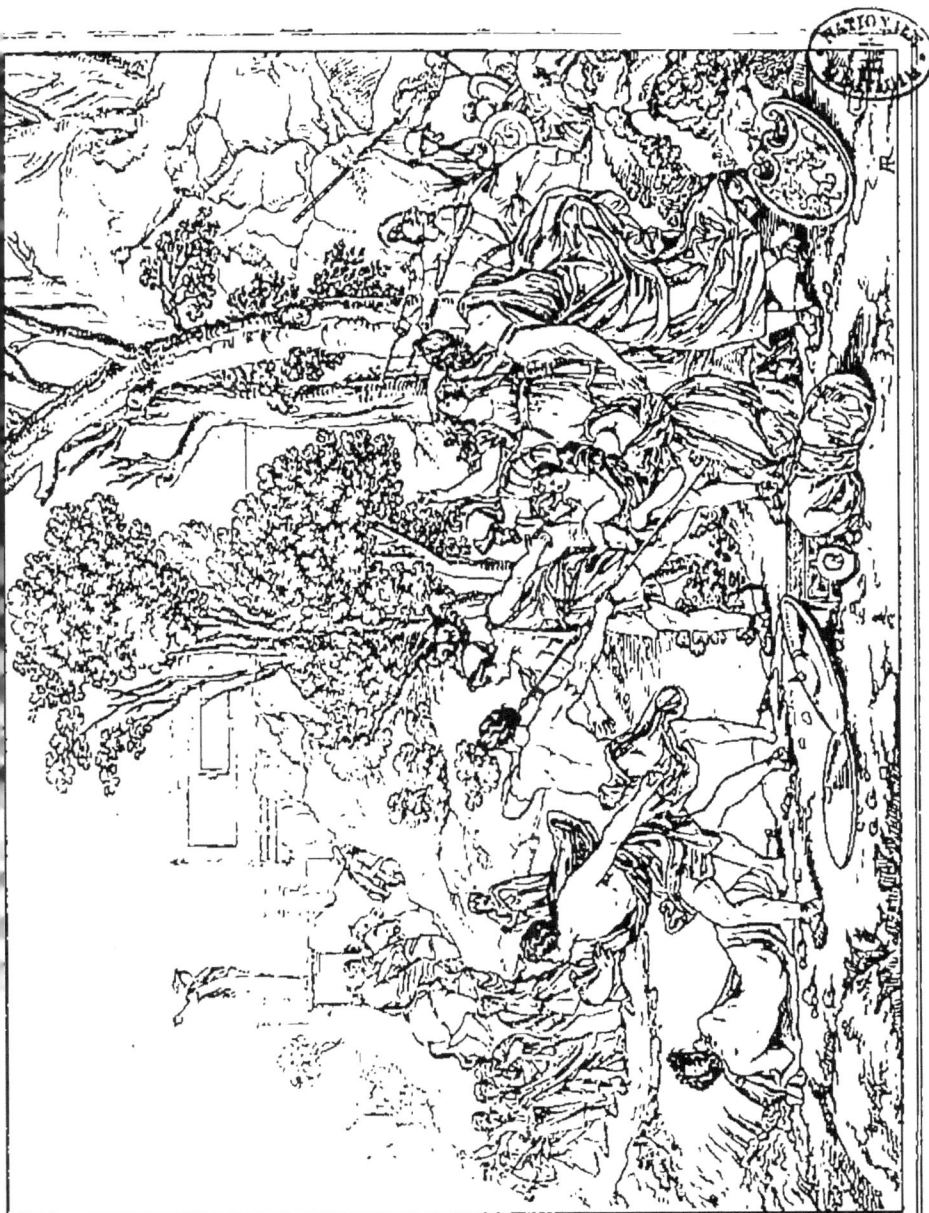

PYRRHUS SAUVÉ.

PIRRO SALVATO
PIRRO SALVADO.

CONTINENCE DE SCIPION.

CONTINENZA DI SCIPIONE.

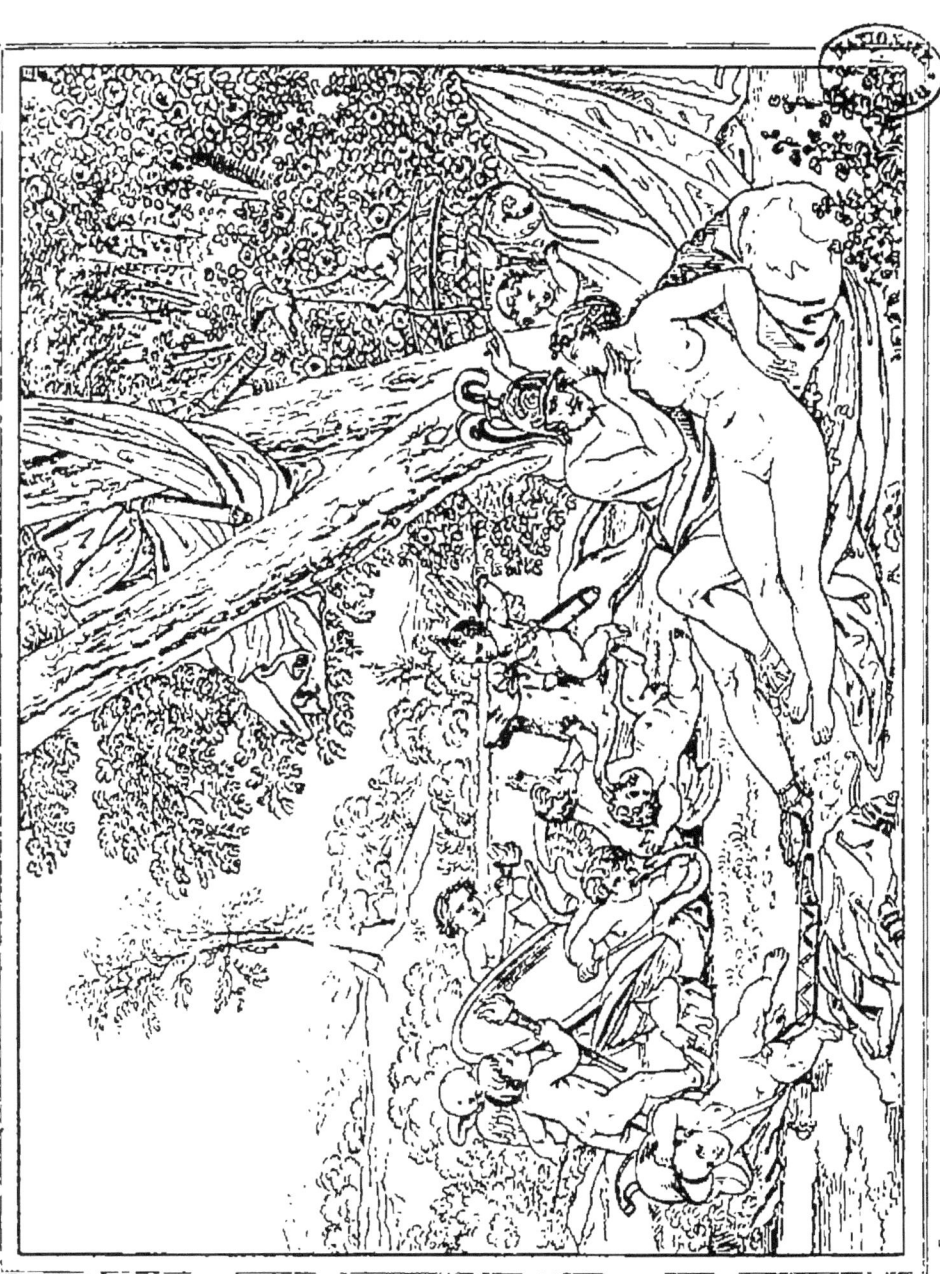

MARS ET VÉNUS.

MORT D'ADONIS.

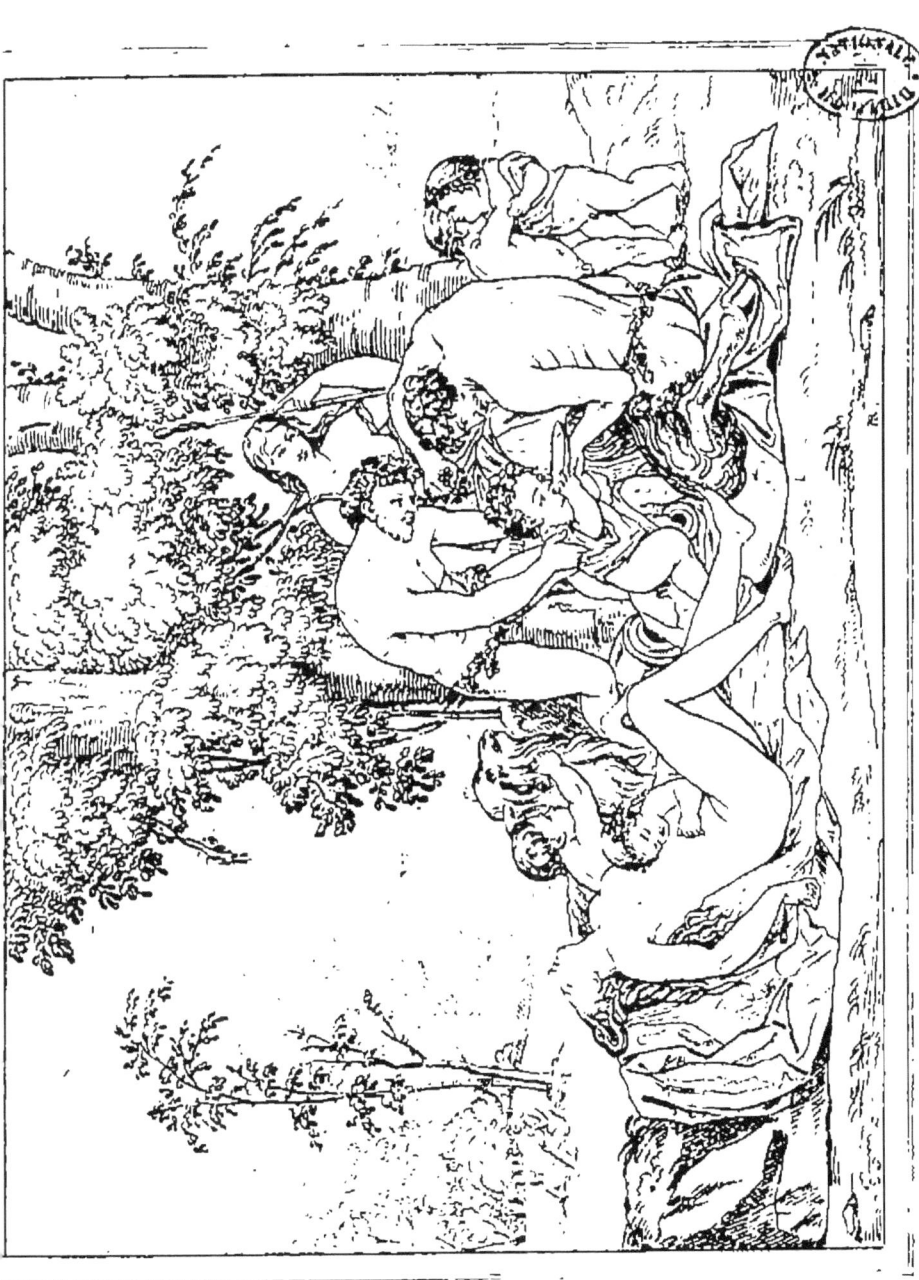

ÉDUCATION DE BACCHUS

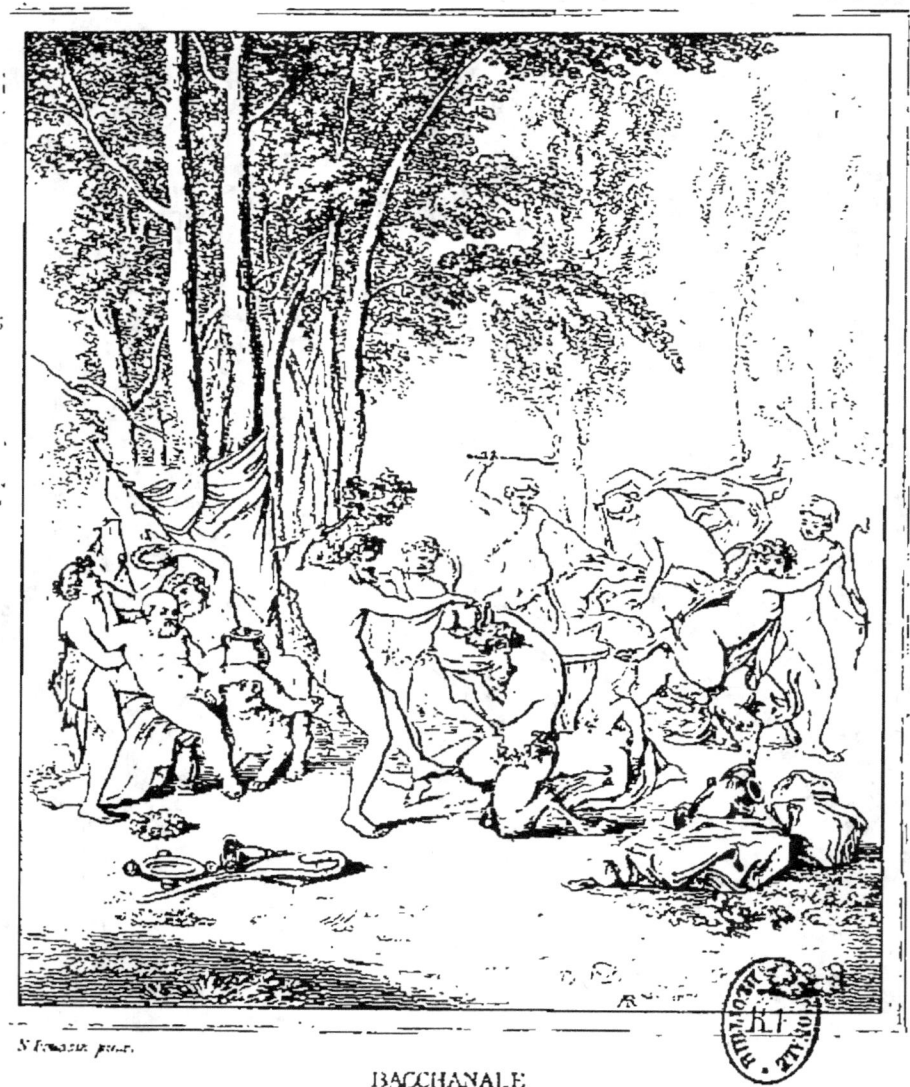

BACCHANALE
BACCANALE.

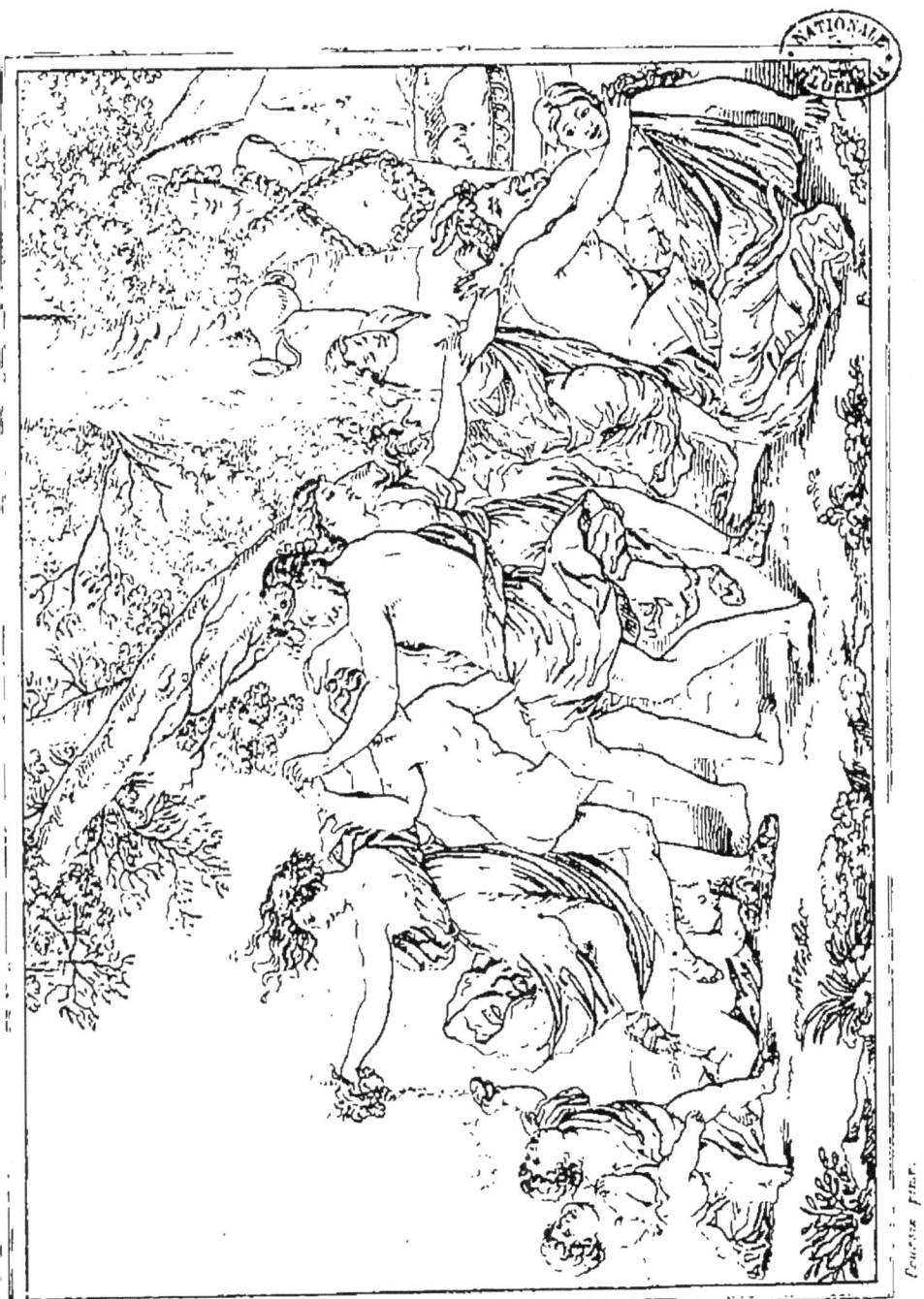

BACCHANALE.
BACCANALE.
BACCANAL.

LES BERGERS D'ARCADIE.

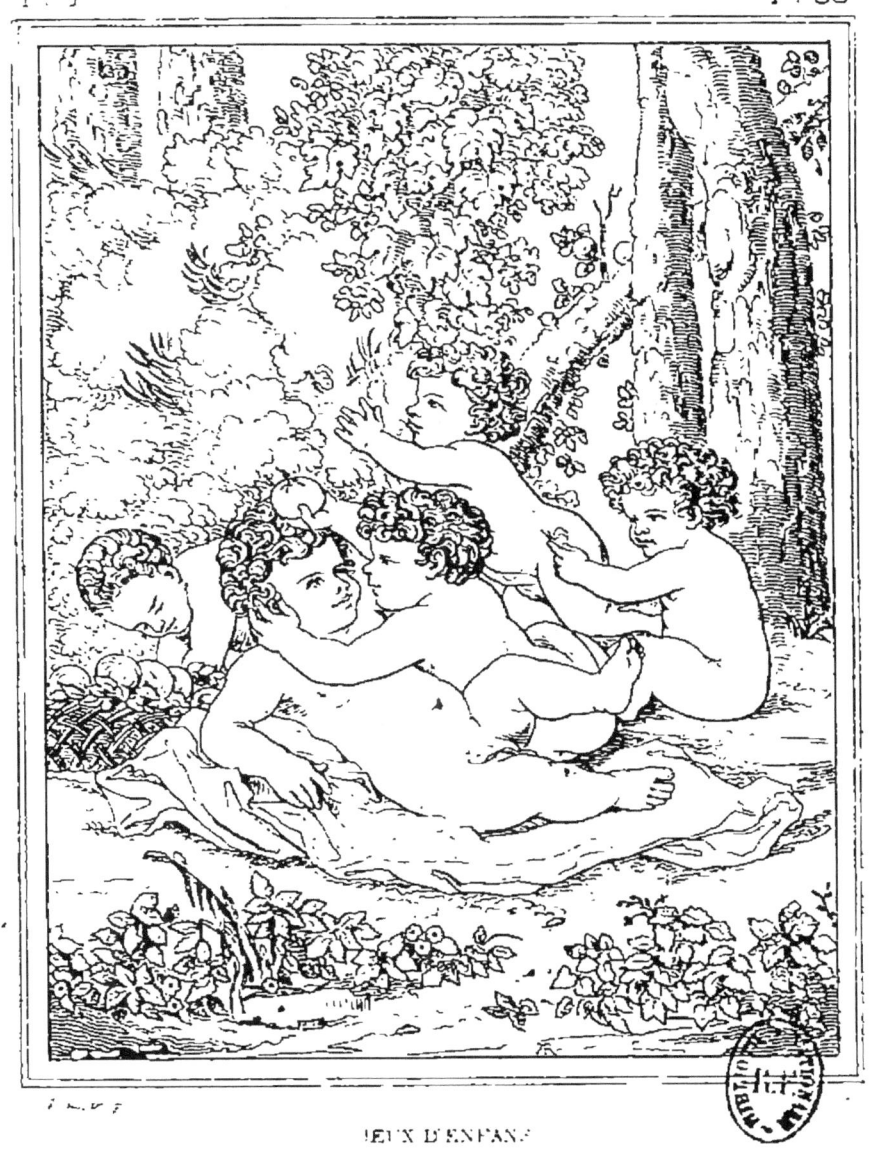

JEUX D'ENFANS.

FUNÉRAILLES D'UN GÉNIE.
FUNERALI D'UN GENIO.

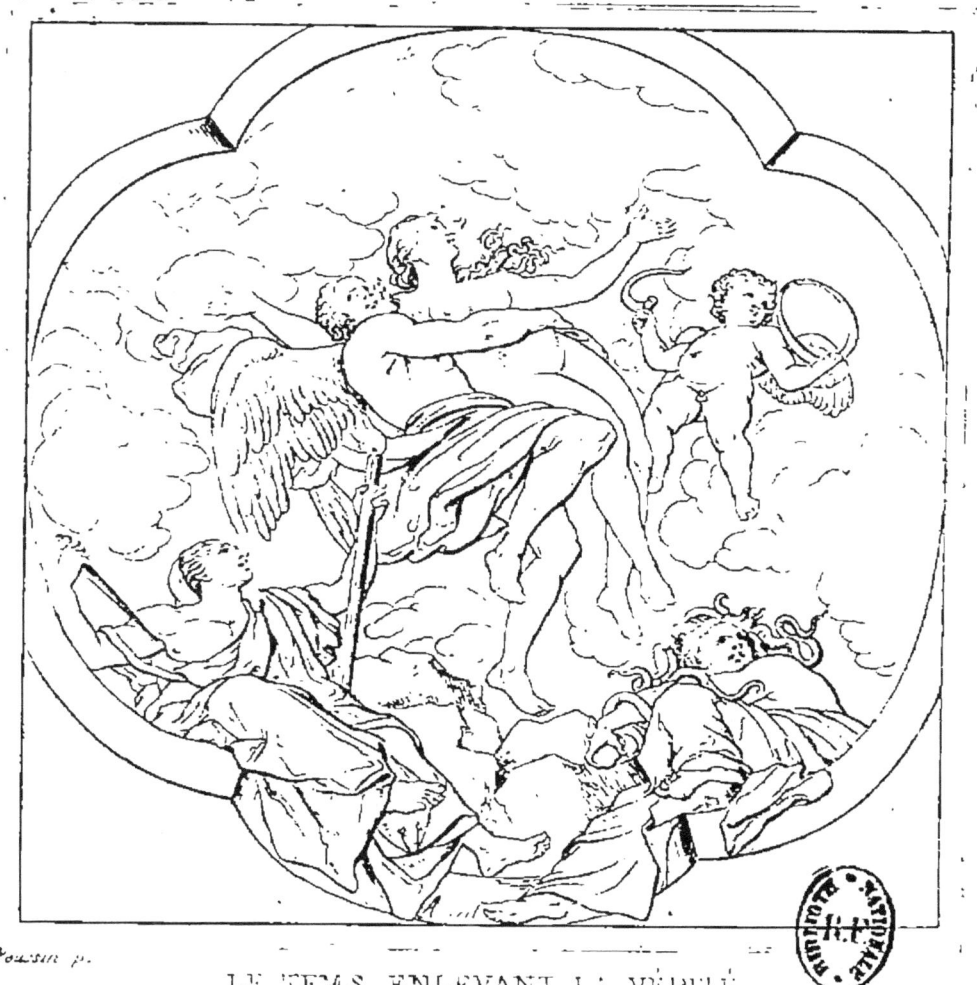

LE TEMS ENLEVANT LA VÉRITÉ
IL TEMPO CHE SI PORTA VIA LA VERITÀ.

RENAUD ET ARMIDE.

RINALDO E ARMIDA.

RENAUD ET ARMIDE.

RINALDO E ARMIDA.

MORT D'EURIDICE.
MORTE D'EURIDICE.

PAYSAGE — SCENE D'EFFROI.
PAESETTO. SCENA DI SPAVENTO.

POLYPHÈME.
POLIFEMO.

PAYSAGE — DIOGÈNE JETTANT SA COUPE
PAESETTO — DIOGENE CHE GITTA LA SUA CIOTA.

PAYSAGE. FUNÉRAILLES DE PHOCION.
PAESETTO. FUNERALI DI FOCIONE.

PAYSAGE - CENDRE DE PHOCION.

MILETTO. CERERI DI FOCIONE.

PAYSAGE — REPOS DES VOYAGEURS.
FAESITTO. RIPOSO DEI VIAGGIATORI.

PAYSAGE. — HOMME PUISANT À UNE FONTAINE

PAESETTO — UOMO CHE ATTINGE ACQUA A UNA FONTE.

LES CINQ SENS

I CINQUE SENSI.
LOS CINCO SENTIDOS.

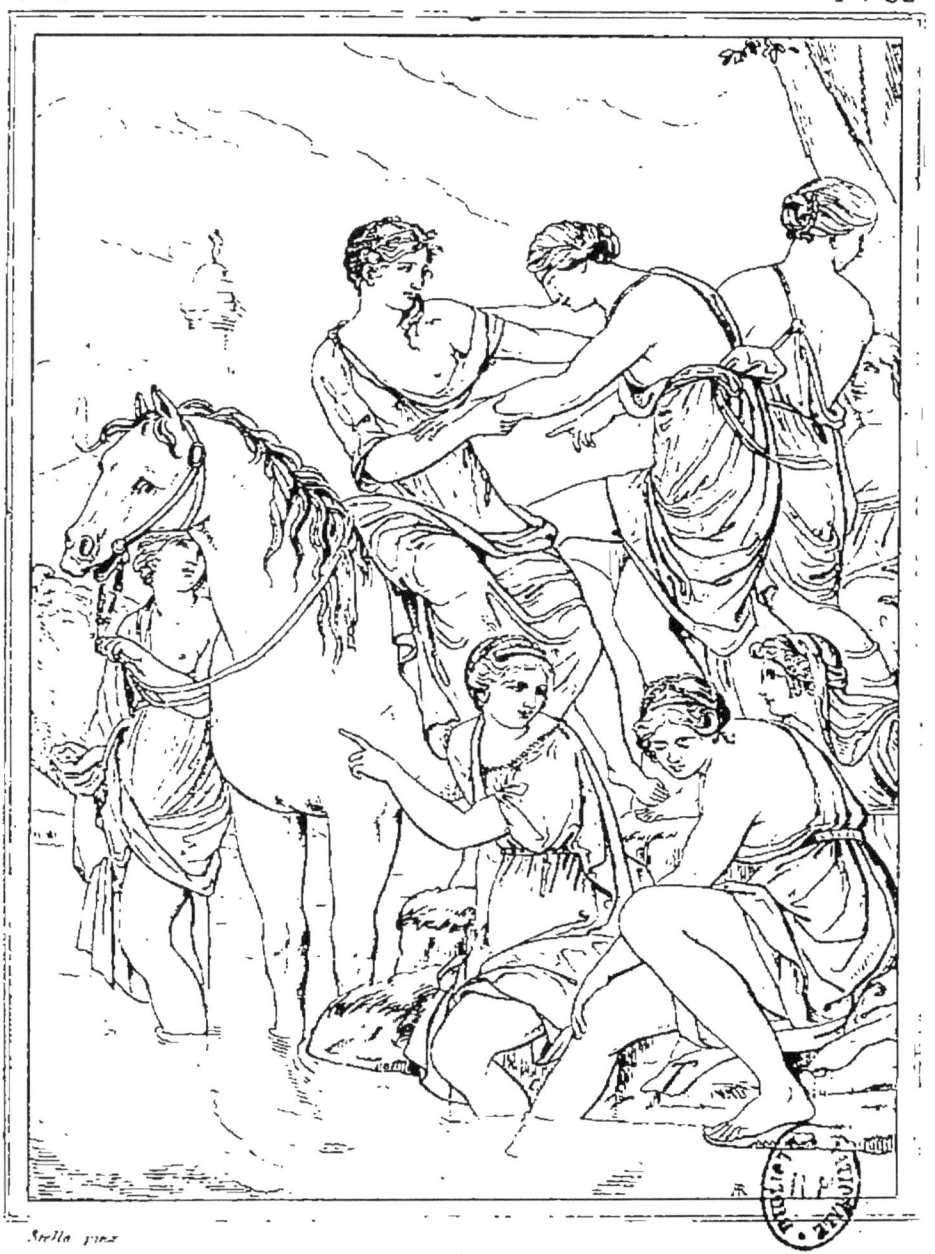

CLÉLIE
CLELIA

JÉSUS ET LES DISCIPLES D'EMMAÜS.

PAYSAGE.

VUE DES BORDS DE LA MER.

EMBARQUEMENT DE STE URSULE.
IMBARCO DI SANT' ORSOLA.
EMBARCO DE STA URSULA.

SUSANNE RECONNUE INNOCENTE

SUSANNA RICONOSCIUTA INNOCENTE.

SUSANA DECLARADA INOCENTE.

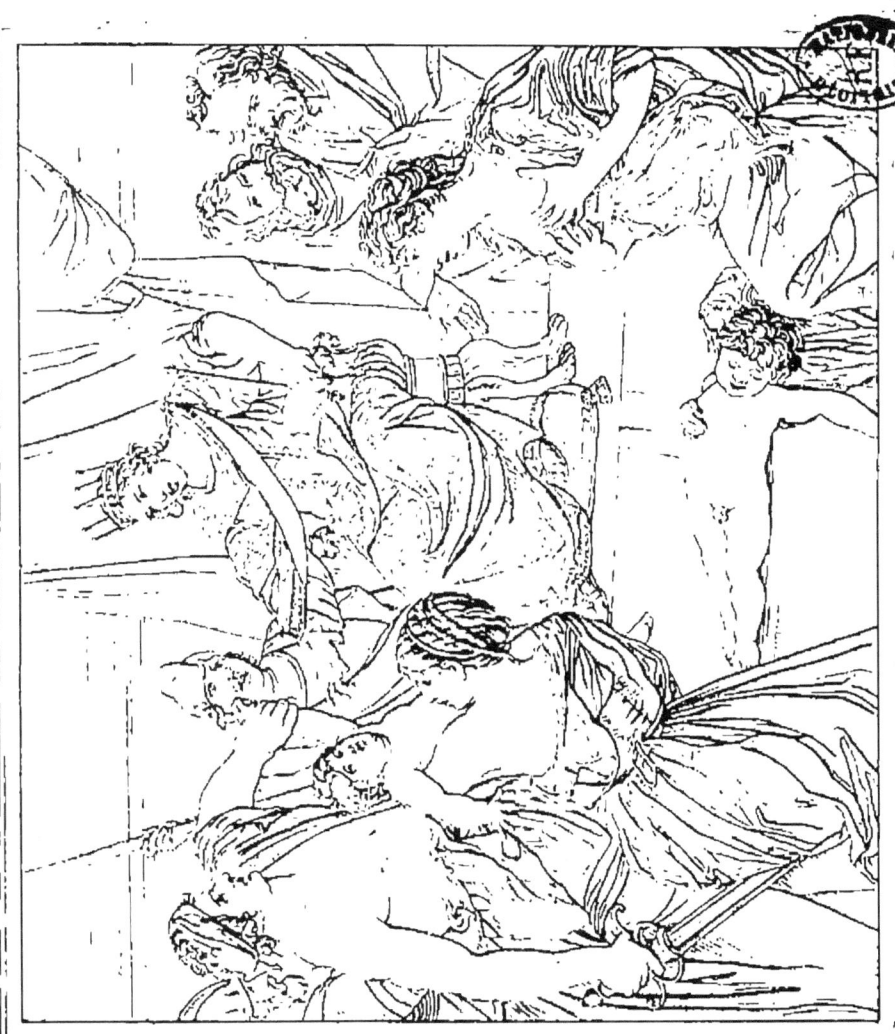

JUGEMENT DE SALOMON

JUICIO DE SALOMON

T. 7 P. 59

LE DENIER DE CÉSAR
IL TRIBUTO DI CESARE

Valentin pinx

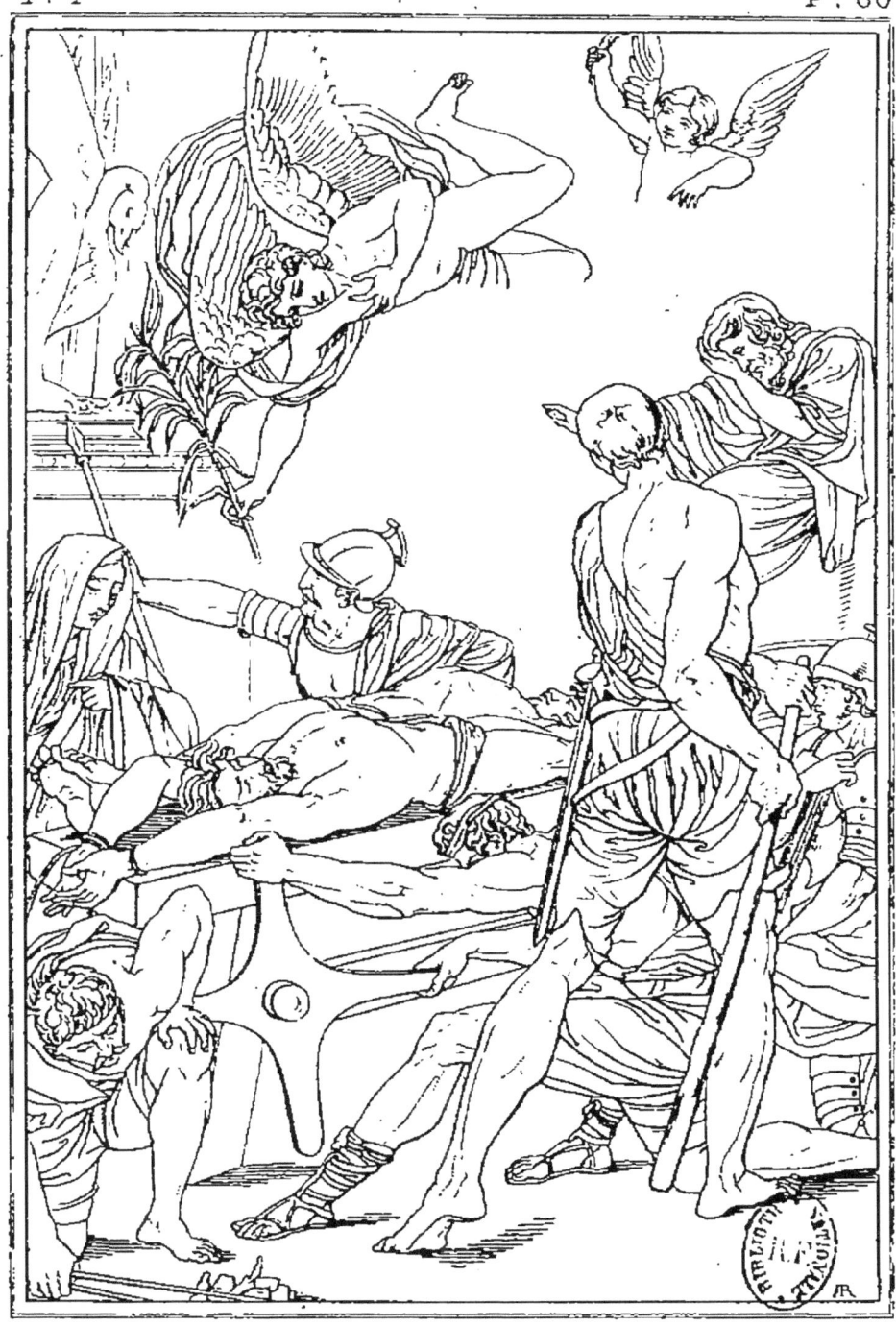

MARTYRS DES SAINTS PROCESSE ET MARTINIEN.

MARTIRIO DEI SANTI PROCESSO E MARTINIANO.

MARTIRIO DE LOS SANTOS PROCESO Y MARTICIANO.

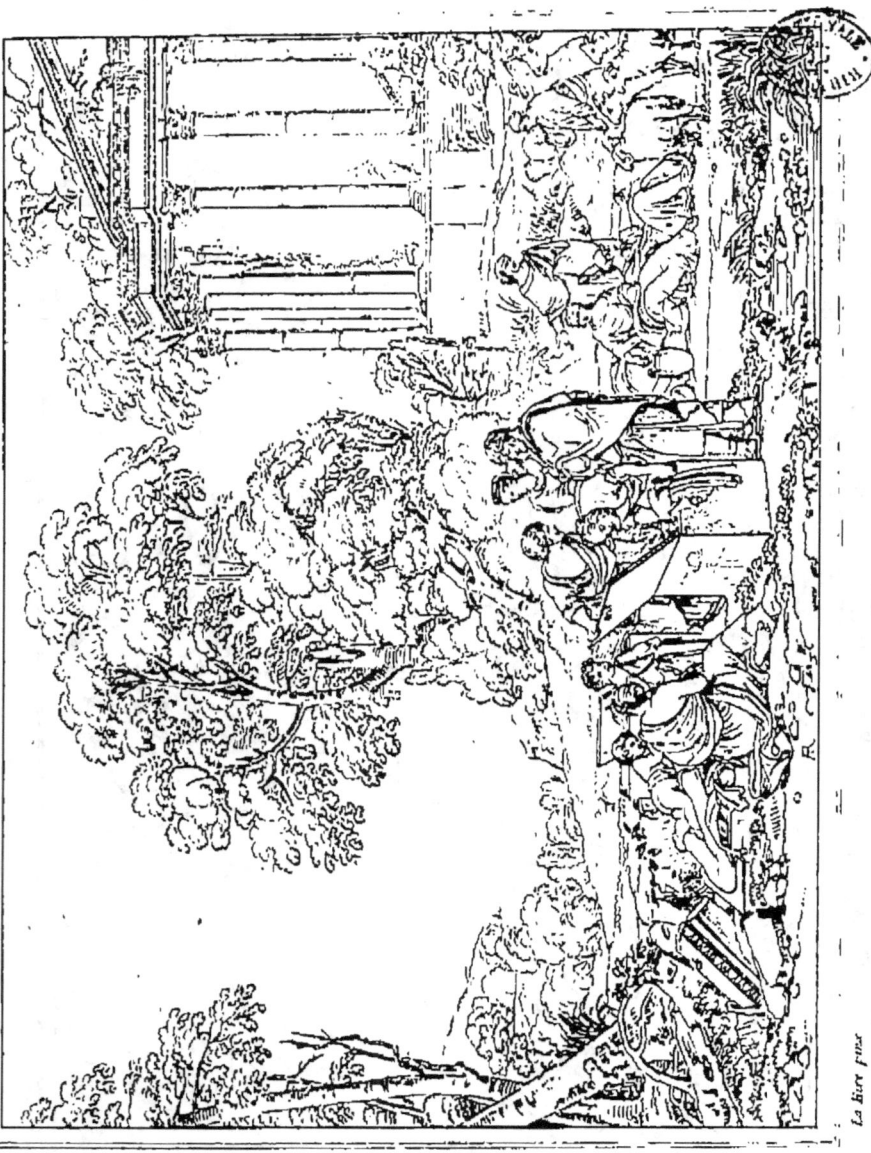

LABAN CHERCHANT SES IDOLES

LABAN CERCA I EUOI IDOLI

LABAN BUSCANDO SUS IDOLOS.

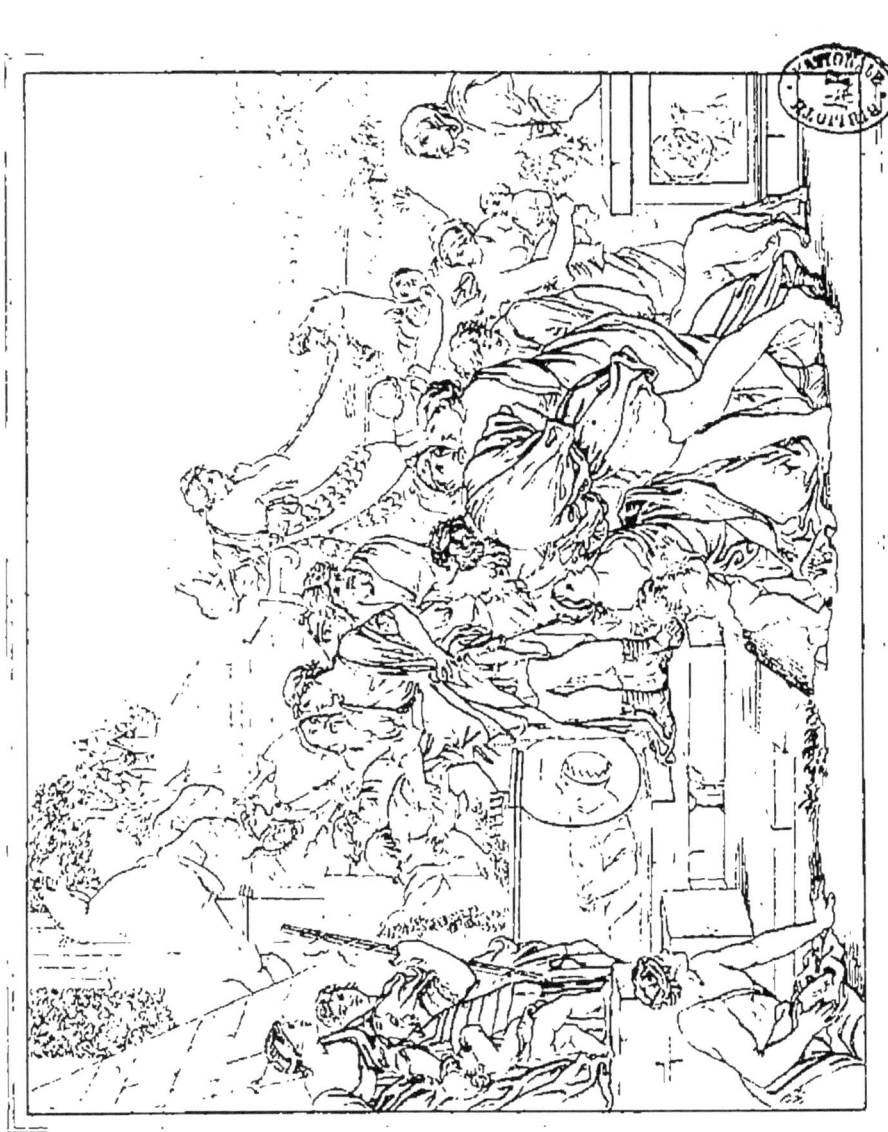

AUGUSTE VISITANT LE TOMBEAU D'ALEXANDRE

AUGUSTO ALLA TOMBA D'ALESSANDRO.

AUGUSTO VISITANDO LA TUMBA DE ALEJANDRO.

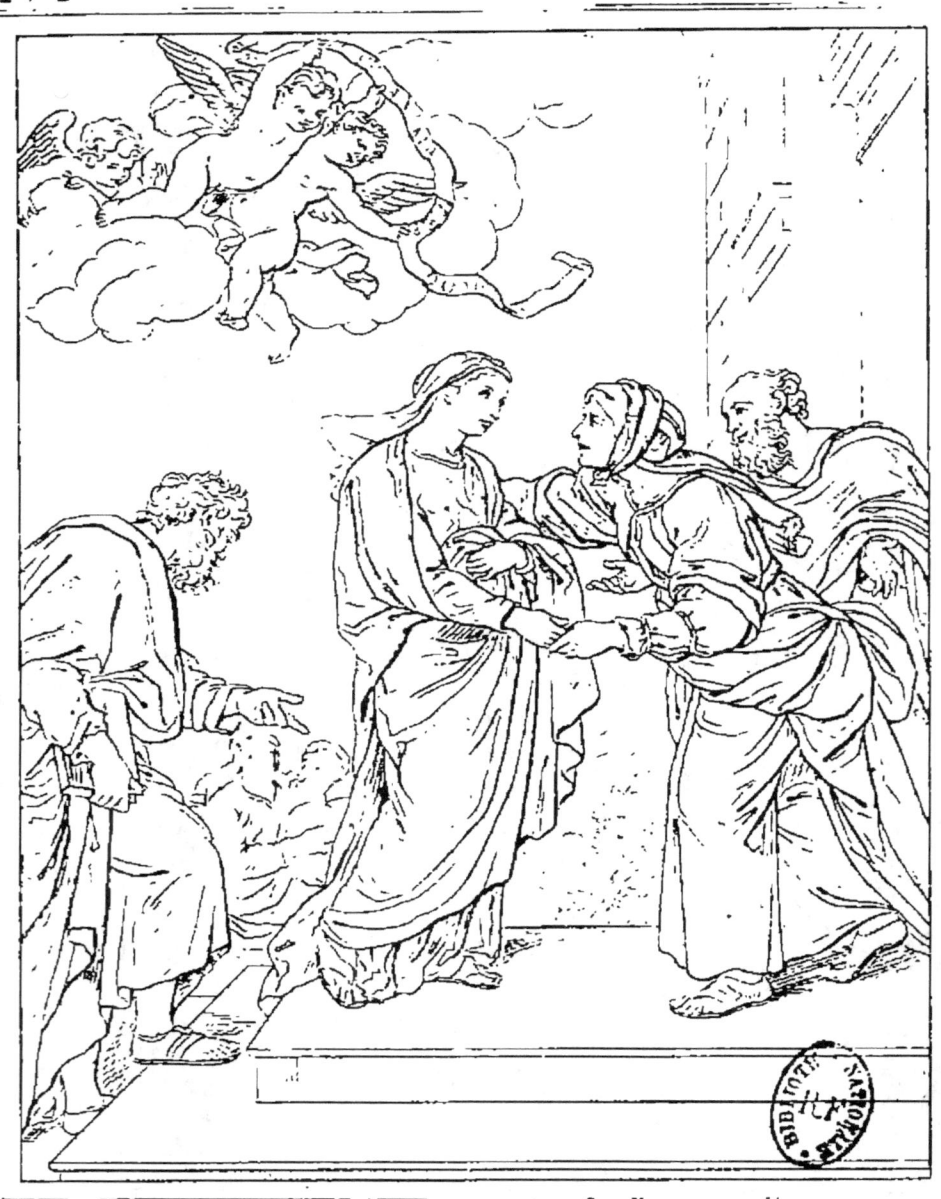

LA VISITATION.

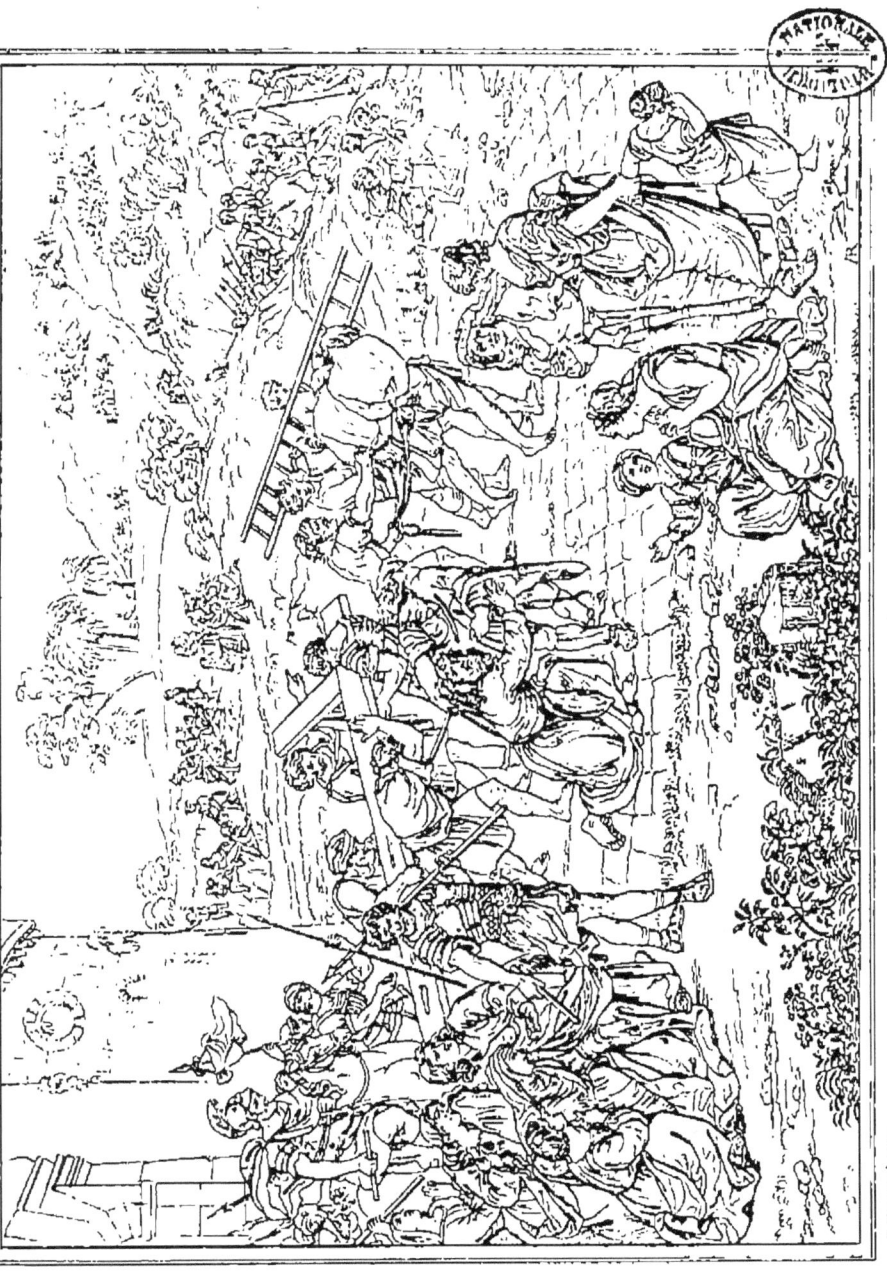

P. Nuvued pinx. SALIDA DEL CALVARIO. PORTEMENT DE CROIX. GESÙ CRISTO COLLA CROCE.

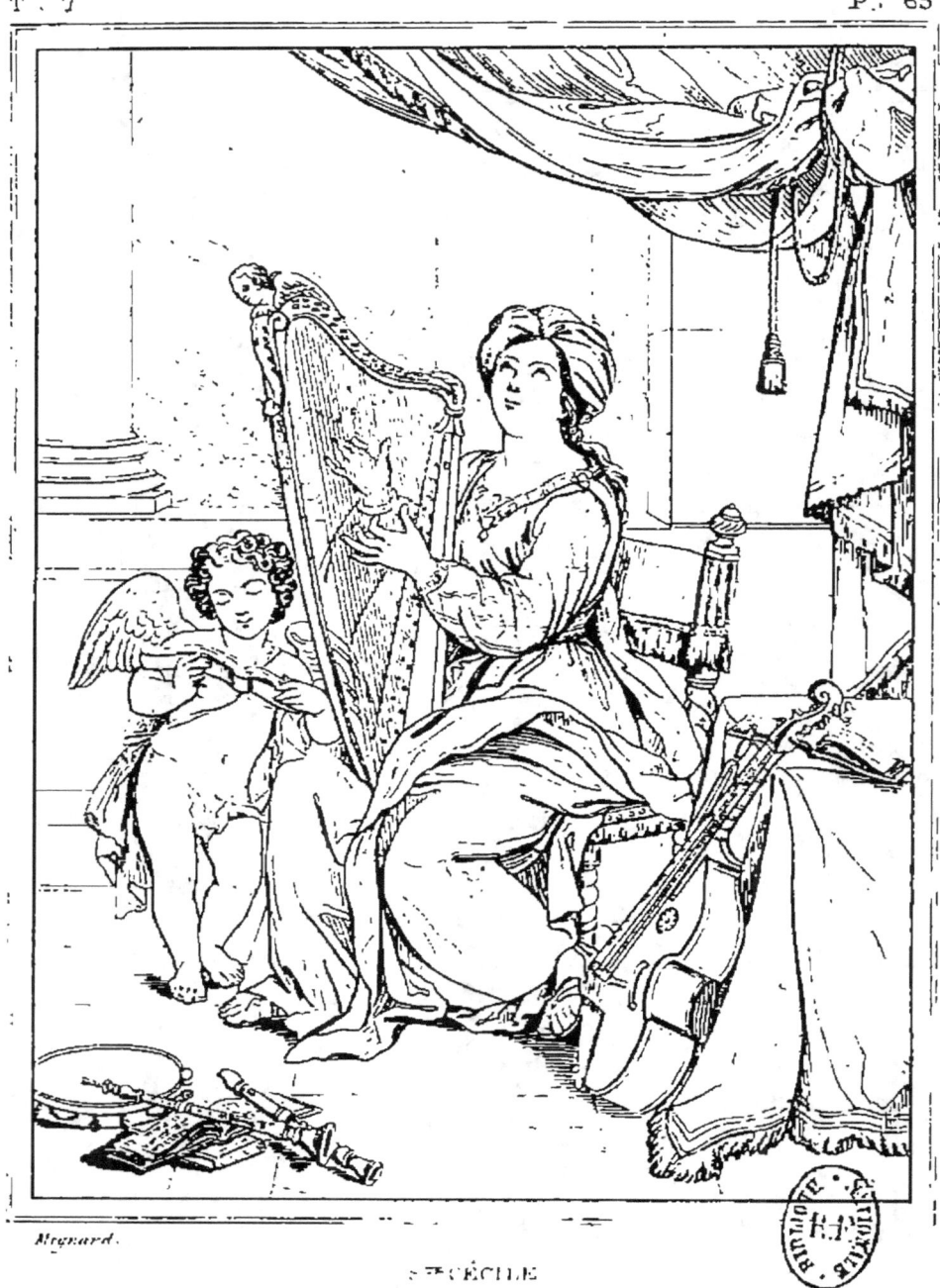

Ste CÉCILE

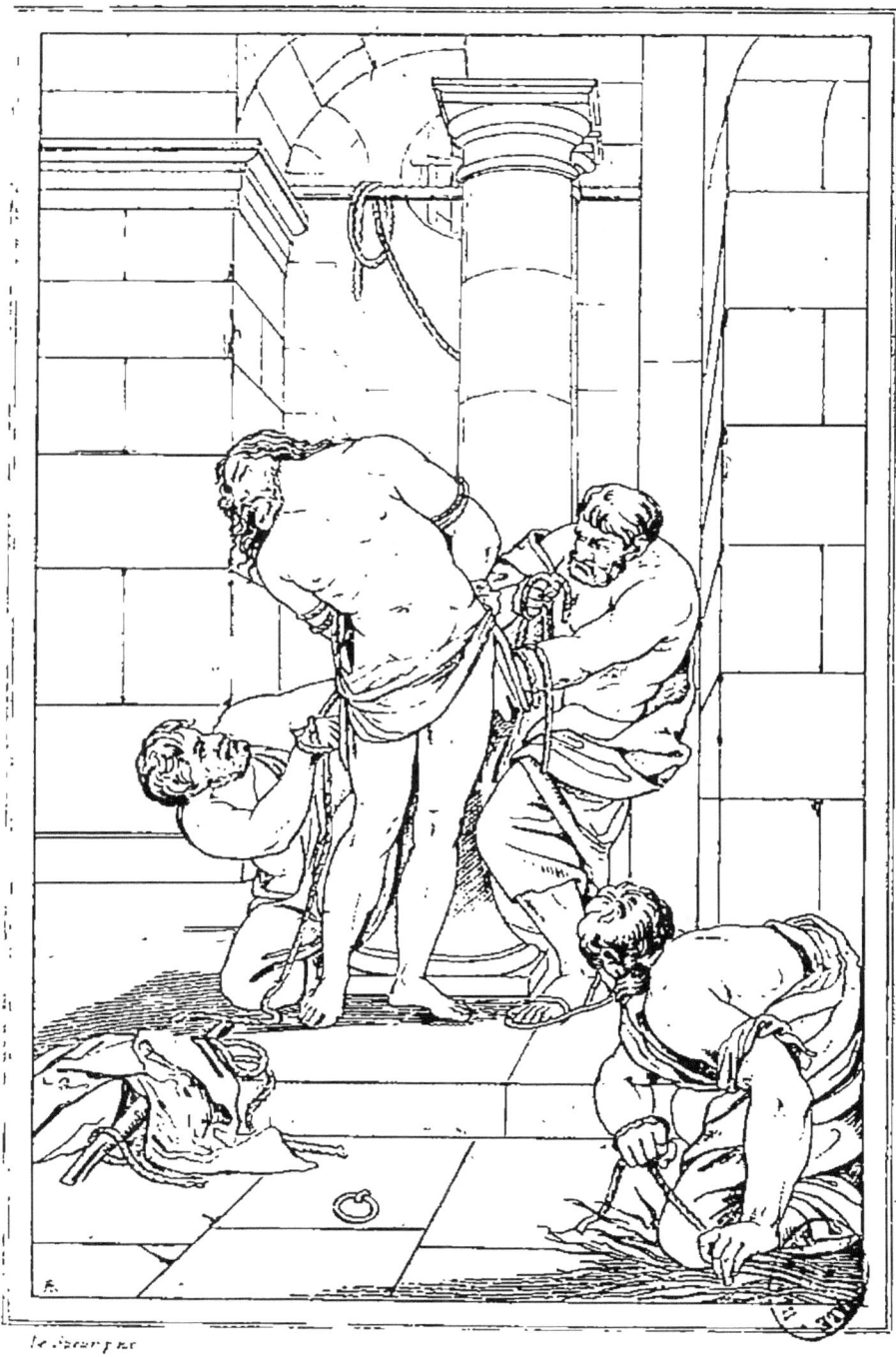

FLAGELLATION DE J CH

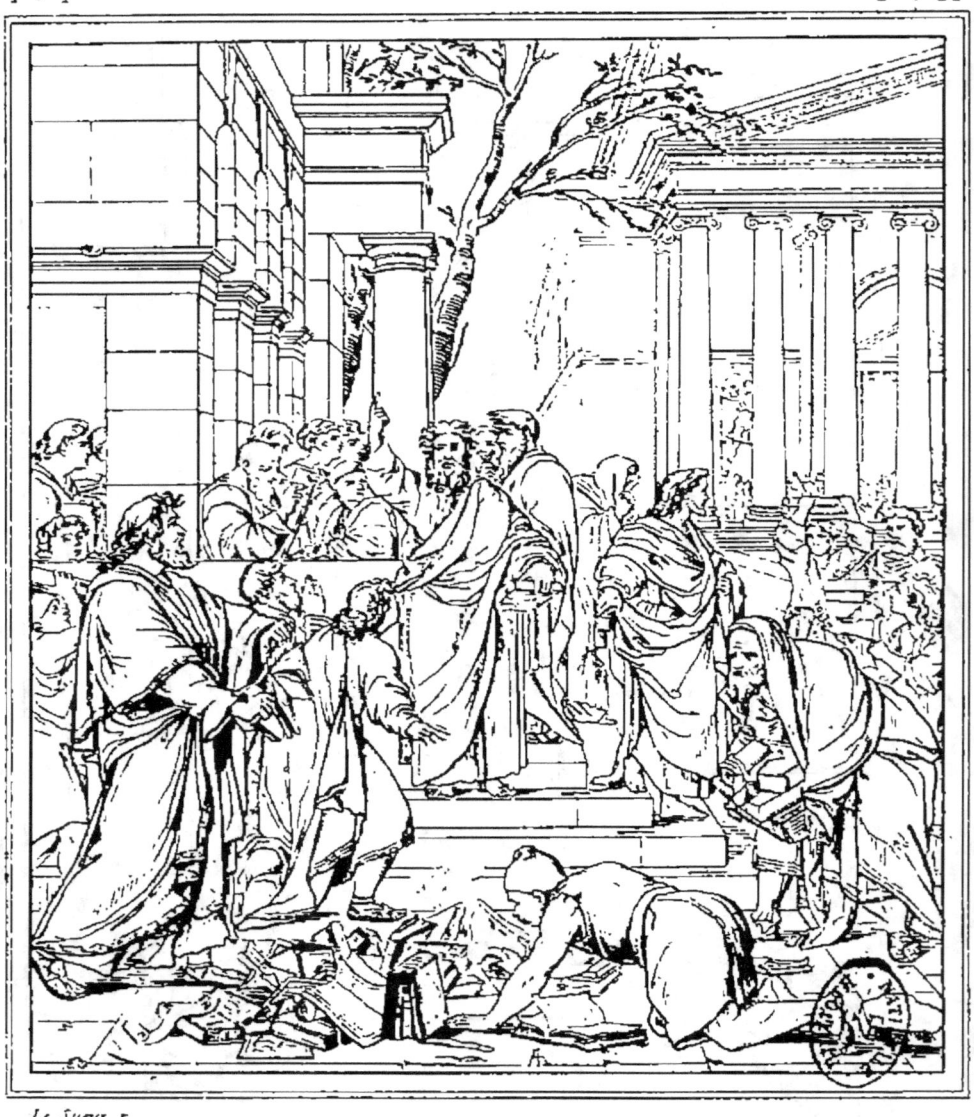

St PAUL PRÊCHANT.

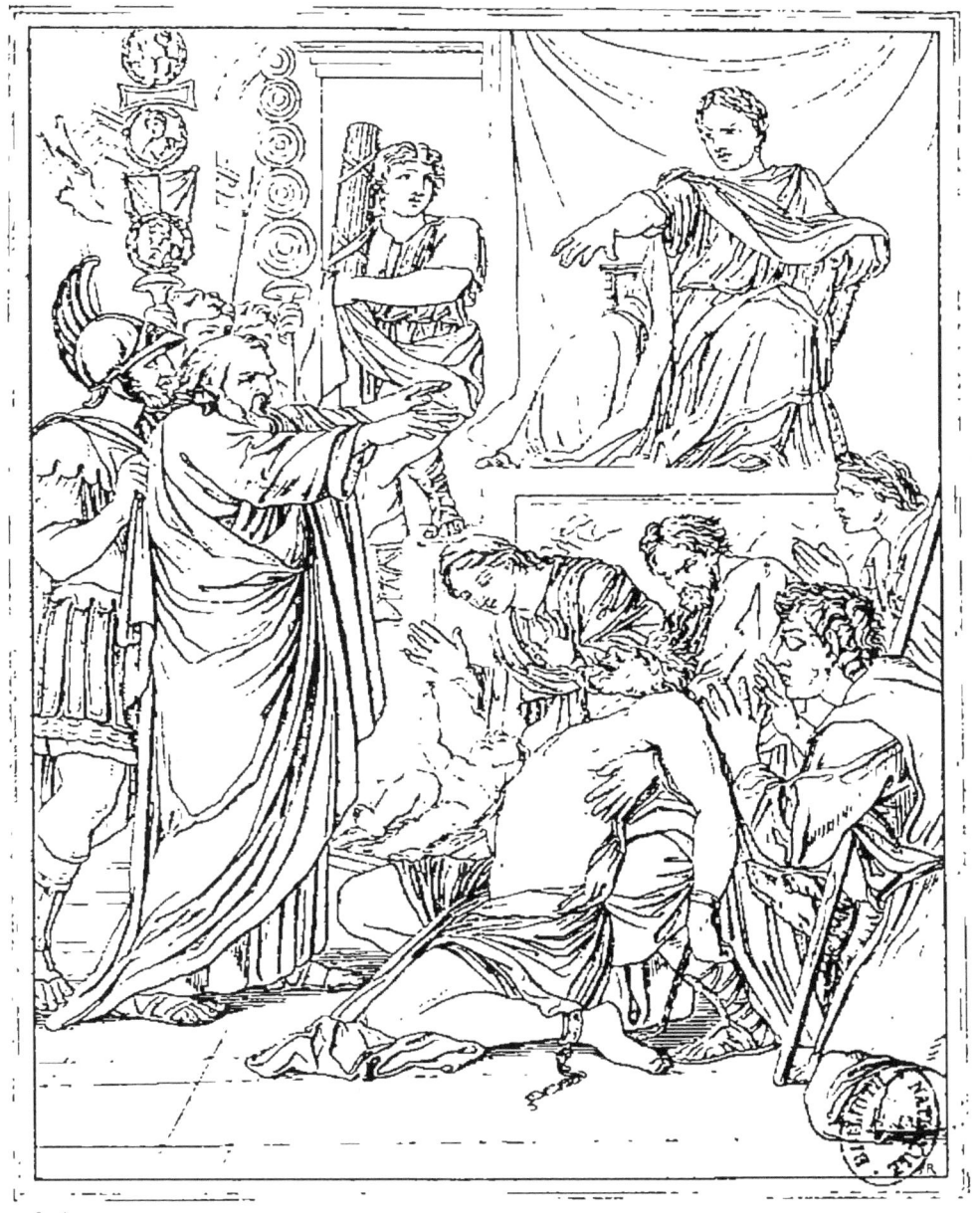

St PAUL GUÉRISSANT LES MALADES.

S. PAOLO RISANA GL'INFERMI.

S. PABLO SANANDO Á LOS ENFERMOS.

LAPIDATION DE ST ÉTIENNE
LAPIDAZIONE DI SANTO STEFANO

T. 7 P. 70

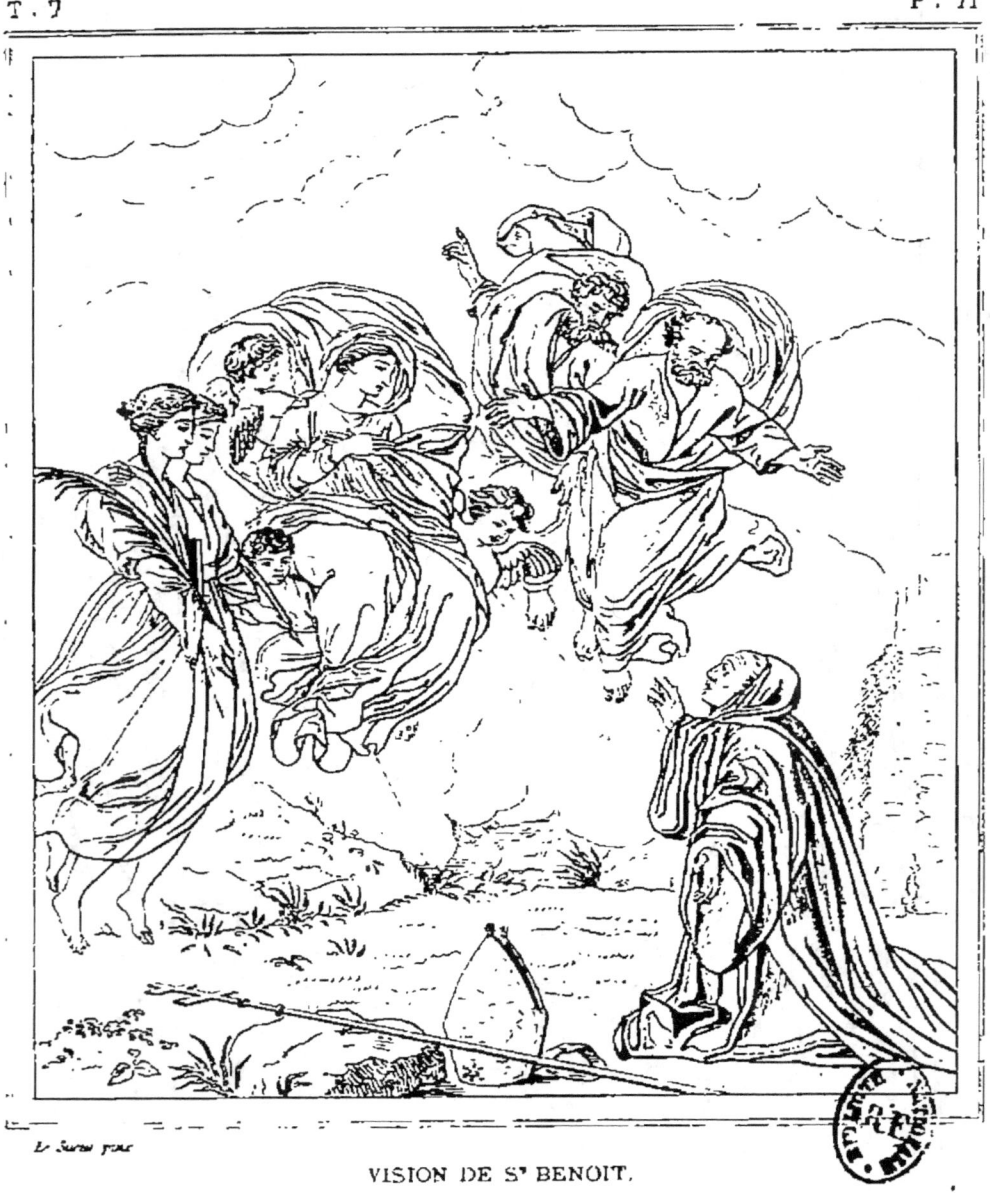

VISION DE St BENOIT.
VISIONE DI SAN BENEDETTO.

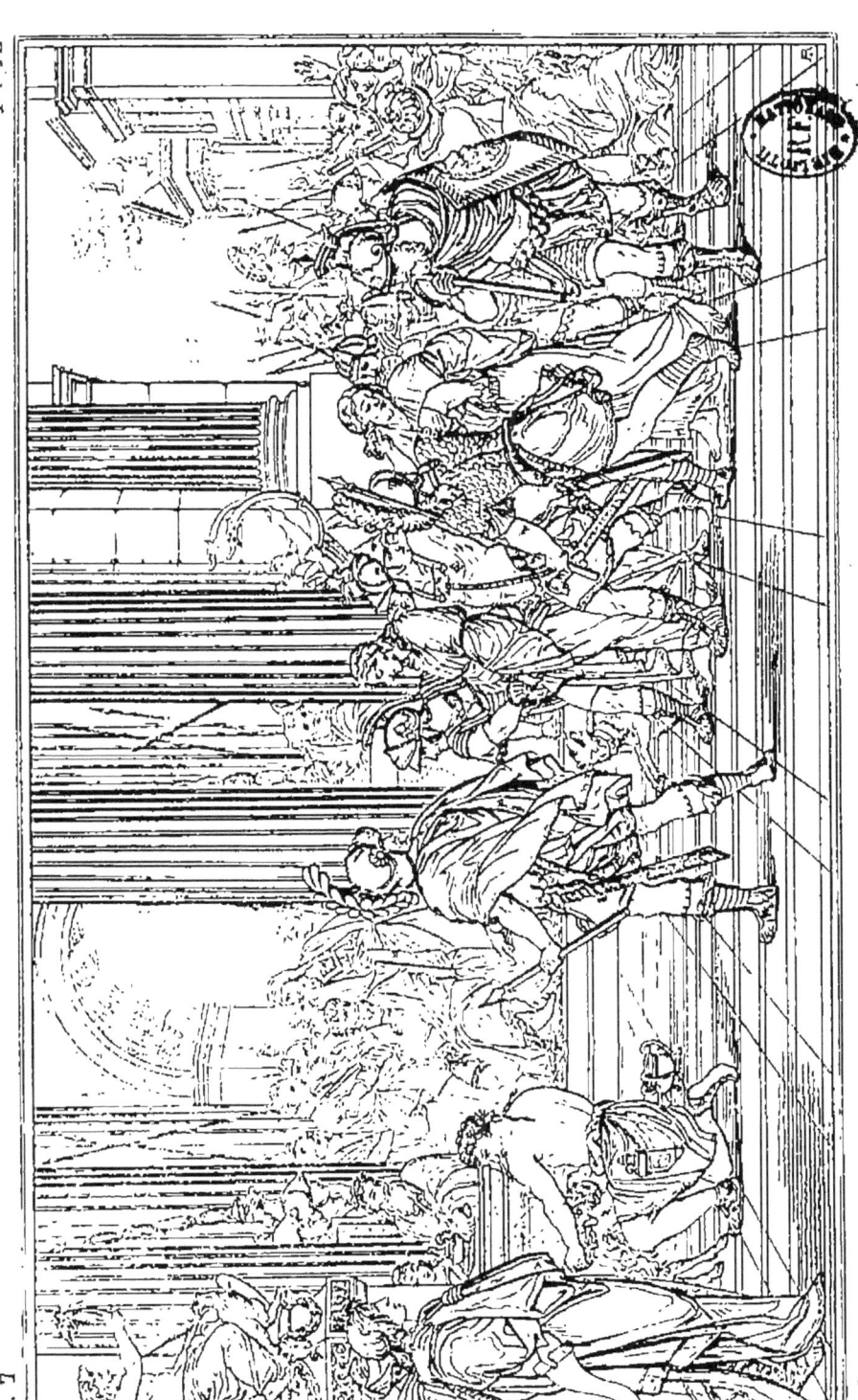

St GERVAIS ET St PROTAIS REFUSENT DE SACRIFIER A JUPITER.

S. GERVASIO E S. PROTASIO RICUSANO DI SACRIFICARE A GIOVE.
S. GERVASIO Y S. PROTASIO SE NIEGAN Á SACRIFICAR Á JUPITER.

T. 7 P. 73

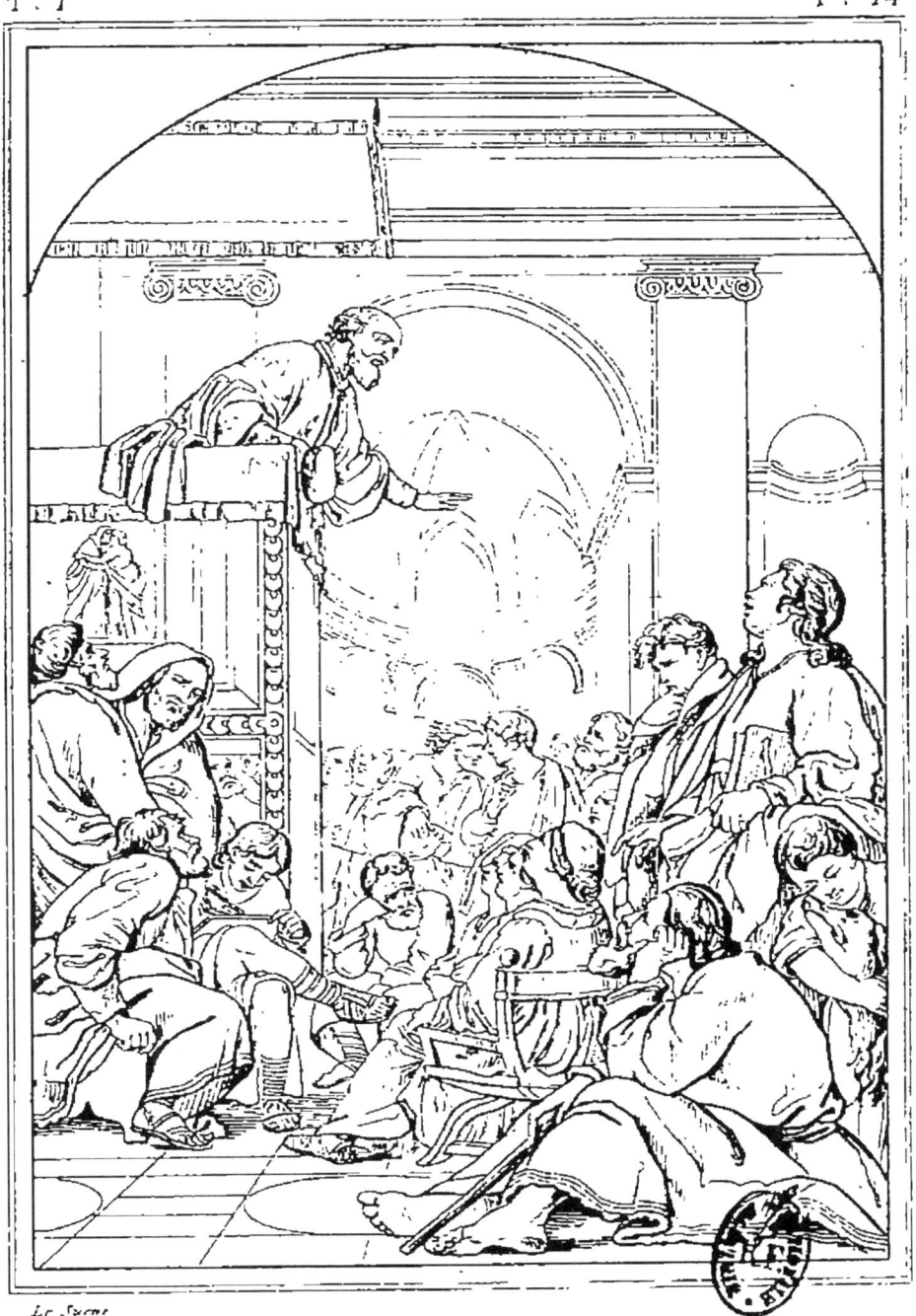
St BRUNO ASSISTE AU SERMON DE RAIMOND

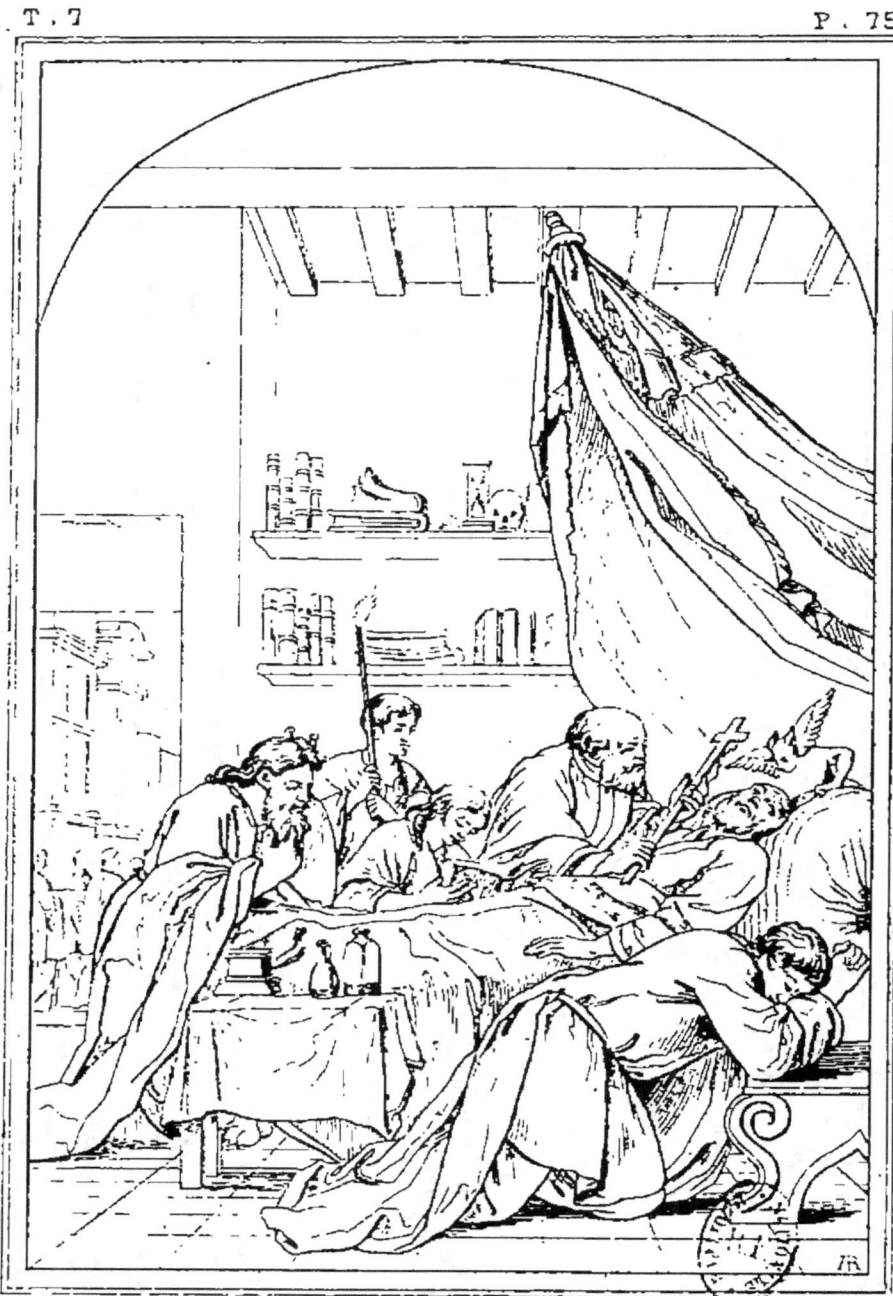

MORT DE RAIMOND DIOCRÈS.

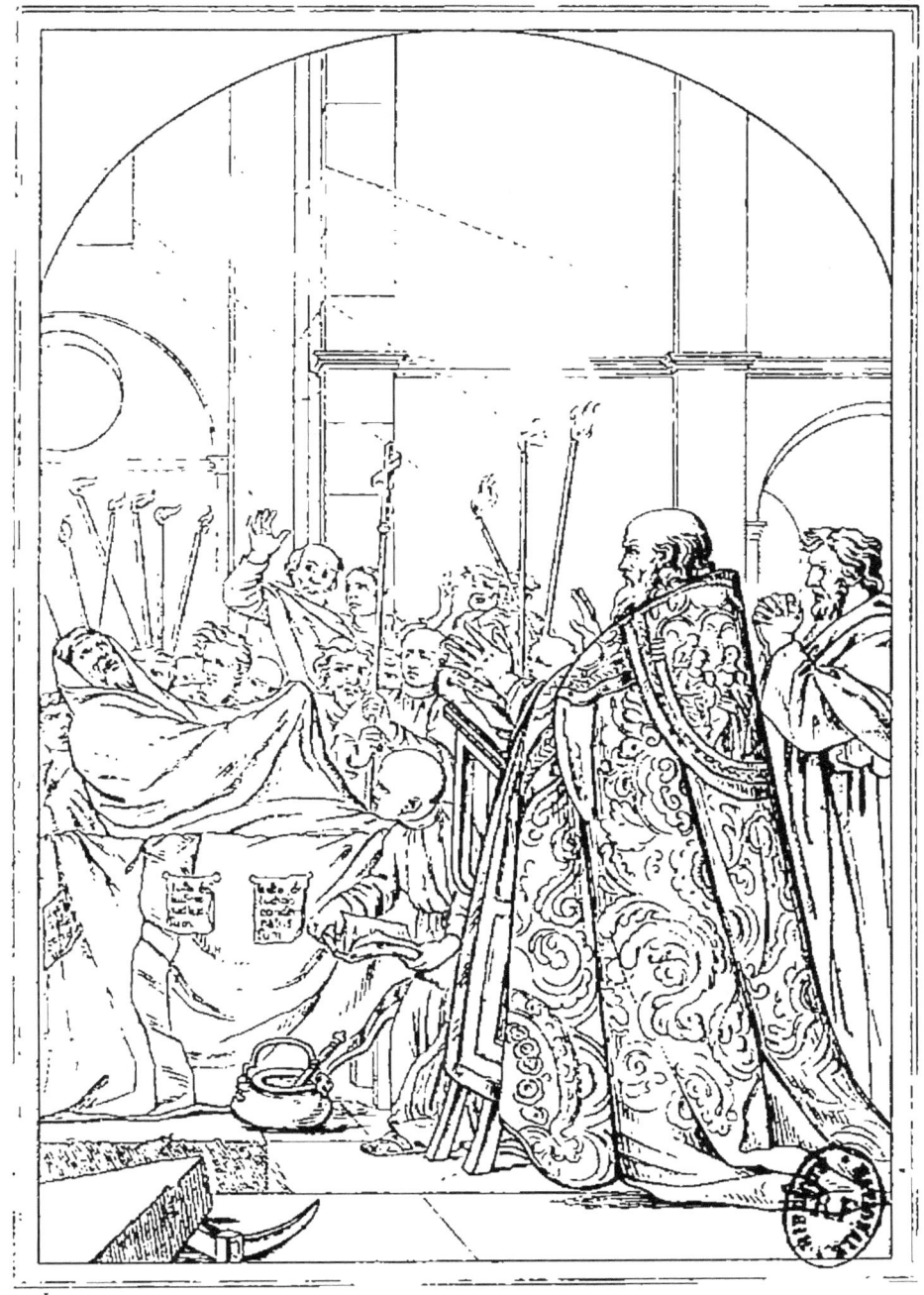

DIOCRÈS RÉPONDANT APRÈS SA MORT.

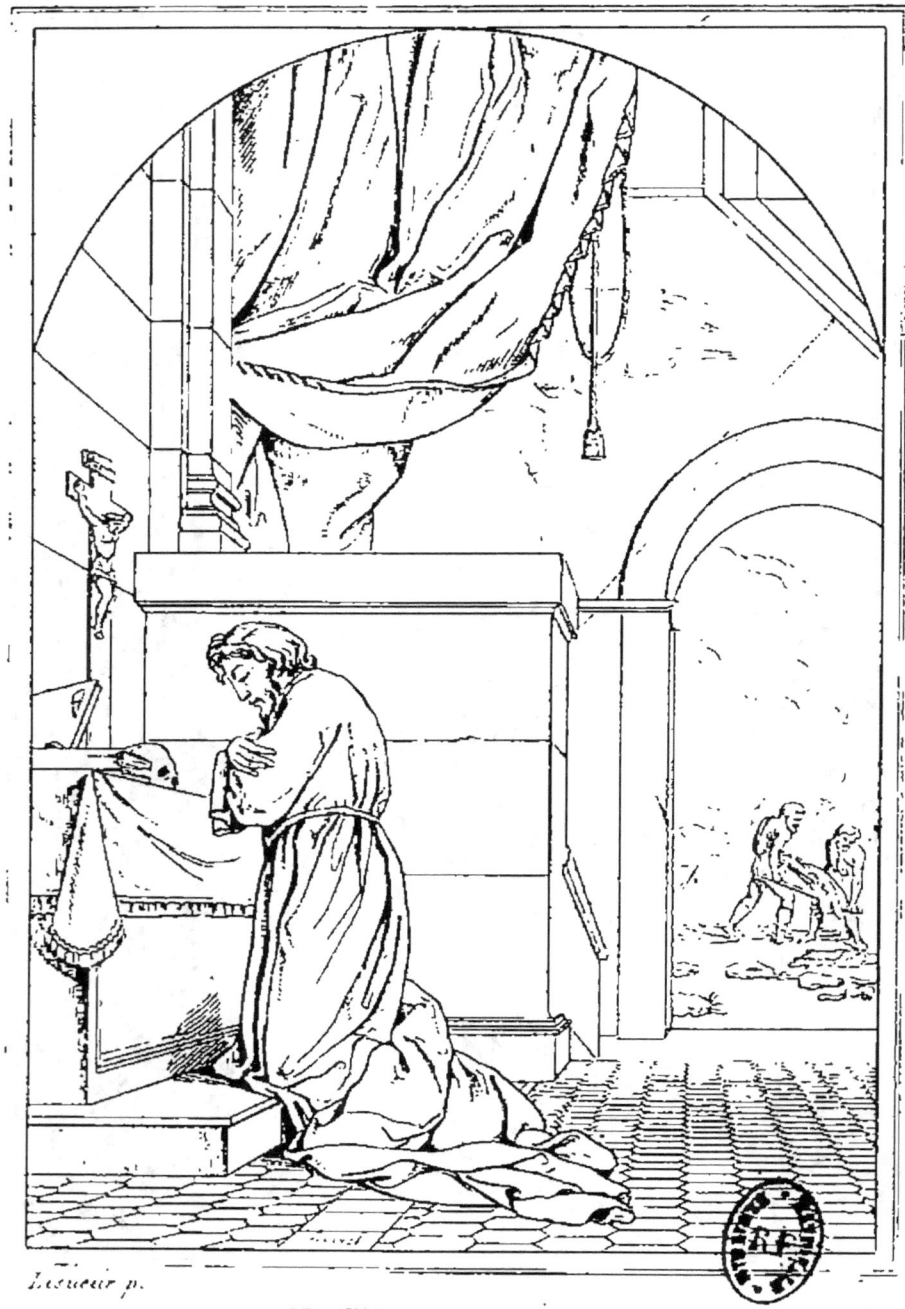

ST BRUNO EN PRIÈRE.

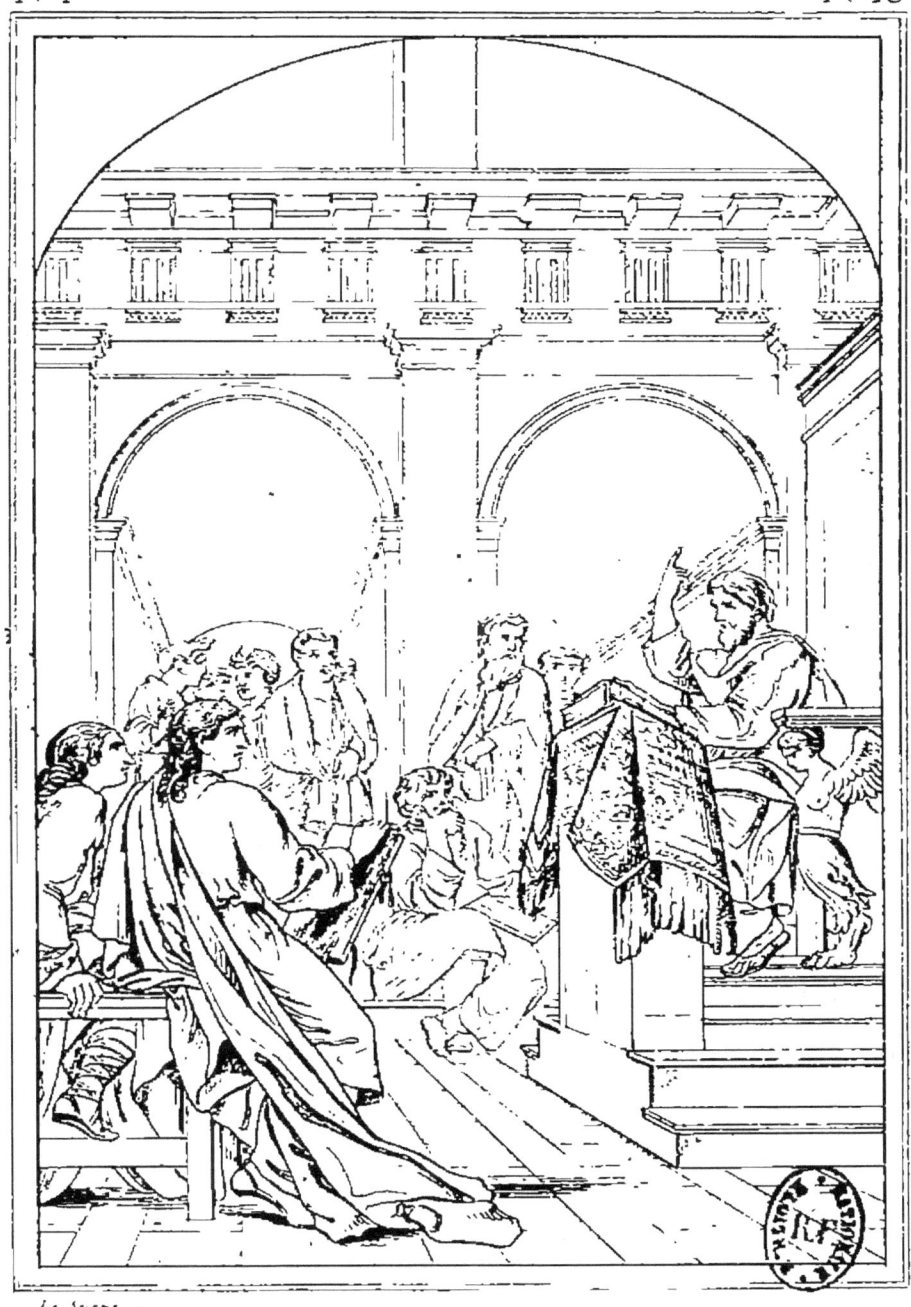

St BRUNO DANS LA CHAIRE DE THÉOLOGIE.

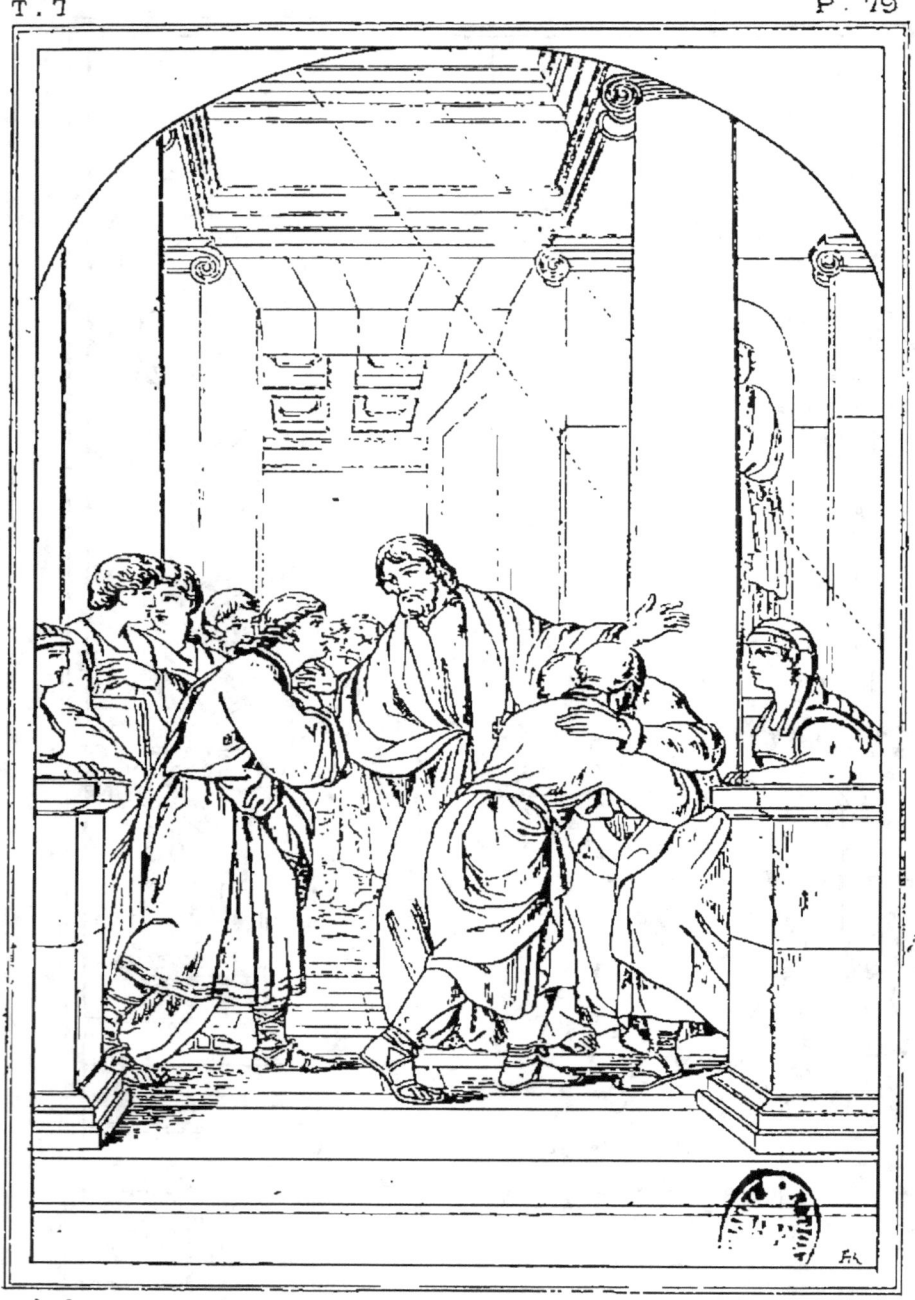

St BRUNO DÉTERMINÉ A QUITTER LE MONDE.

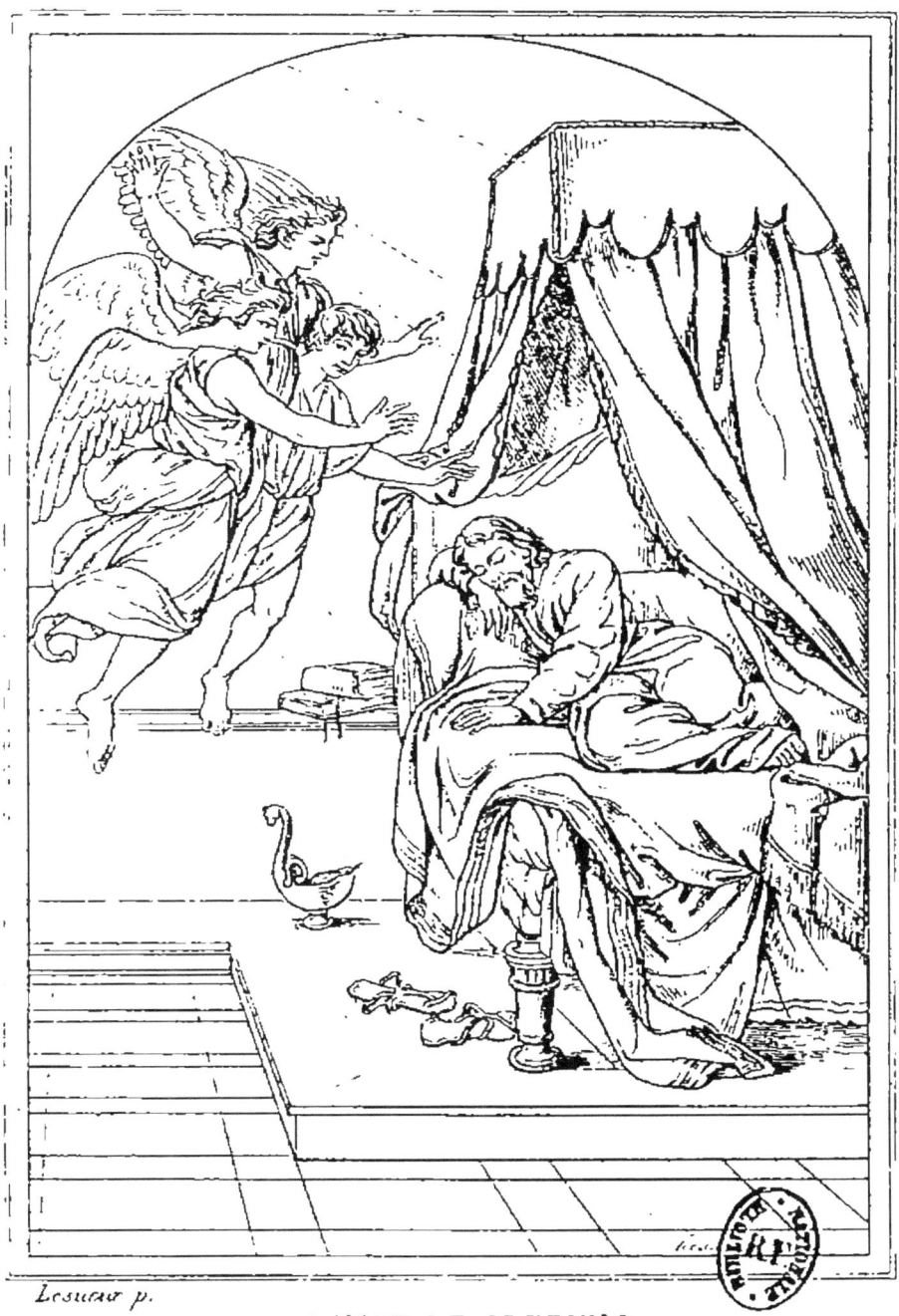

SONGE DE St BRUNO.

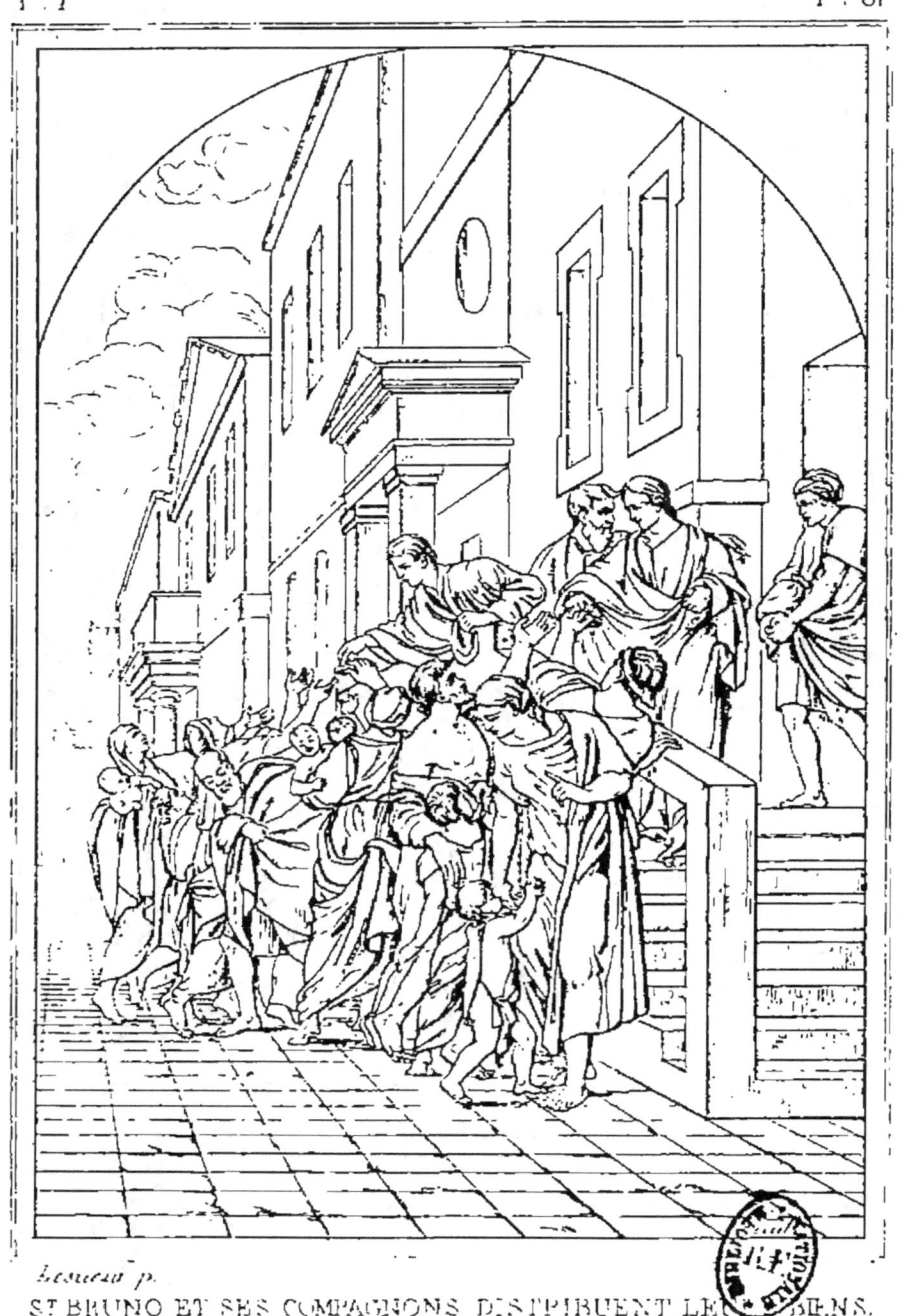

St BRUNO ET SES COMPAGNONS DISTRIBUENT LEURS BIENS.
SAN BRUNO E I SUOI COMPAGNI DISTRIBUISCONO I LORO BENI.

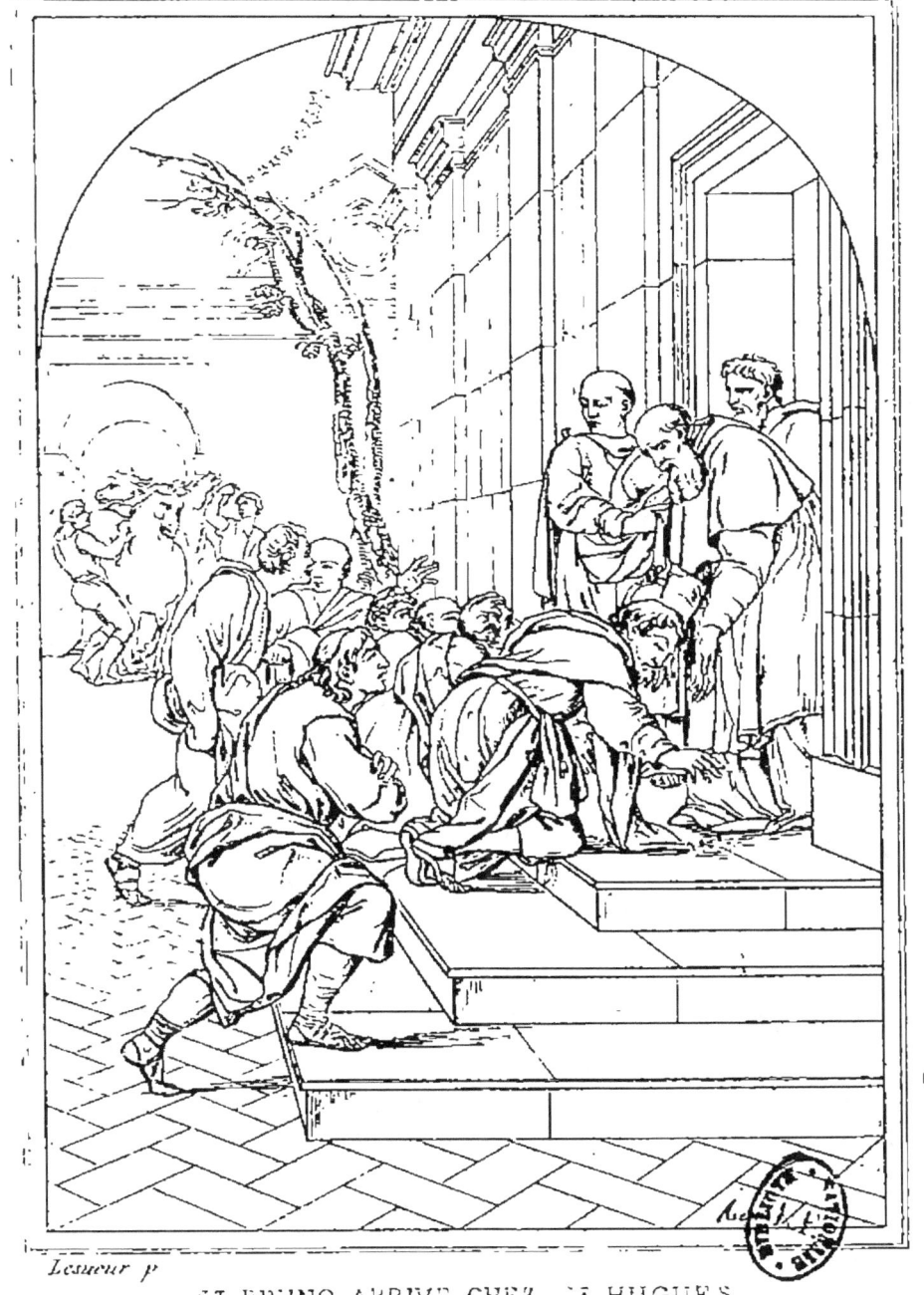

ST BRUNO ARRIVE CHEZ ST HUGUES
SAN BRUNO ARRIVA PRESSO SANT'UGO.

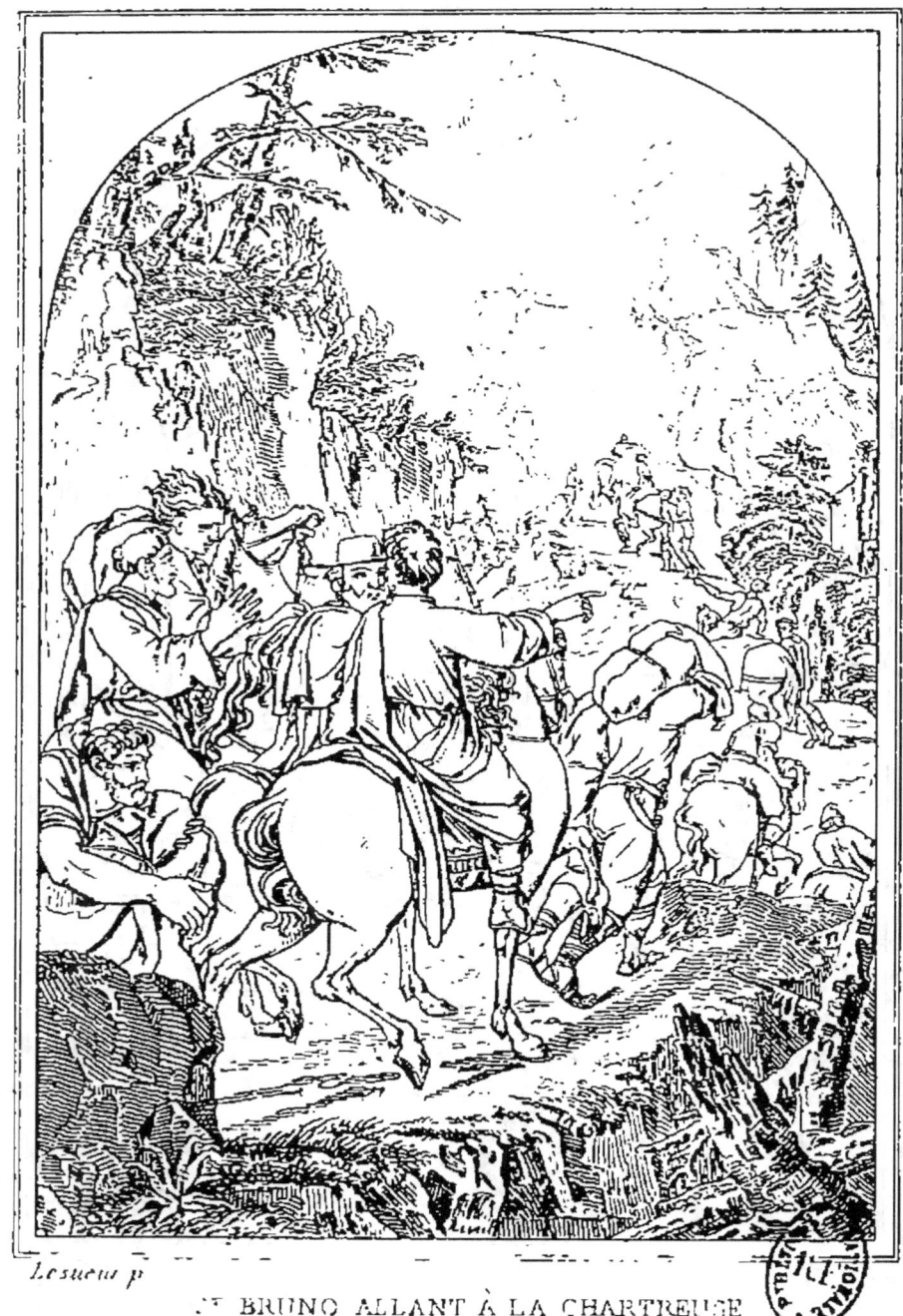

St BRUNO ALLANT À LA CHARTREUSE

SAN BRUNO CHE VA ALLA CERTOSA.

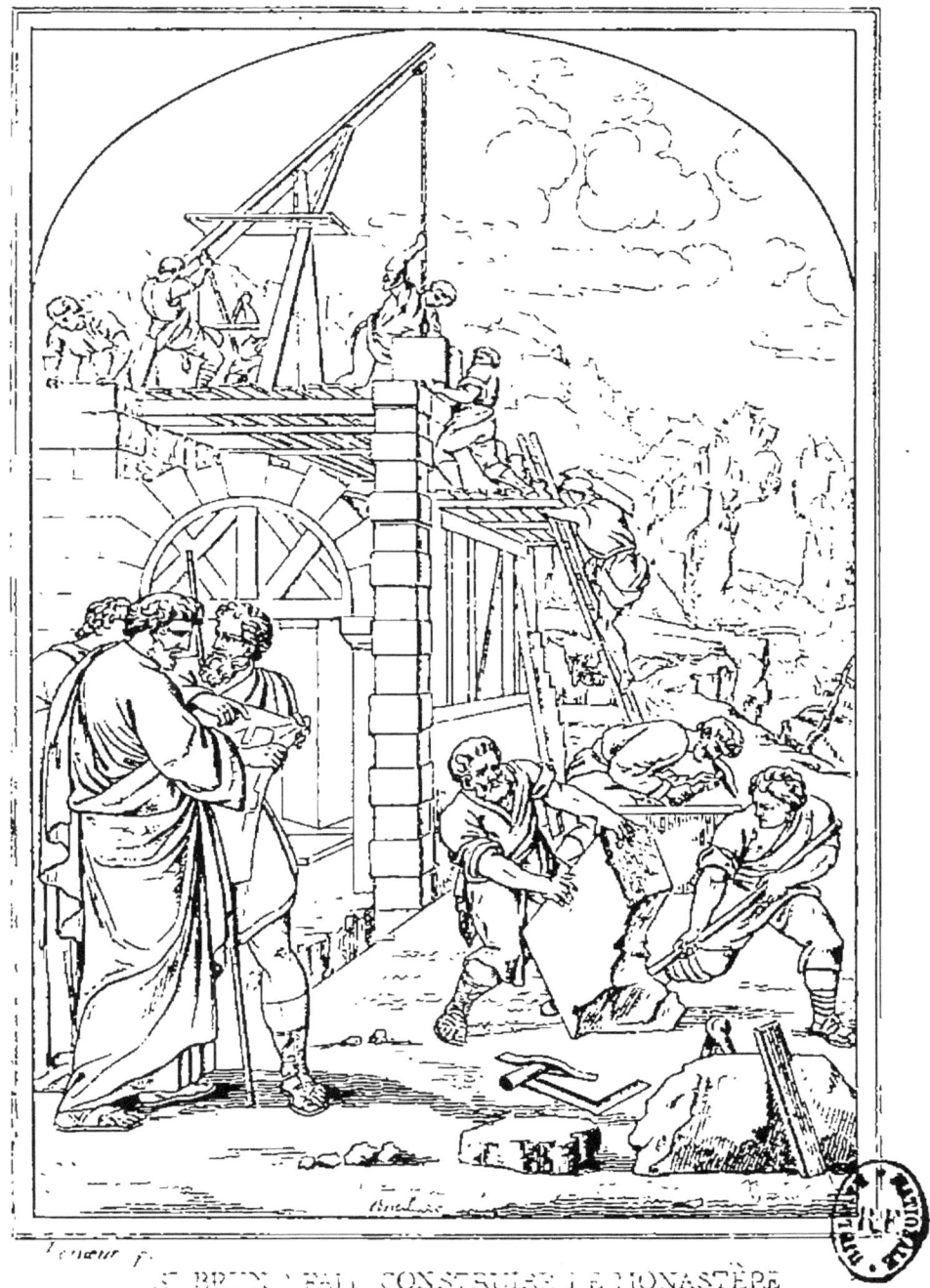

S.t BRUNO FAIT CONSTRUIRE LE MONASTERE

SAN BRUNO FA EDIFICARE IL MONASTERO.

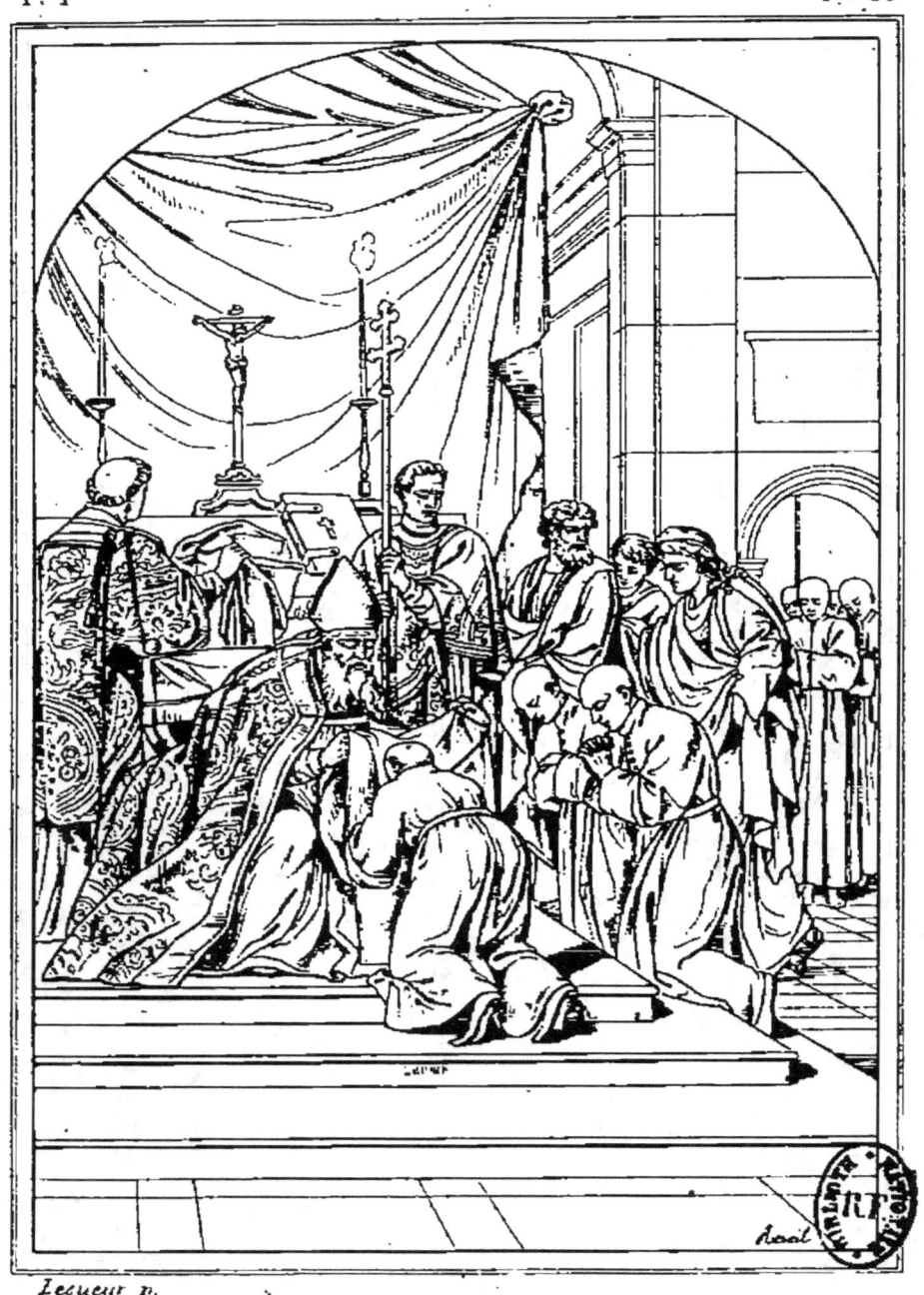

St BRUNO PREND L'HABIT MONASTIQUE.
SAN BRUNO PRENDE L'ABITO MONASTICO.

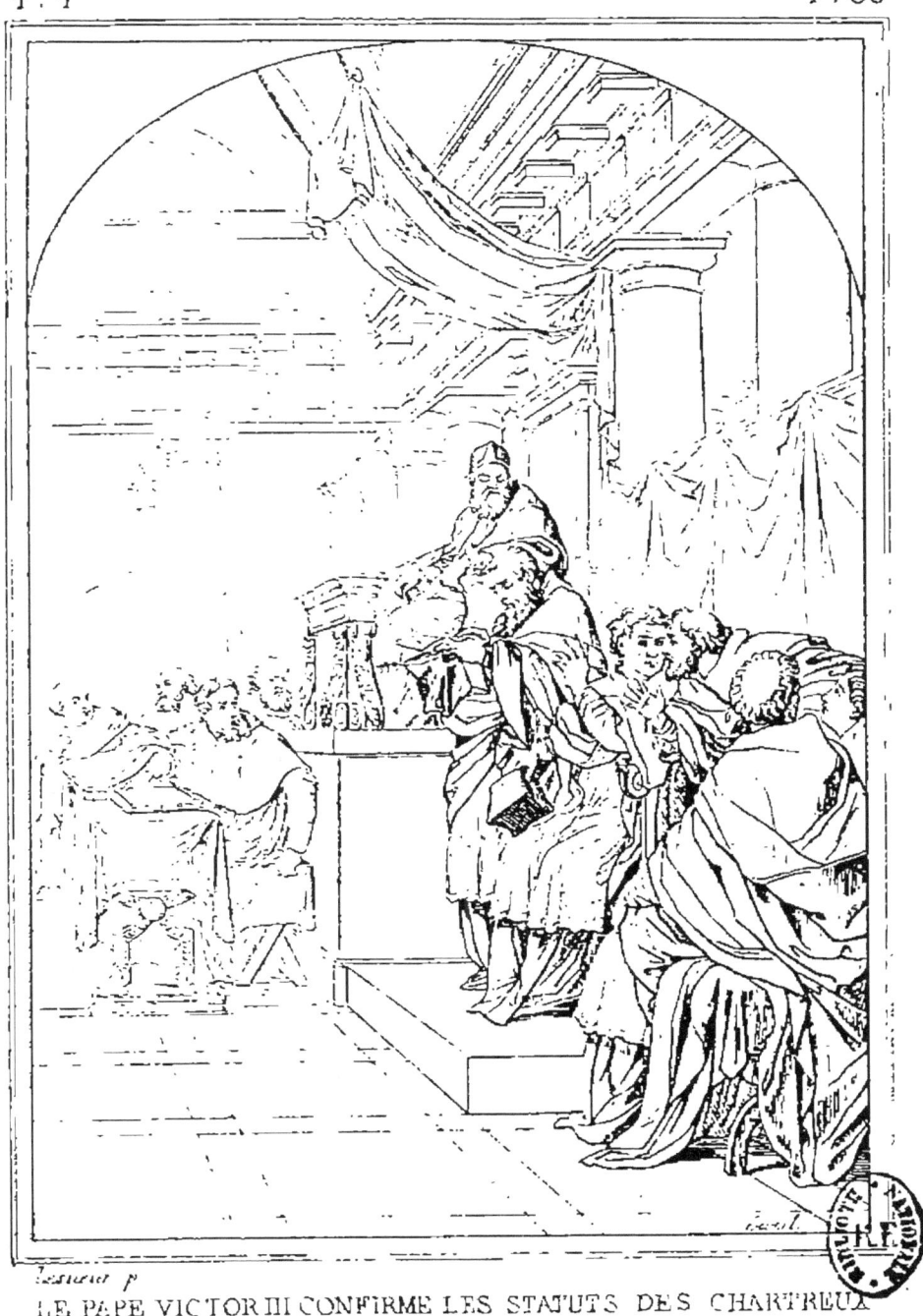

LE PAPE VICTOR III CONFIRME LES STATUTS DES CHARTREUX.
IL PAPA VITTORE III CONFERMA GLI STATUTI DEI CERTOSINI.

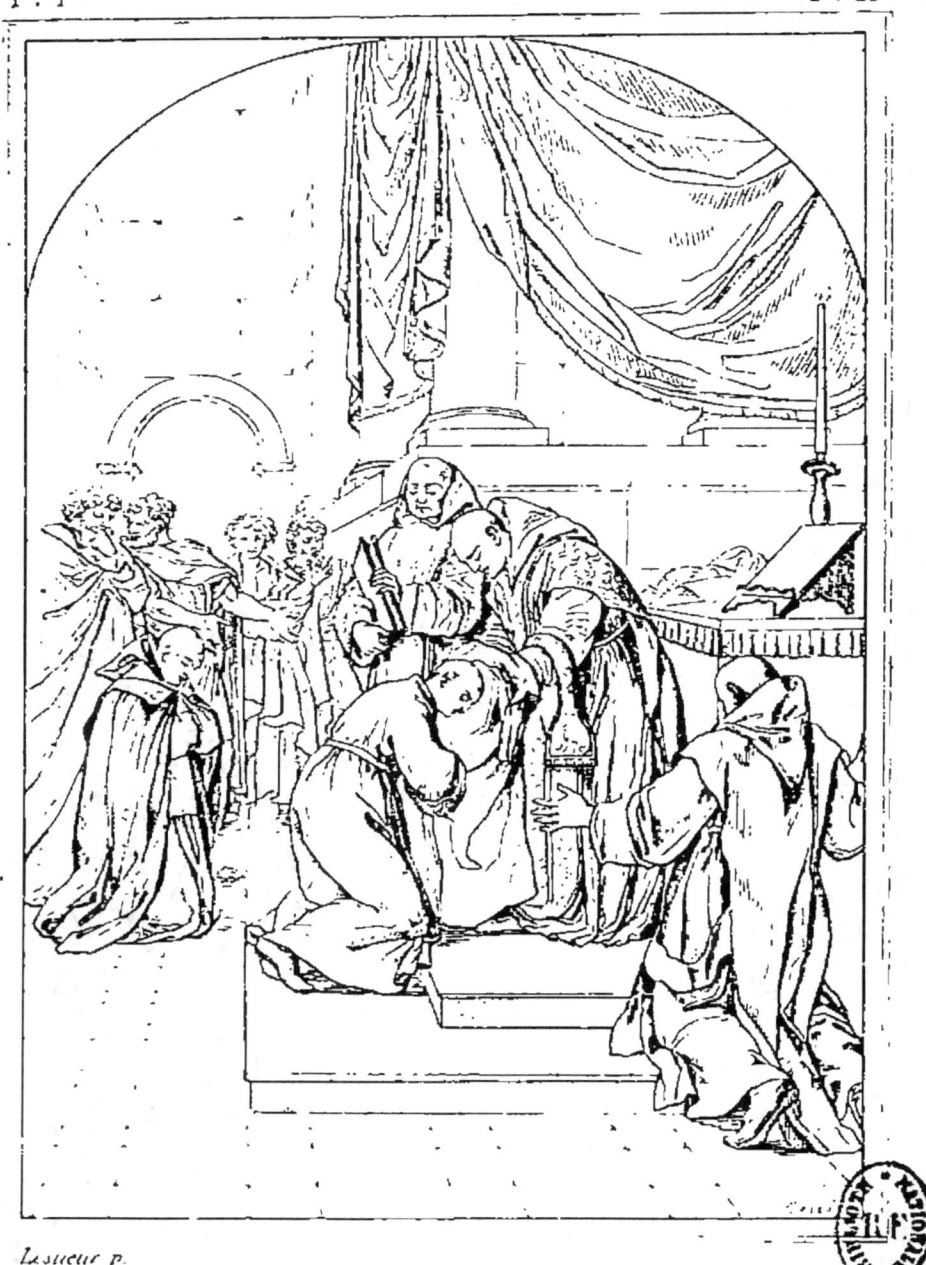

Lesueur p.

S! BRUNO DONNANT L'HABIT À UN NOVICE

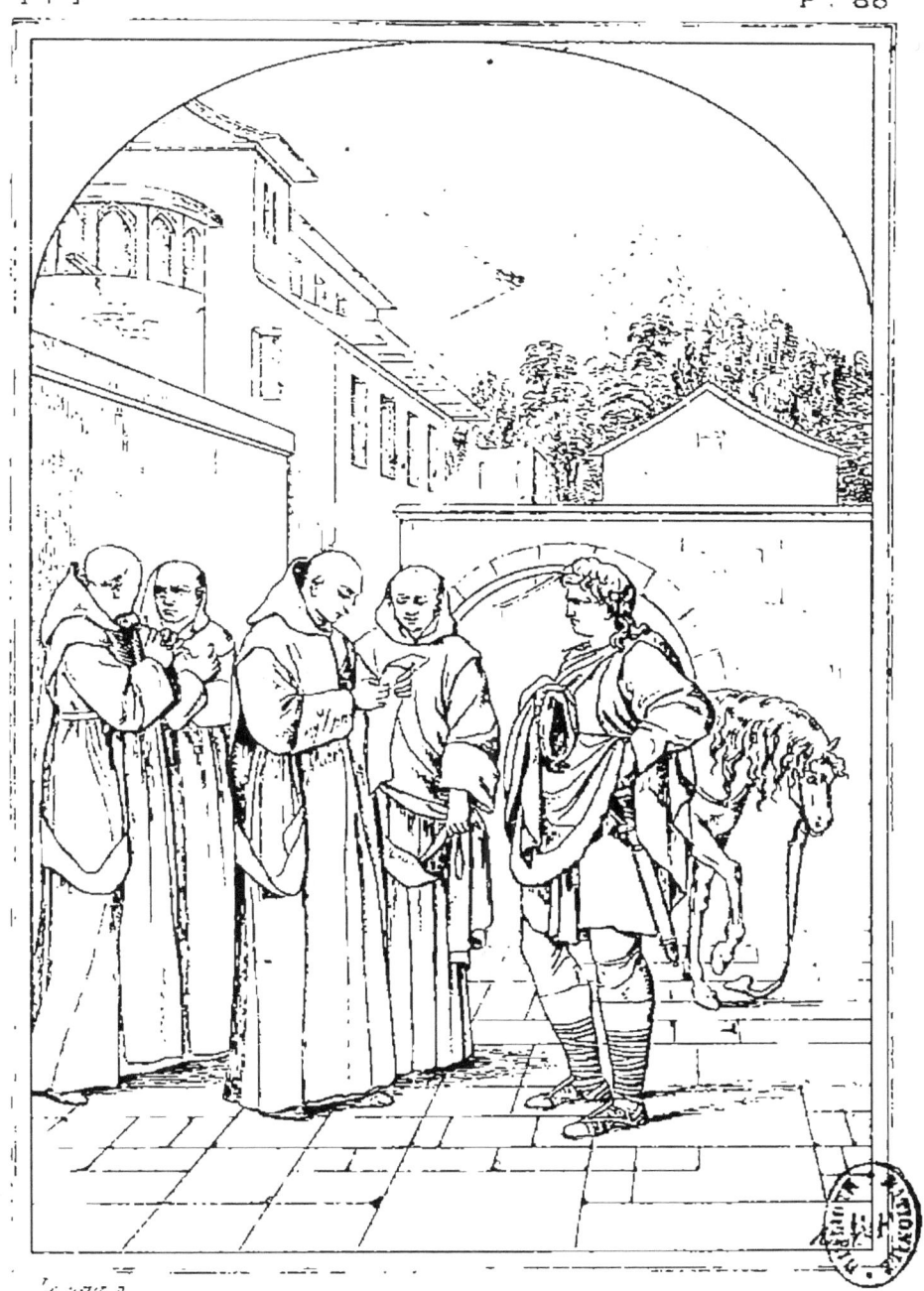

S.! BRUNO REÇOIT UN MESSAGE DU PAPE.
SAN BRUNO RICEVE UN MESSAGGIO DAL PAPA.

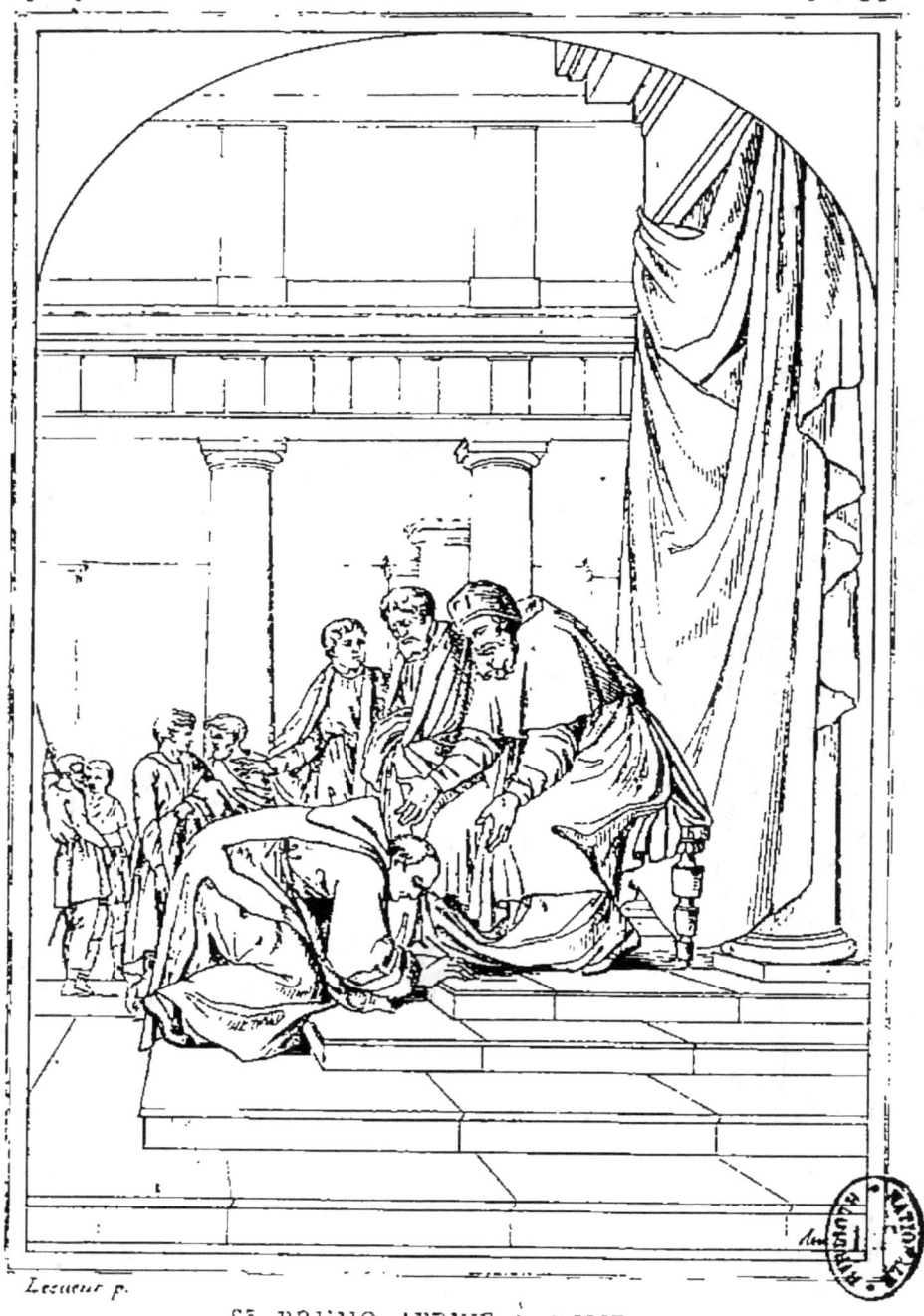

S.T BRUNO ARRIVE À ROME.

SAN BRUNO ARRIVA A ROMA.

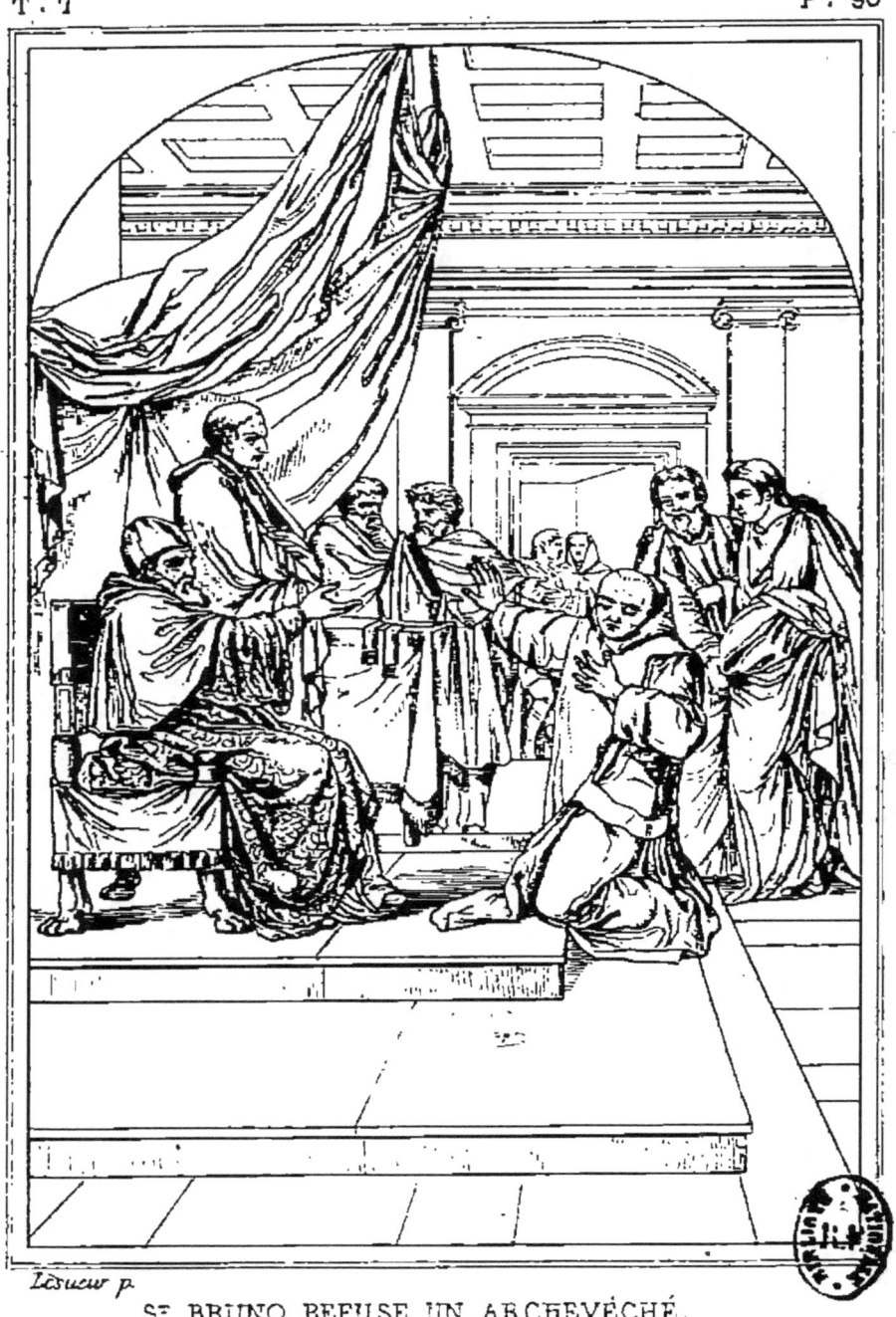

St BRUNO REFUSE UN ARCHEVÊCHÉ.
SAN BRUNO RICUSA UN ARCIVESCOVADO.

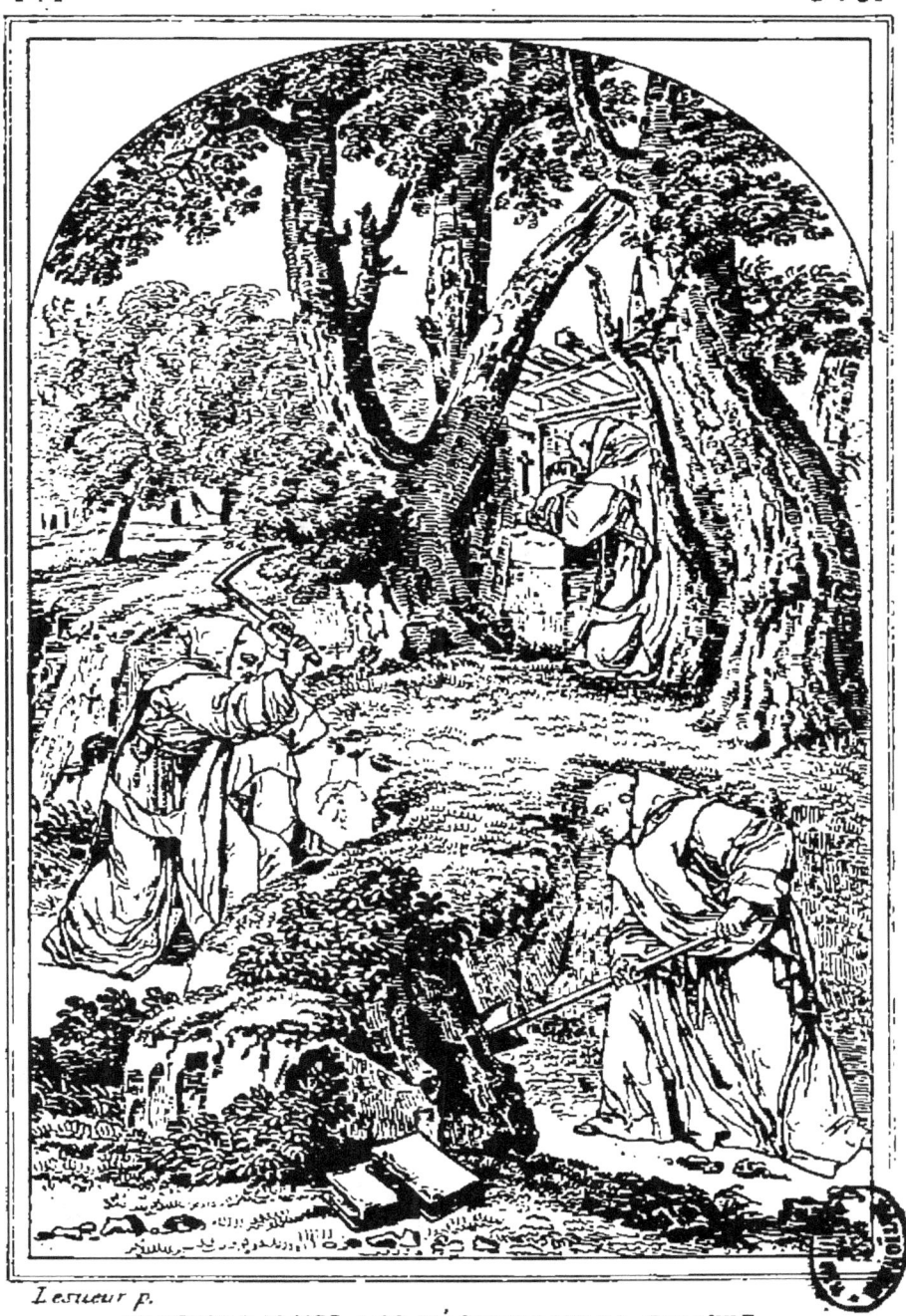

Lesueur p.

ST BRUNO DANS LES DÉSERTS DE LA CALABRE.

SAN BRUNO NEI DESERTI DELLA CALABRIA.

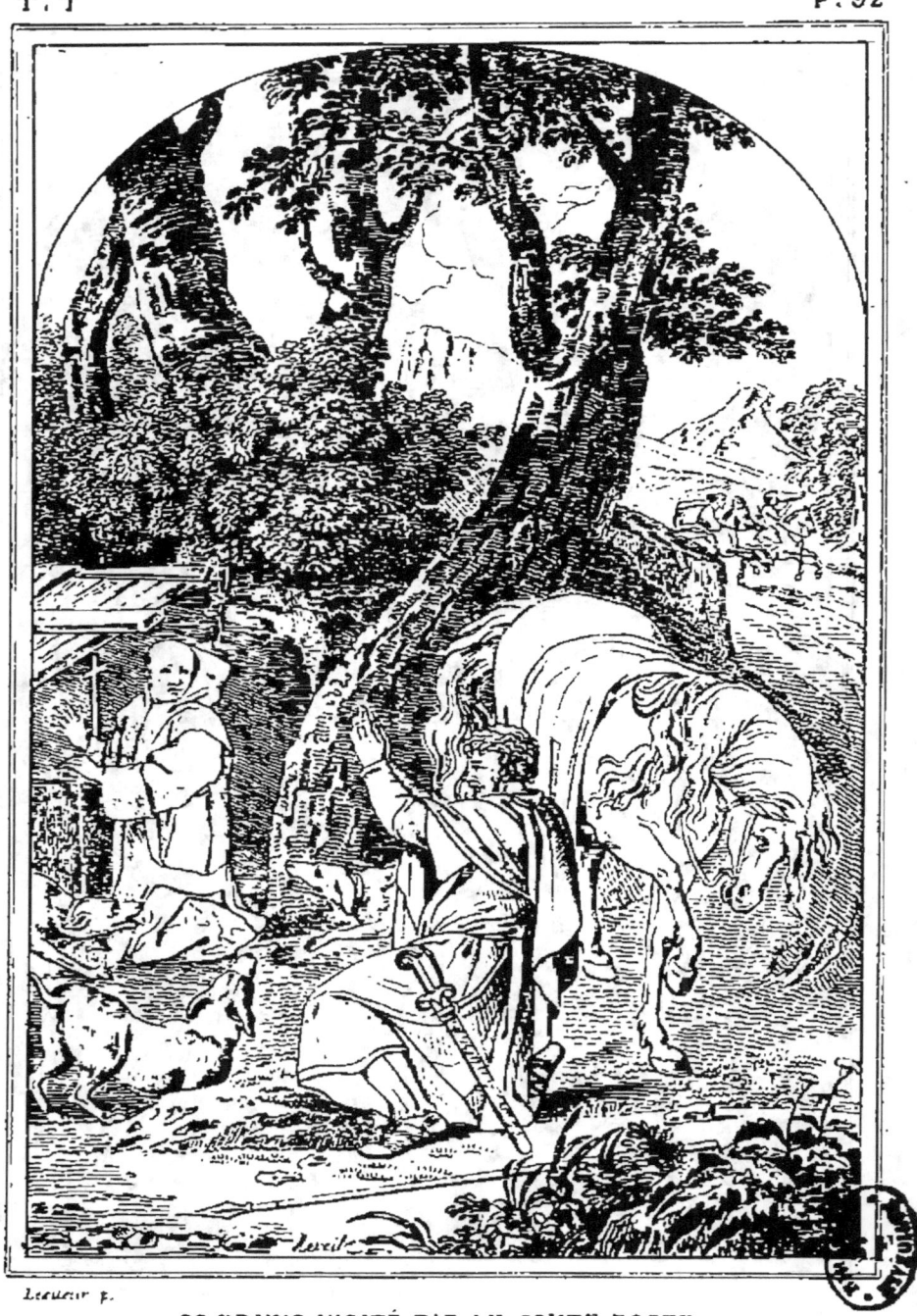

ST BRUNO VISITÉ PAR LE COMTE ROGER.
SAN BRUNO VISITATO DAL CONTE RUGGIERO.

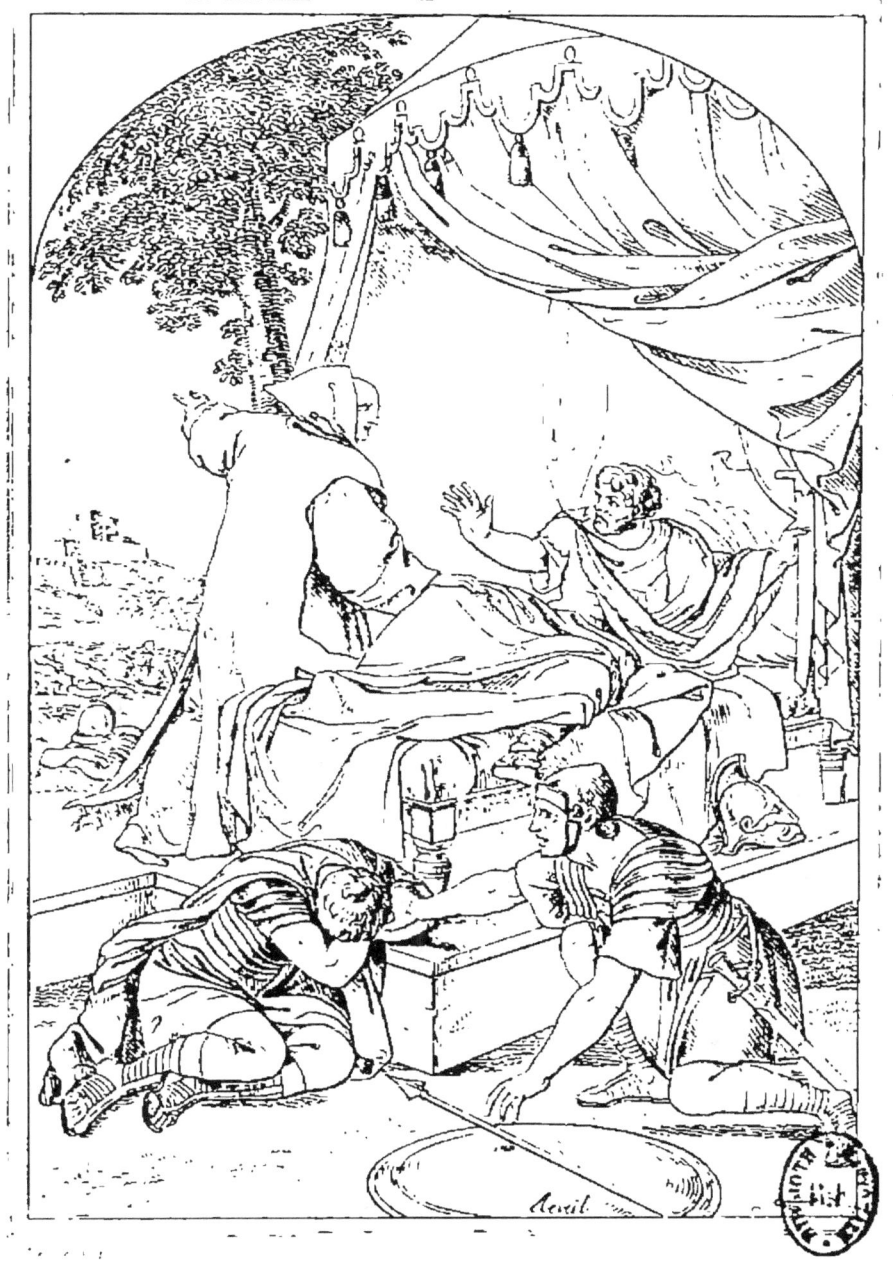

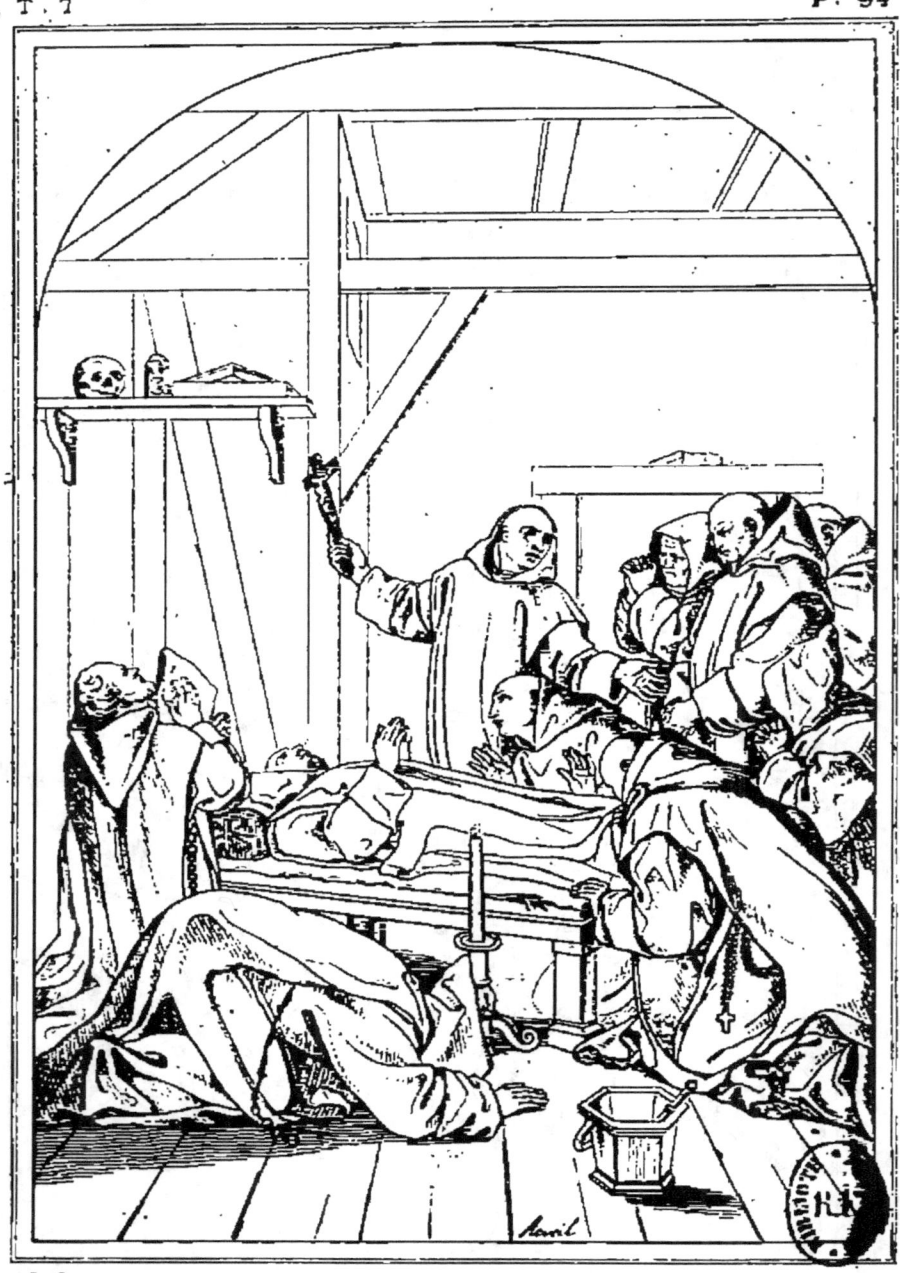

MORT DE St BRUNO.

MORTE DI SAN BRUNO.

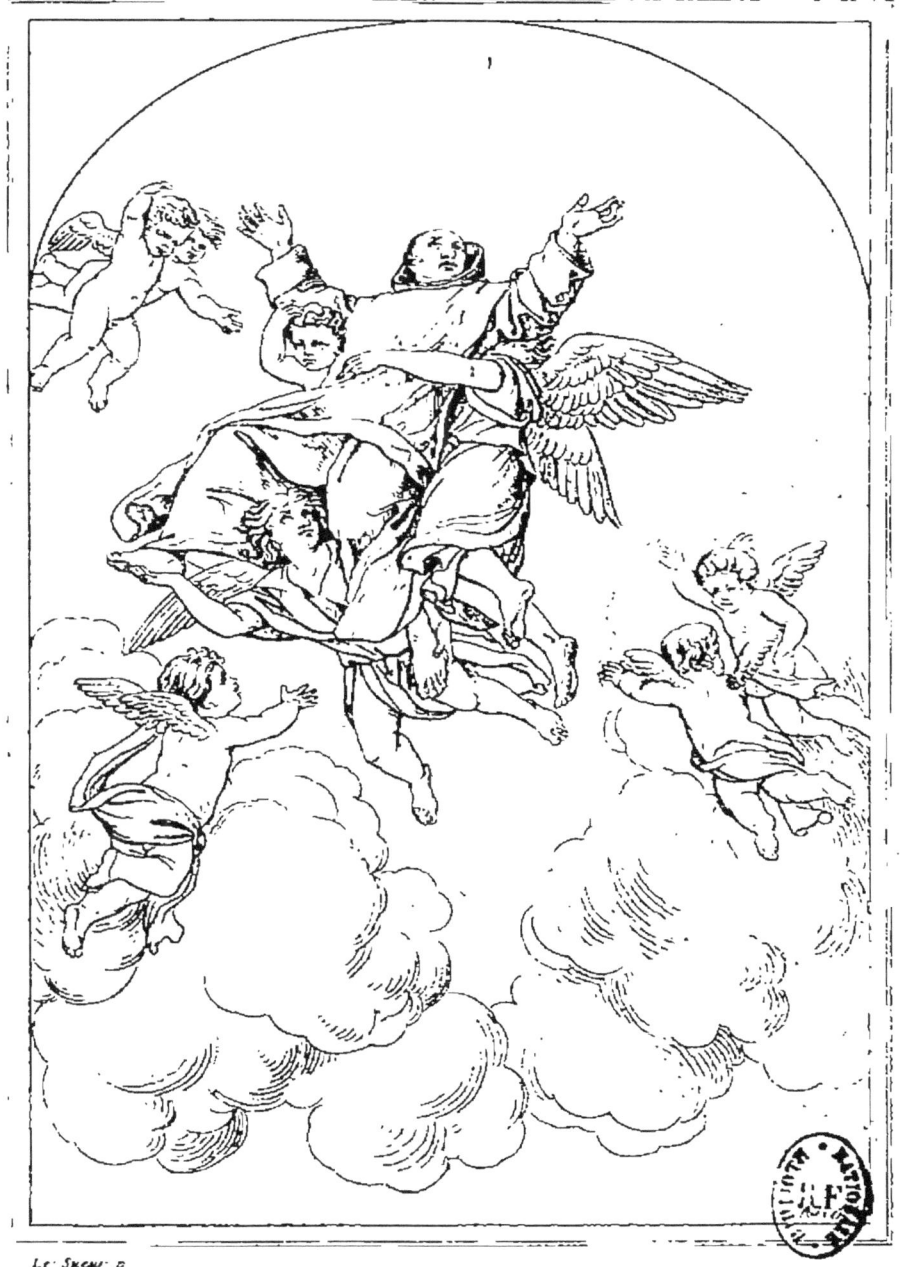

ST BRUNO ENLEVÉ AU CIEL.

SAN BRUNO TRASPORTATO IN CIELO.

NAISSANCE DE L'AMOUR

DIANE SURPRISE PAR ACTÉON.

DIANA SORPRESA DA ATTEONE.
DIANA SORPRENDIDA POR ACTEON.

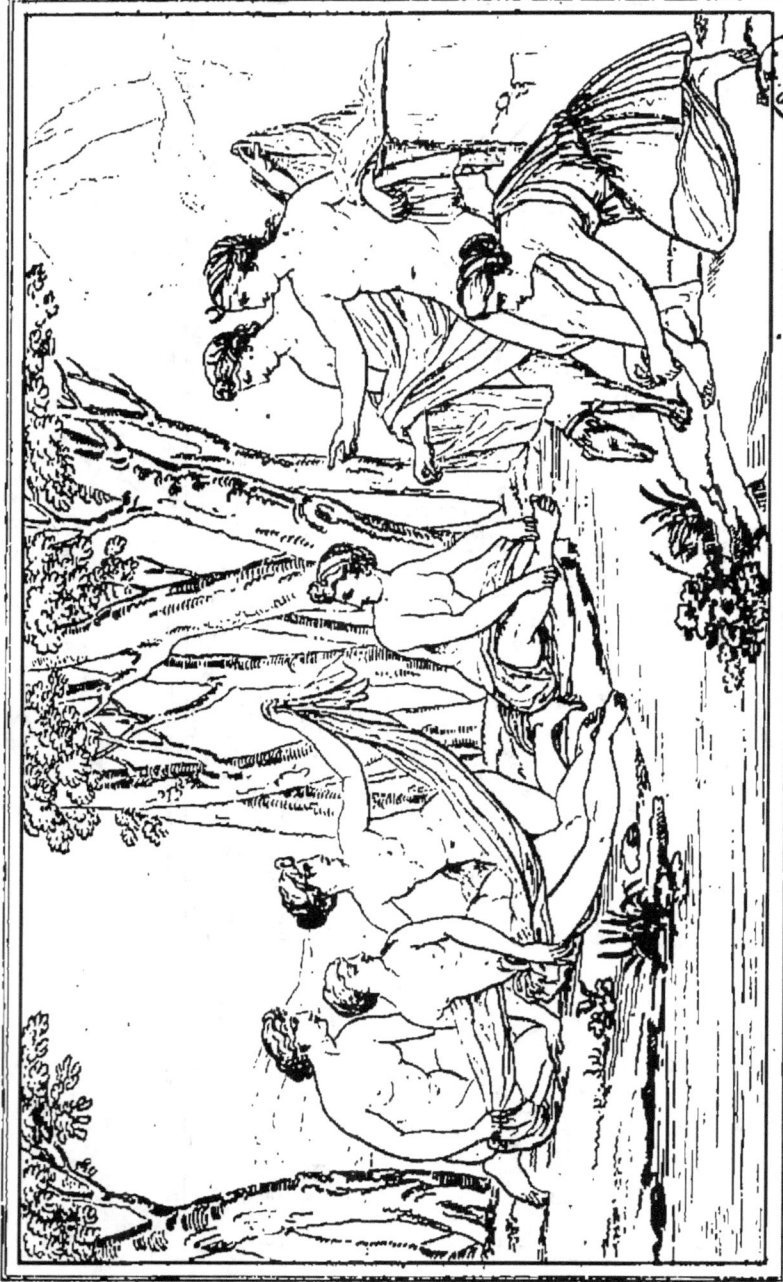

DIANE DÉCOUVRANT LA GROSSESSE DE CALISTO.

DIANA SCOPRE LA GRAVIDANZA DI CALISTO
DIANA DESCUBRE LA PREÑEZ DE CALISTO.

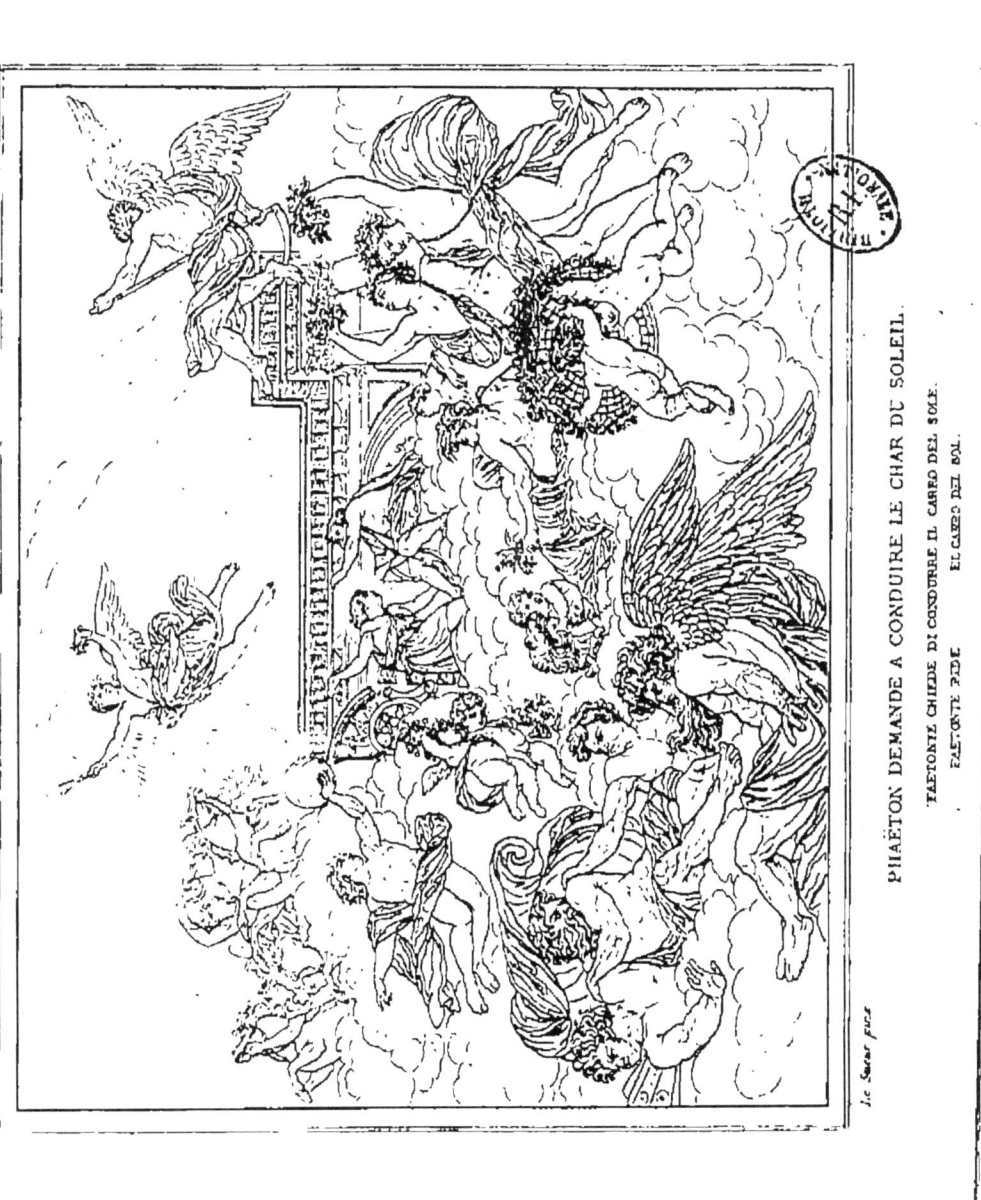

PHAÉTON DEMANDE A CONDUIRE LE CHAR DU SOLEIL.

FAETONTE CHIEDE DI CONDURRE IL CARRO DEL SOLE.
FAETONTE PIDE EL CARRO DEL SOL.

TROIS MUSES.
TRE MUSE.

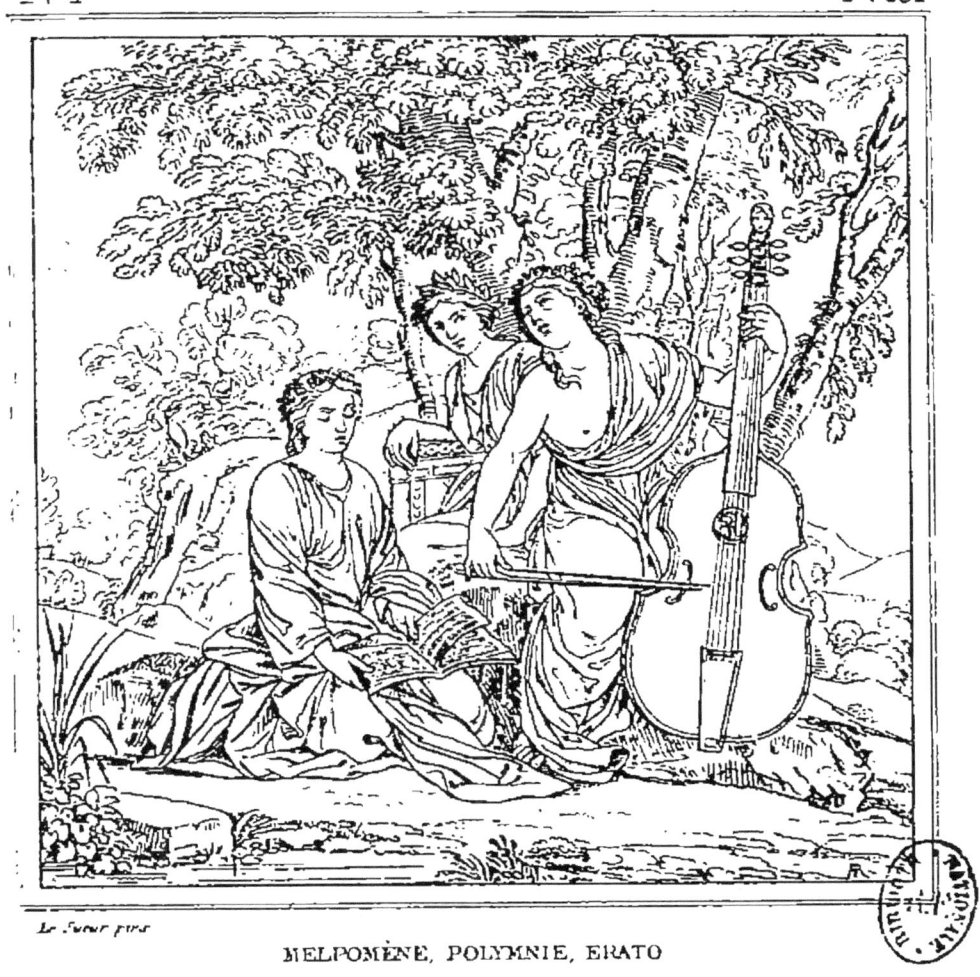

MELPOMÈNE, POLYMNIE, ERATO
MELPOMENE, POLYMNIA, ERATO.
MELPOMENE, POLIMNIA Y ERATO.

URANIE

URANIA

URANIA

CALLIOPE.

TERSICORE

TERSICORE

DARIUS FAIT OUVRIR LE TOMBEAU DE NITOCRIS.
DARIO FA APRIRE LA TOMBA DI NITOCRI.

Ste FAMILLE, dite le Silence
SACRA FAMIGLIA, detta il Silenzio
SACRA FAMILIA (llamada el Silencio)

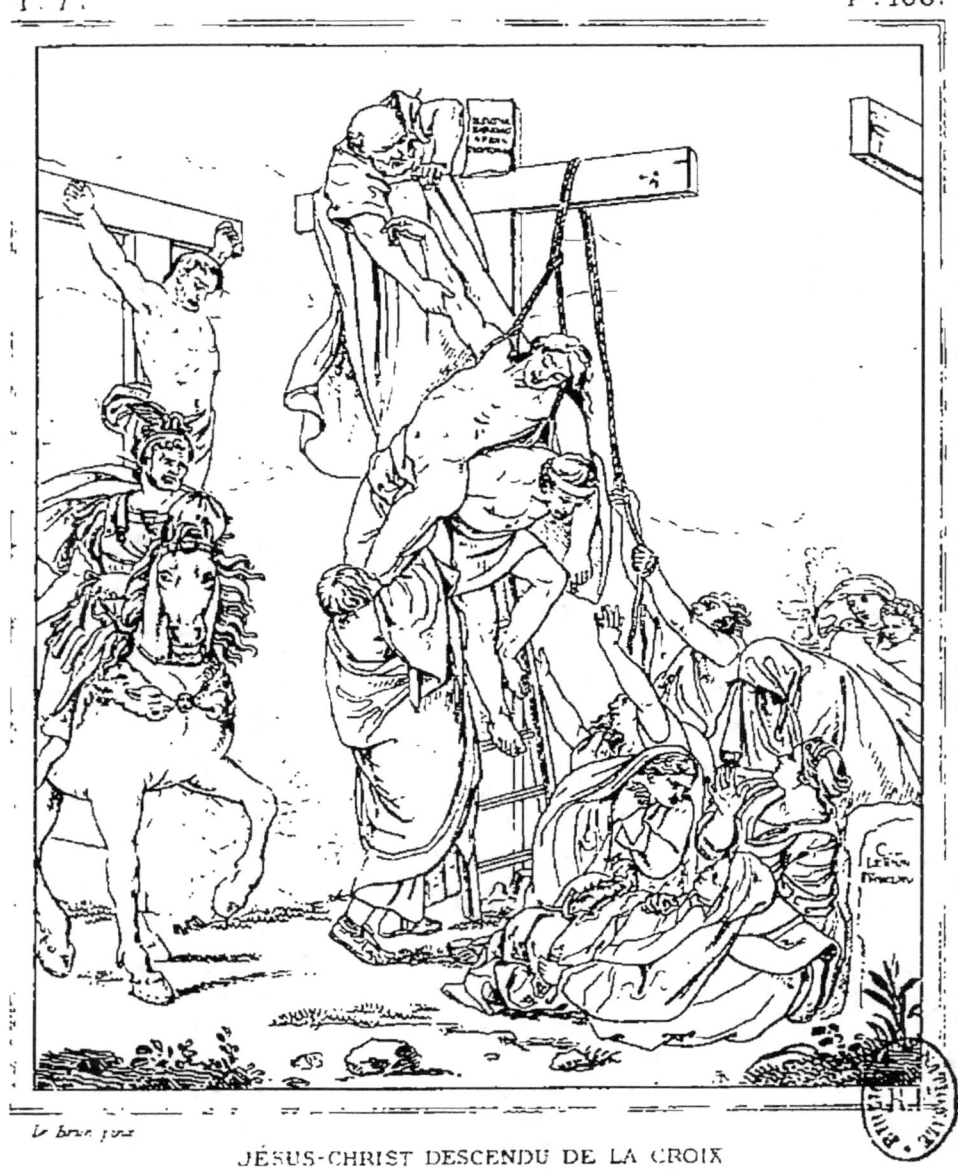

JÉSUS-CHRIST DESCENDU DE LA CROIX
GESU CRISTO DEPOSTO DALLA CROCE

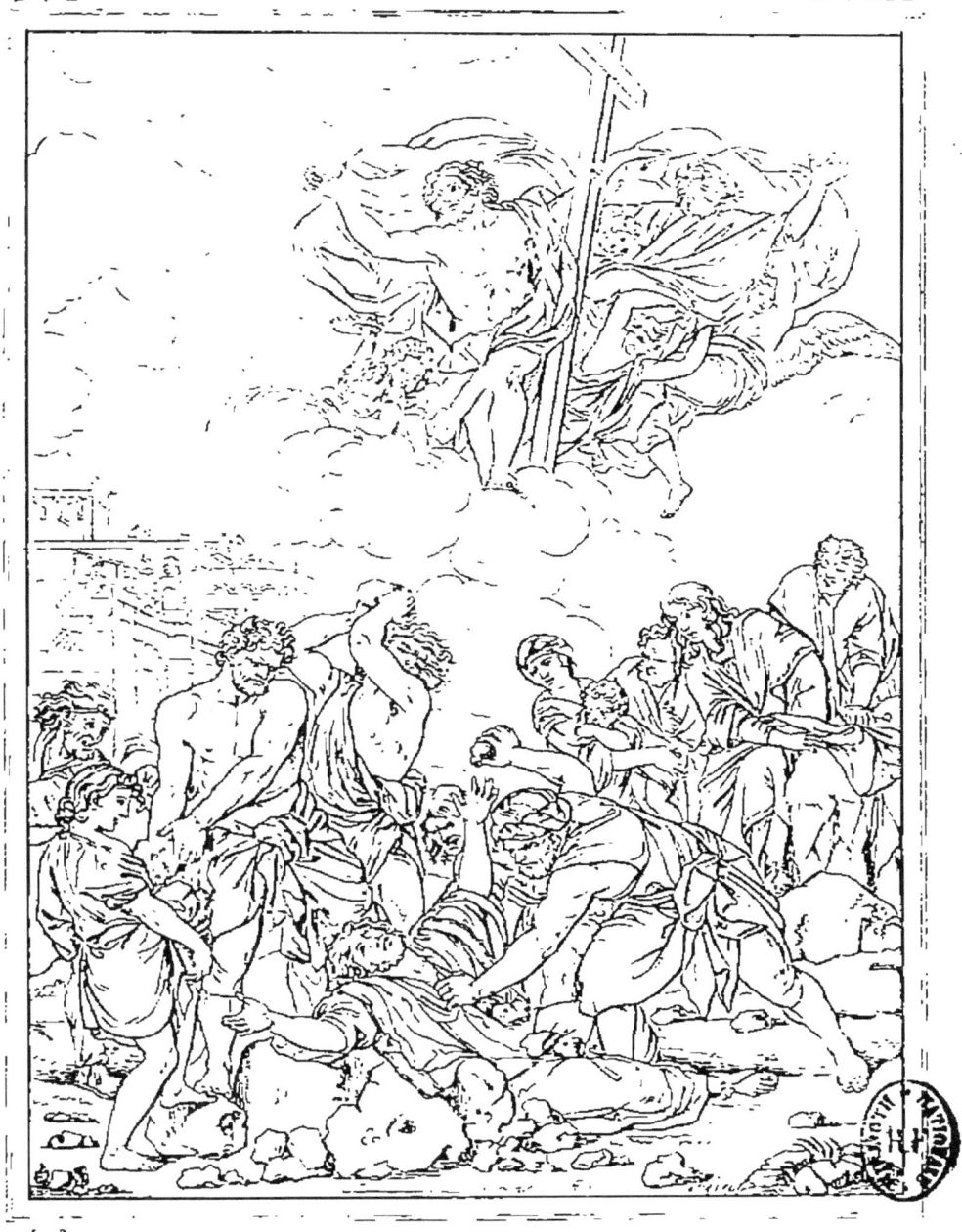

LAPIDATION DE S! ÉTIENNE.
LAPIDAZIONE DI SANTO STEFANO.

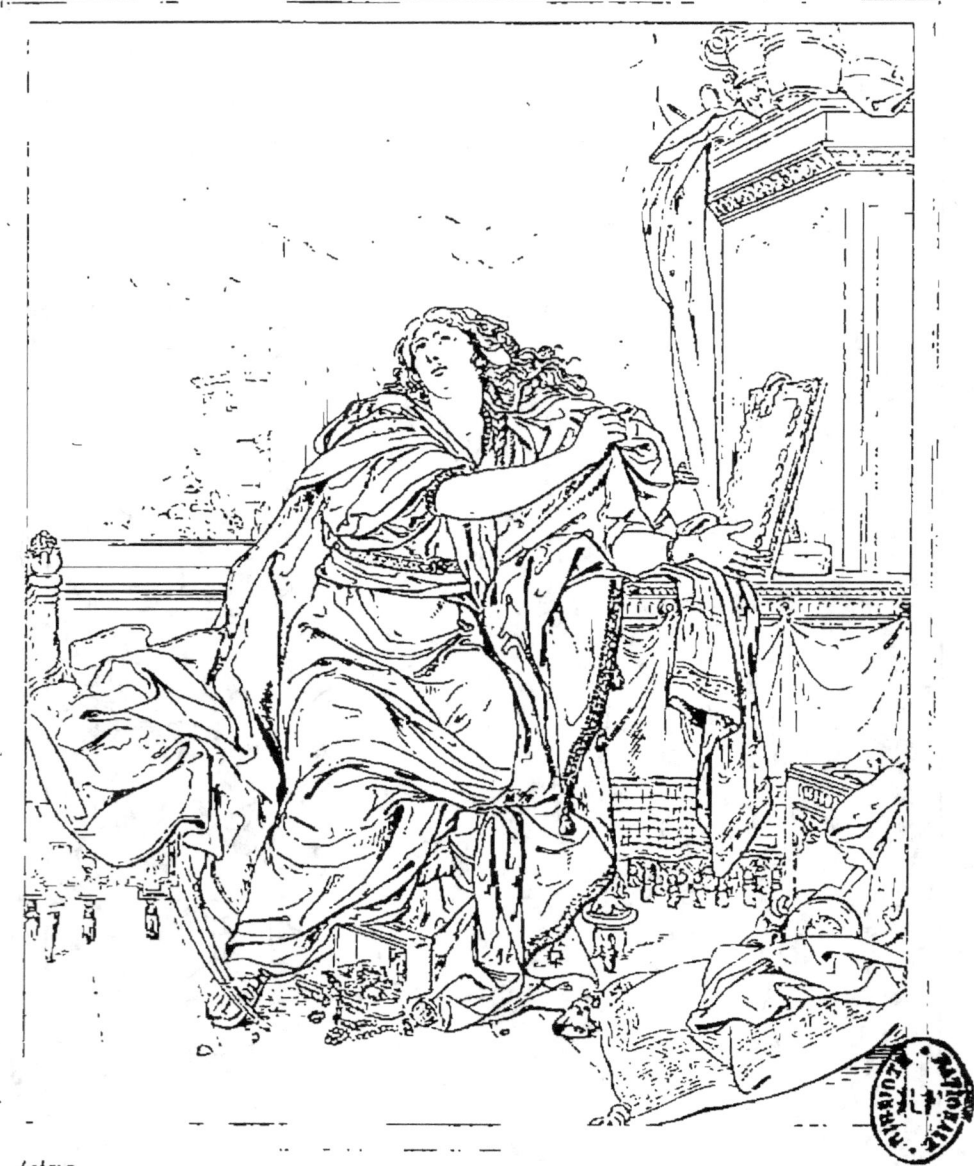

Ste MADELEINE
SANTA MADALENA

HERCULE DÉLIVRANT HÉSIONE.

ERCOLE CHE LIBERA ESIONE.

HERCULES SALVANDO Á HESIONE.

HERCULE COMBATTANT LES CENTAURES.

ÉCOLE DE S. JEULES (OU CENTAURI)

HERCULES COMBATIENDO CONTRA LOS CENTAUROS

PASSAGE DU GRANIQUE

PASSAGGIO DEL GRANICO

PASO DEL GRANICO

Le Brun pinx

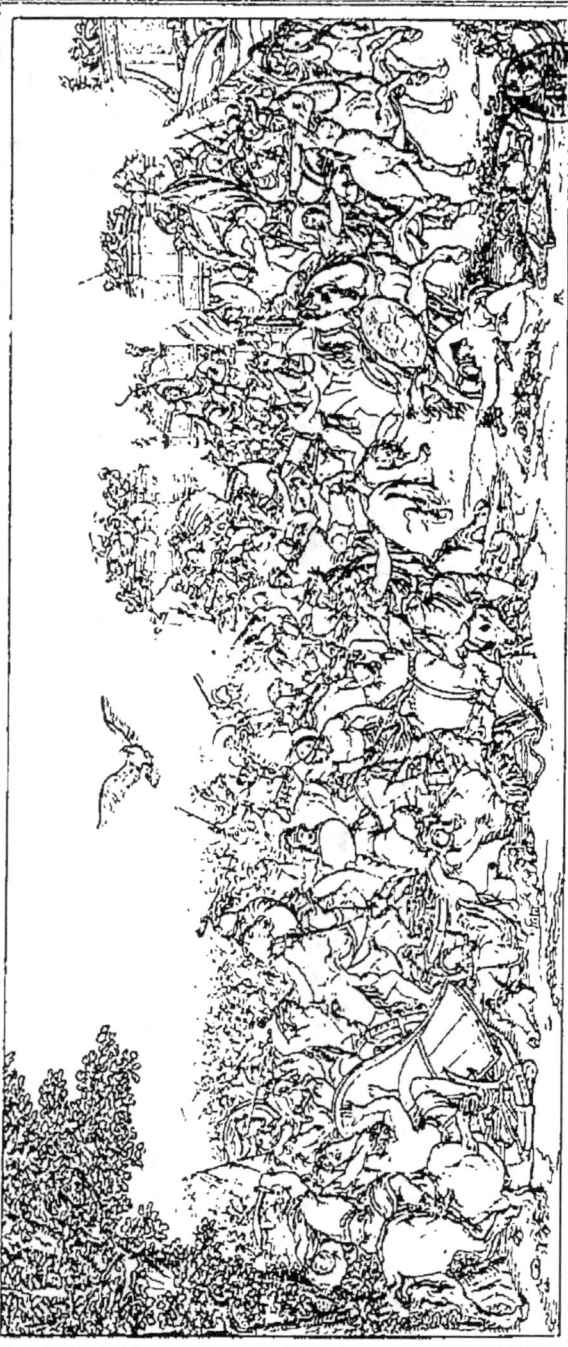

BATAILLE D'ARBELLES

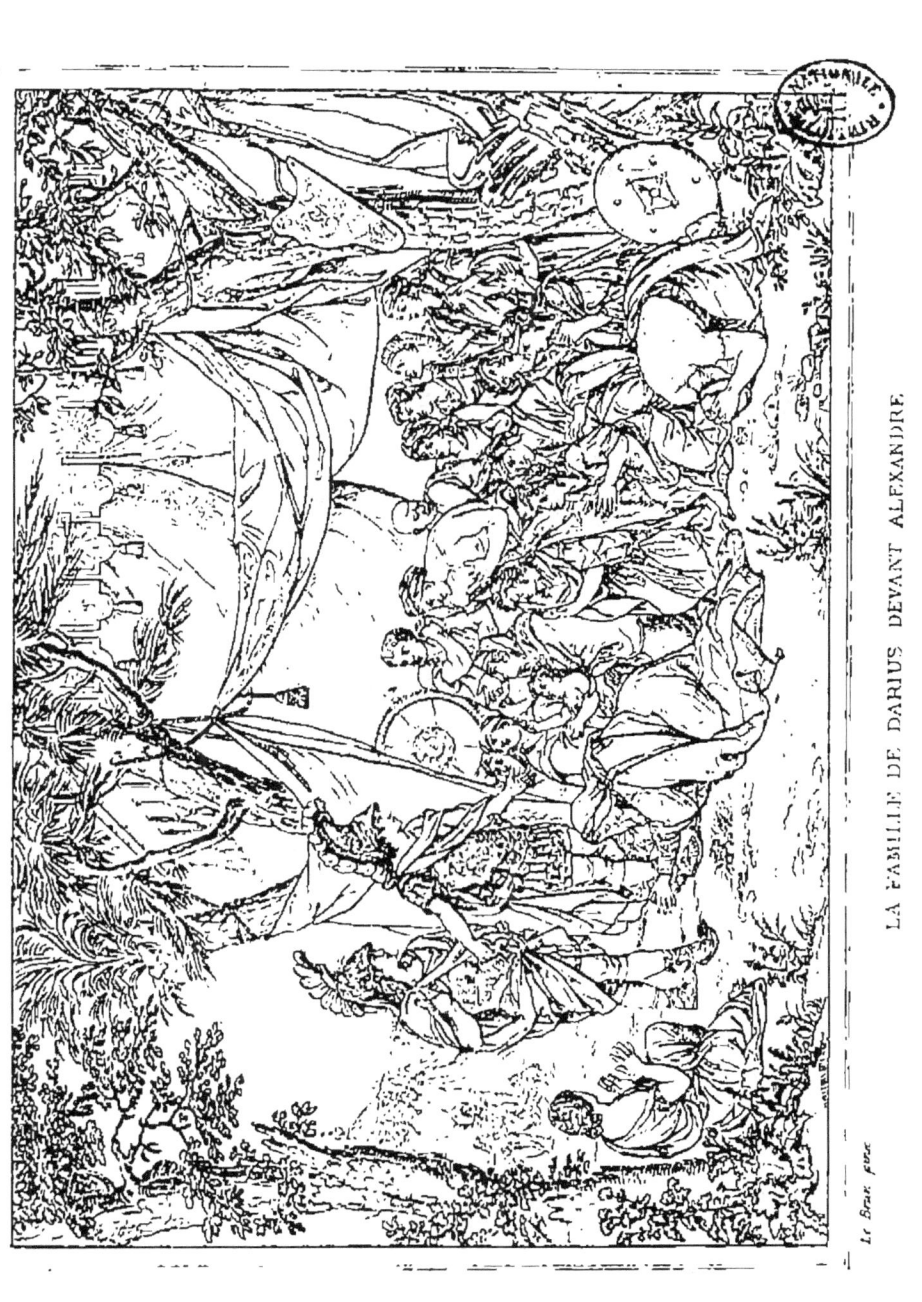

LA FAMILLE DE DARIUS DEVANT ALEXANDRE.

LA FAMIGLIA DI DARIO DINANZI AD ALESSANDRO
LA FAMILIA DE DARIO DELANTE DE ALEJANDRO

Le Brun pinx

PORUS VAINCU EST AMENÉ DEVANT ALEXANDRE.

PORO VISTO E CONDOTTO DINANZI AD ALESSANDRO.

PORO VENCIDO ES CONDUCIDO DELANTE DE ALEJANDRO.

Le Brun pinx.

TRIOMPHE D'ALEXANDRE

TRIONFO D'ALESSANDRO.

TRIUNFO DE ALEJANDRO

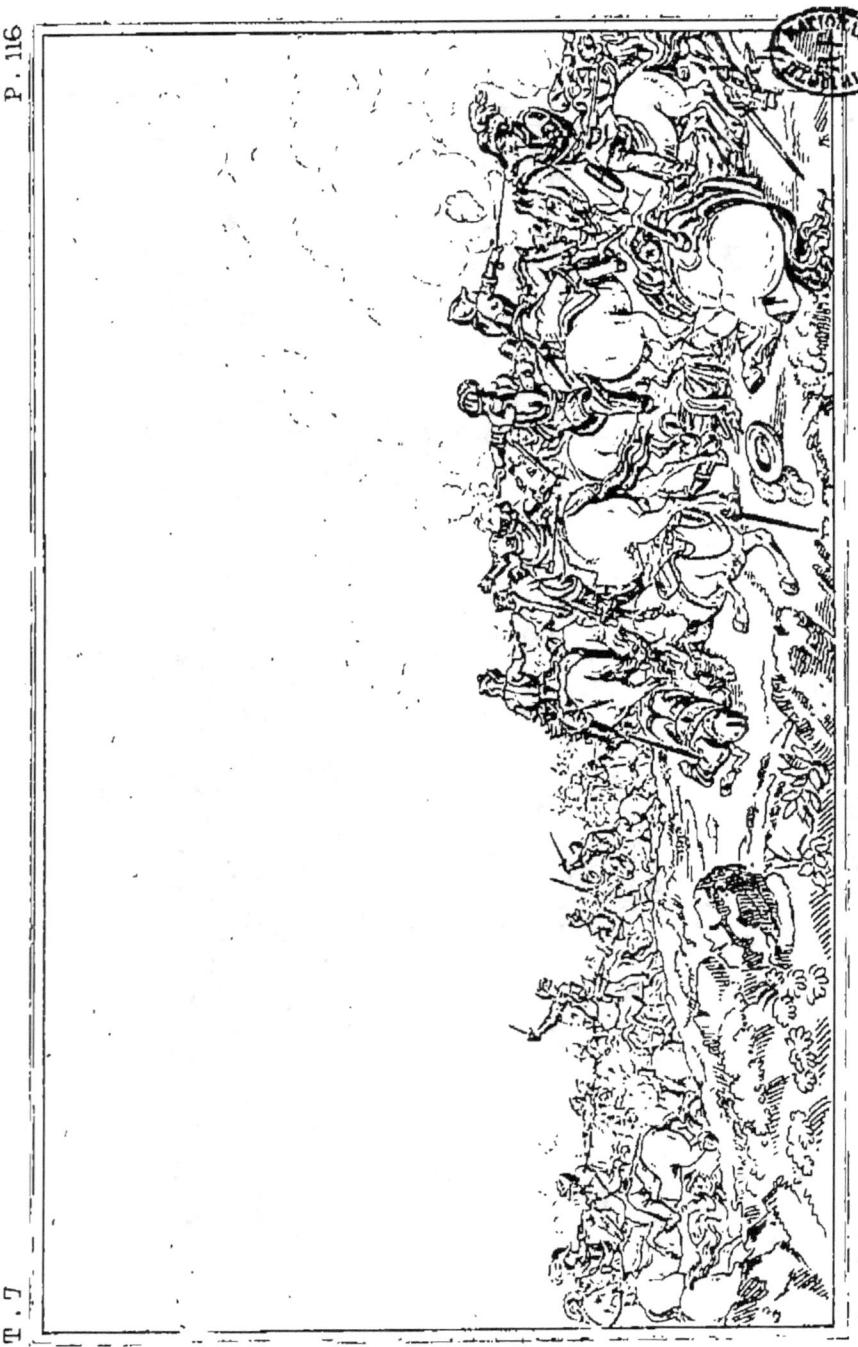

UNE BATAILLE.
UNA BATTAGLIA.

PRÉVOYANCE D'ALEXANDRE SÉVÈRE.

PREDELLA DI ALESSANDRO SEVERO

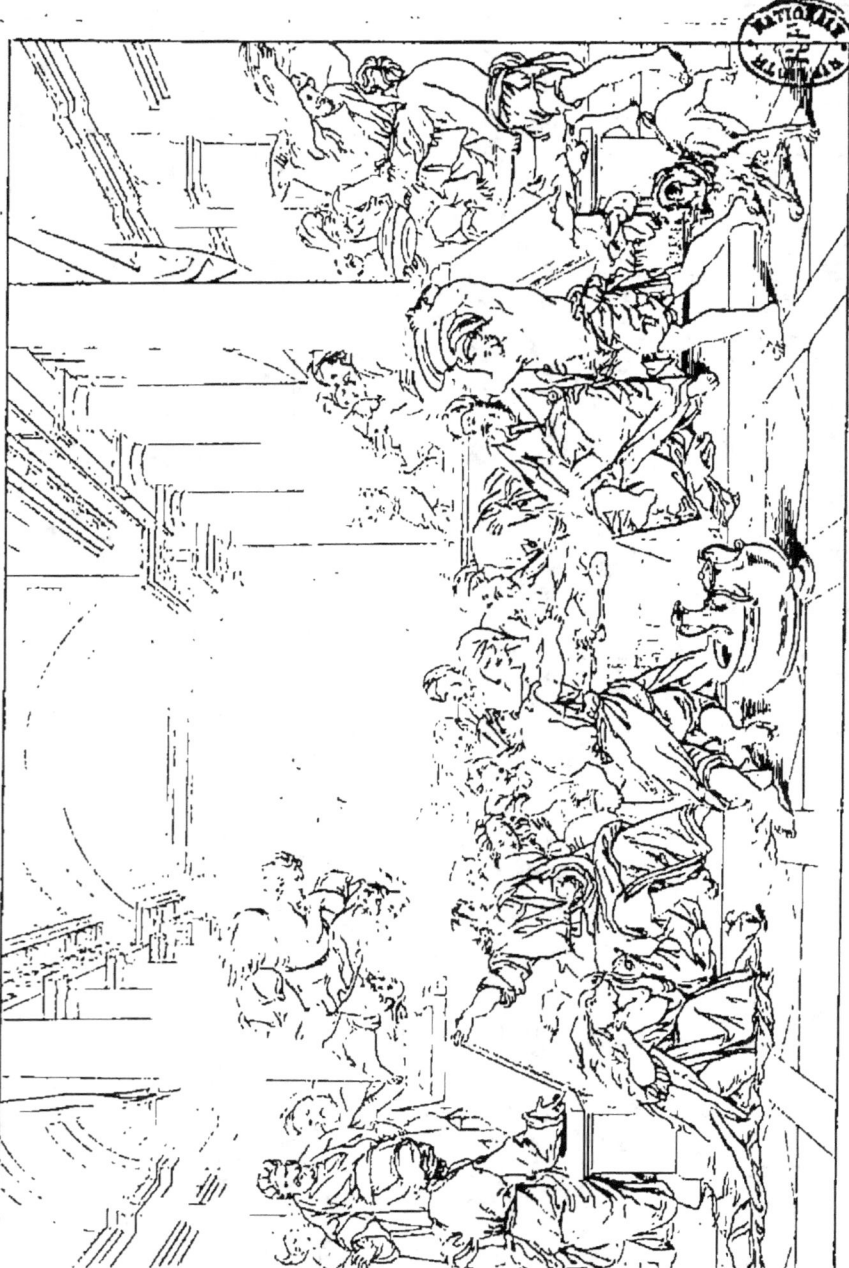

REPAS DE J. CH. CHEZ SIMON LE PHARISIEN

LA PÊCHE MIRACULEUSE.

LA PESCA MIRACOLOSA.

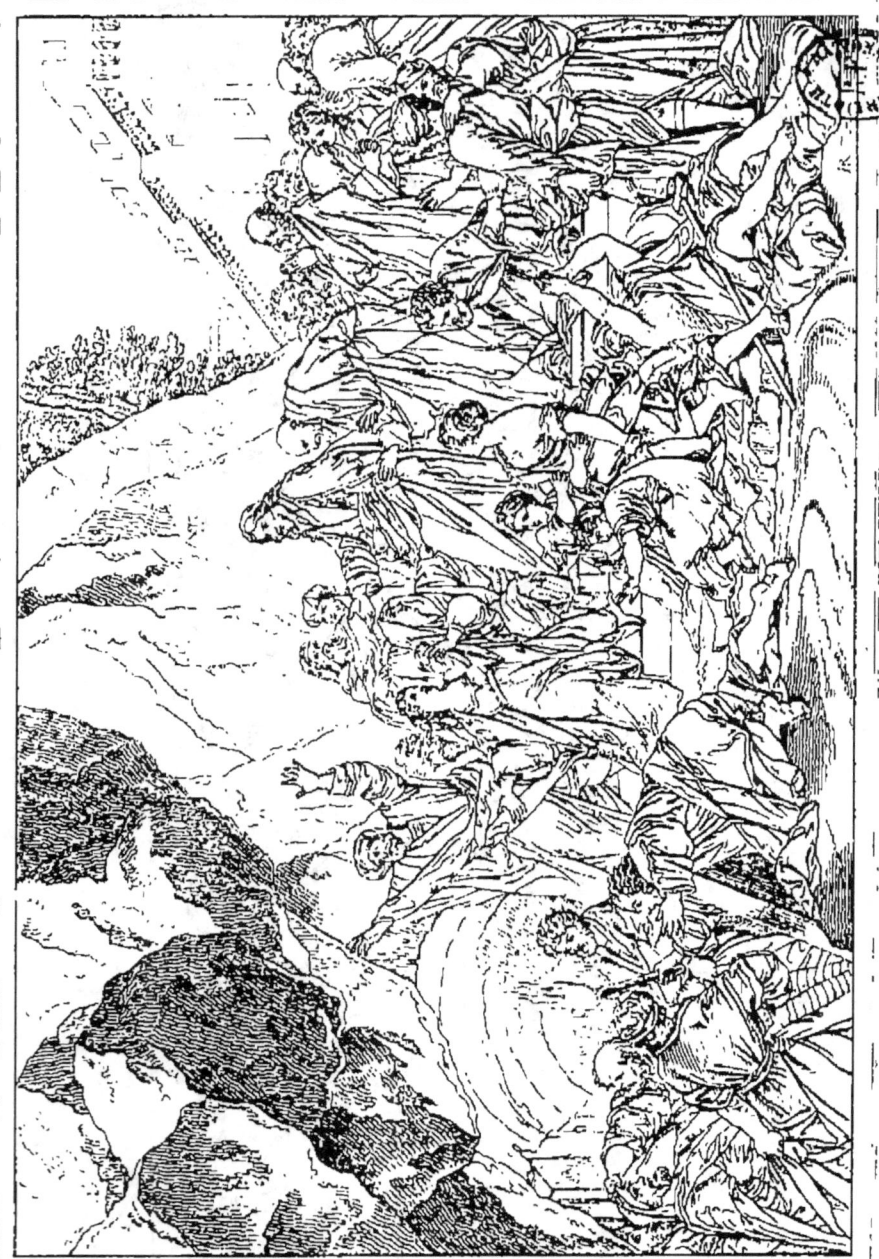

JÉSUS-CHRIST RESSUSCITANT LAZARE

GESÙ CRISTO CHE RISUSCITA LAZARO.

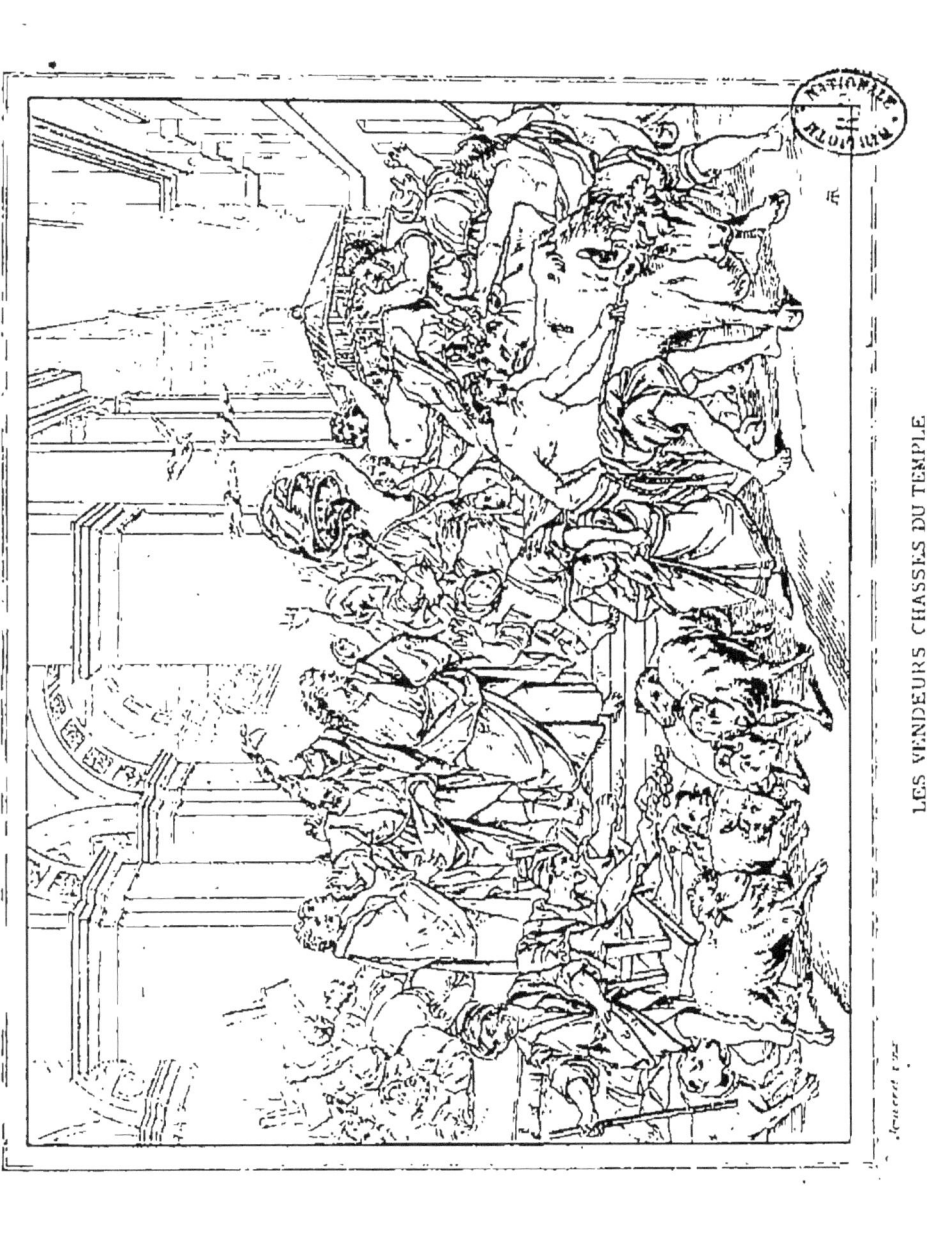

LES VENDEURS CHASSÉS DU TEMPLE

T. 7 P. 122

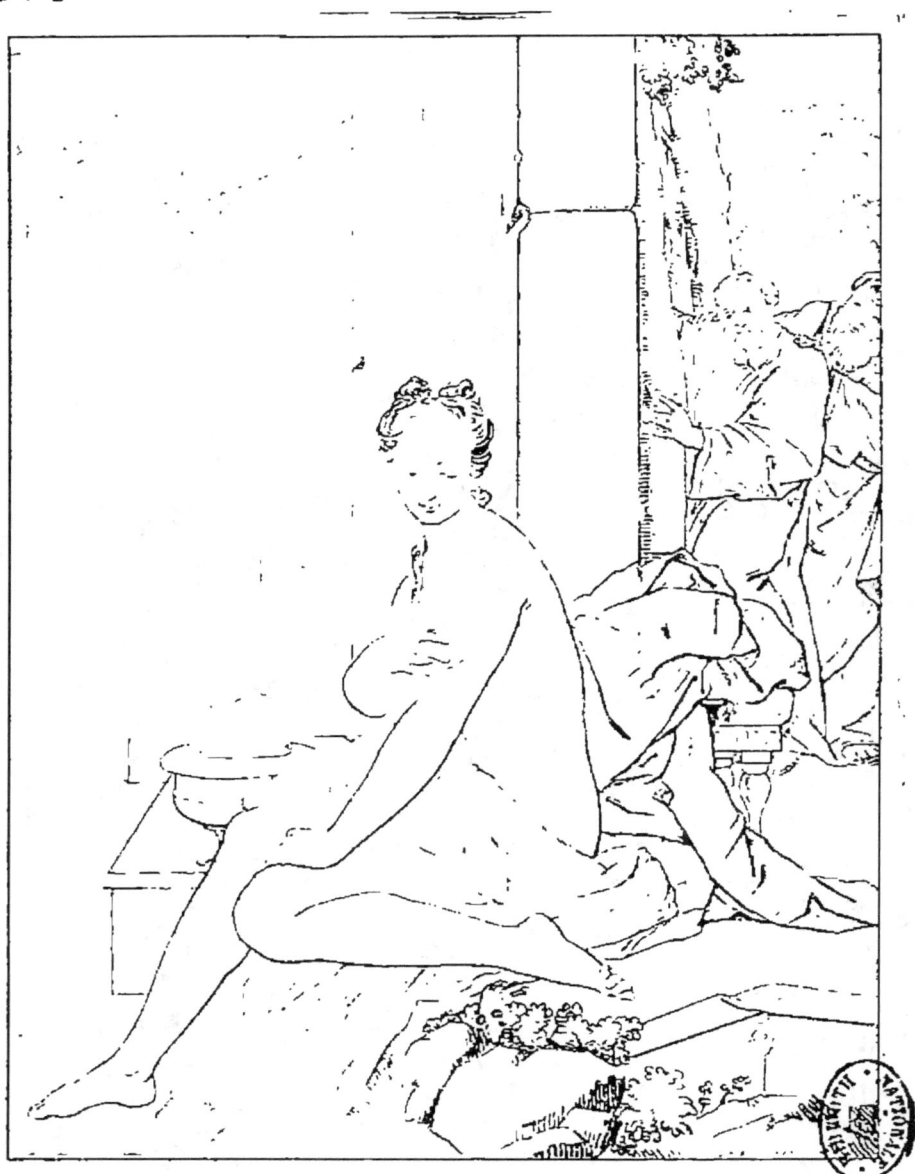

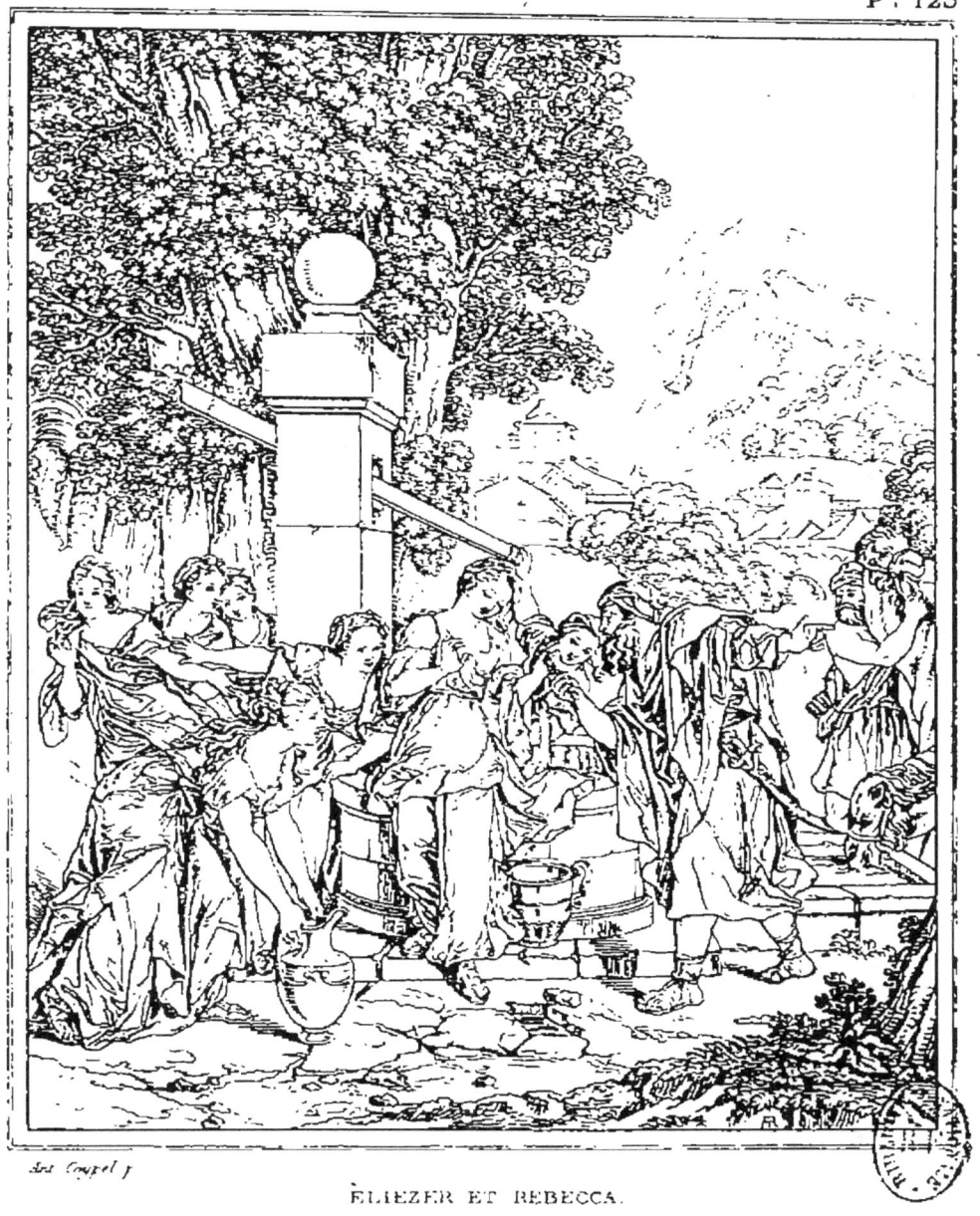

ELIEZER ET REBECCA.
ELEAZARO E REBECCA
ELIEZER Y REBECA

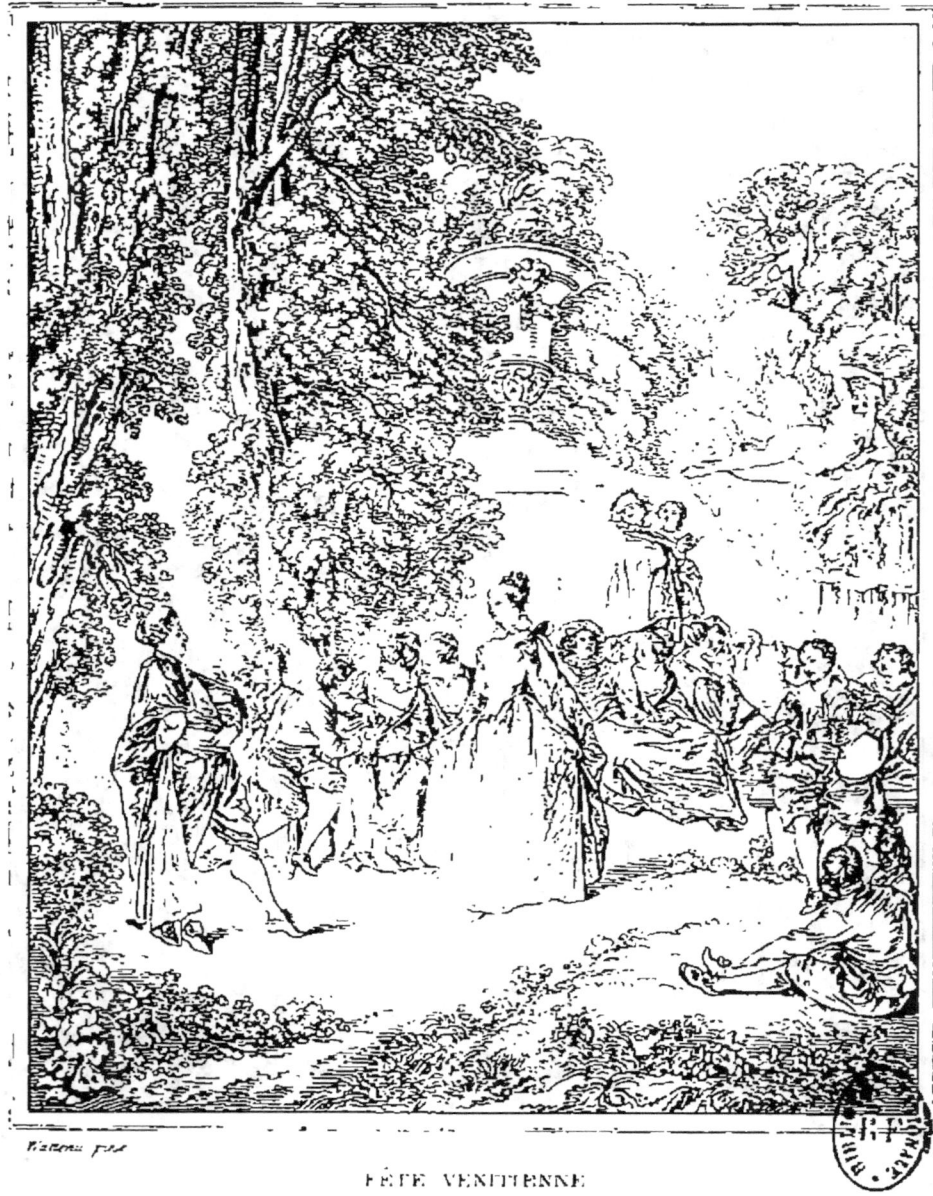

FÊTE VENITIENNE
FESTA VENETA
FIESTA VENECIANA

UNE CUISINIÈRE

UMA COZCA.

REPAS DE JESUS CHRIST CHEZ SIMON

CONVITO DI GESÙ CRISTO IN CASA DI SIMONE

COMIDA DE J. CRISTO EM CASA DE SIMON

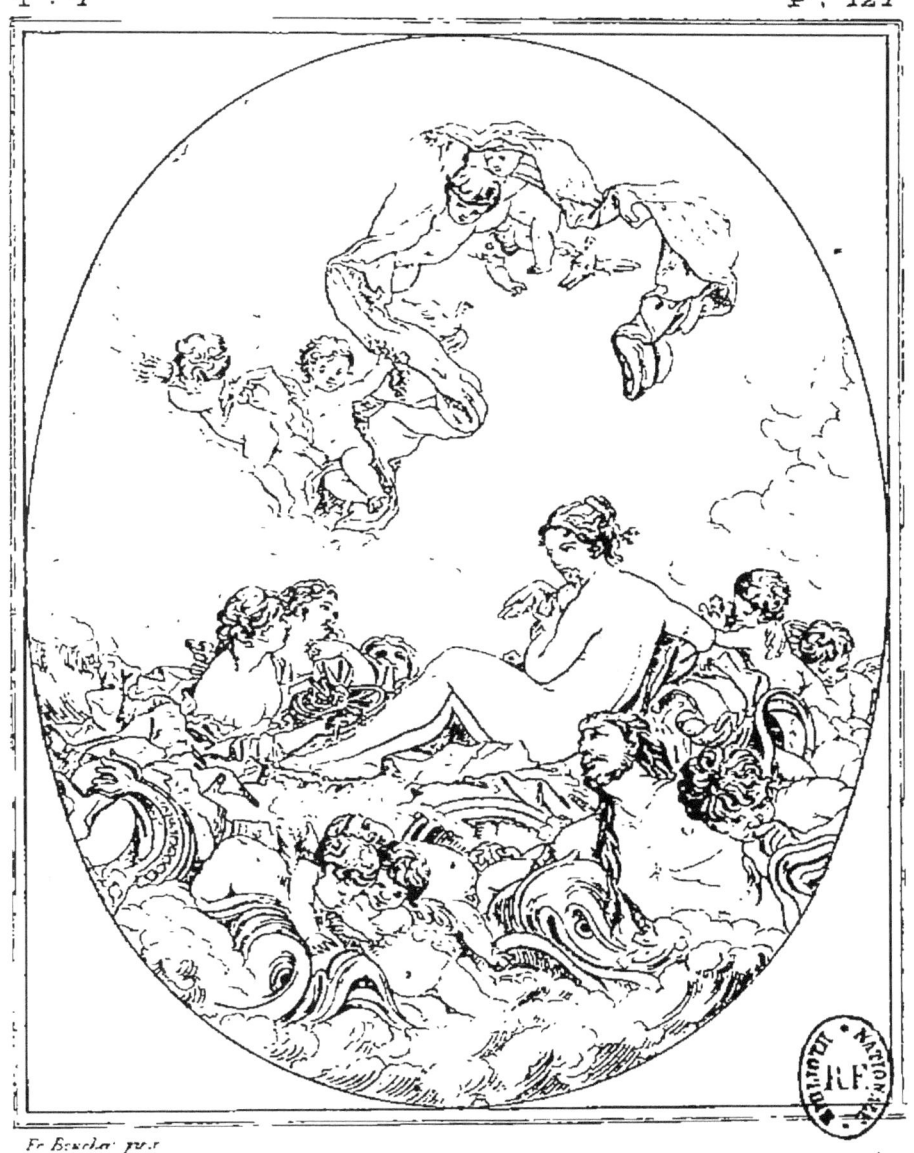

NAISSANCE DE VÉNUS.

NASCITA DI VENERE.

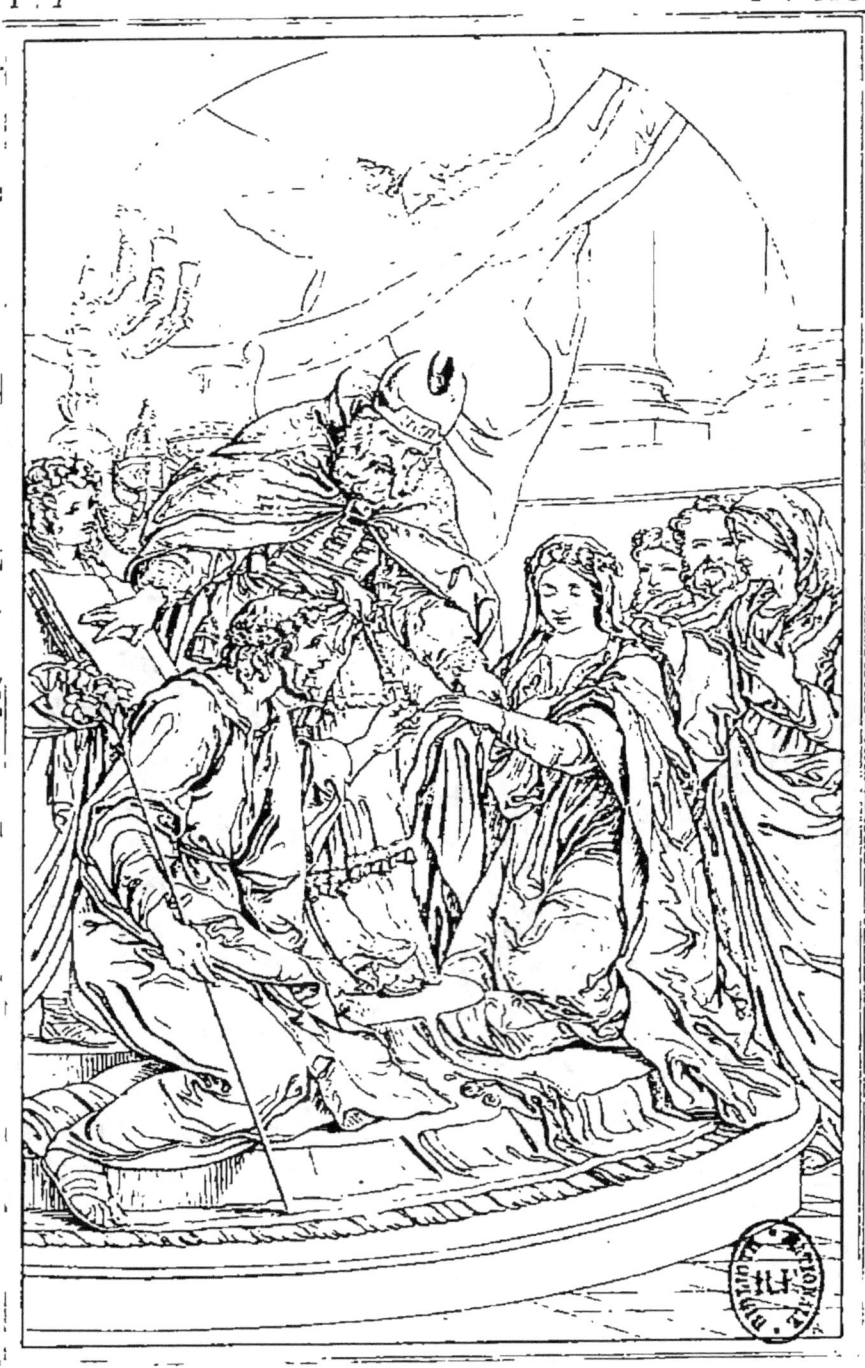

MARIAGE DE LA VIERGE

VUE DU PONT St ANGE
VEDUTA DEL PONTE S. ANGELO
VISTA DEL PUENTE DE S. ANGELO

PÊCHE DU THON.

PESCA DEL TONNO.

PORT NEUF DE TOULON.

PORTO NUOVO DI TOLONE.

ENTRÉE DU PORT DE MARSEILLE.

EMBOCCATURA DEL PORTO DI MARSIGLIA.

LA ROCHELLE.

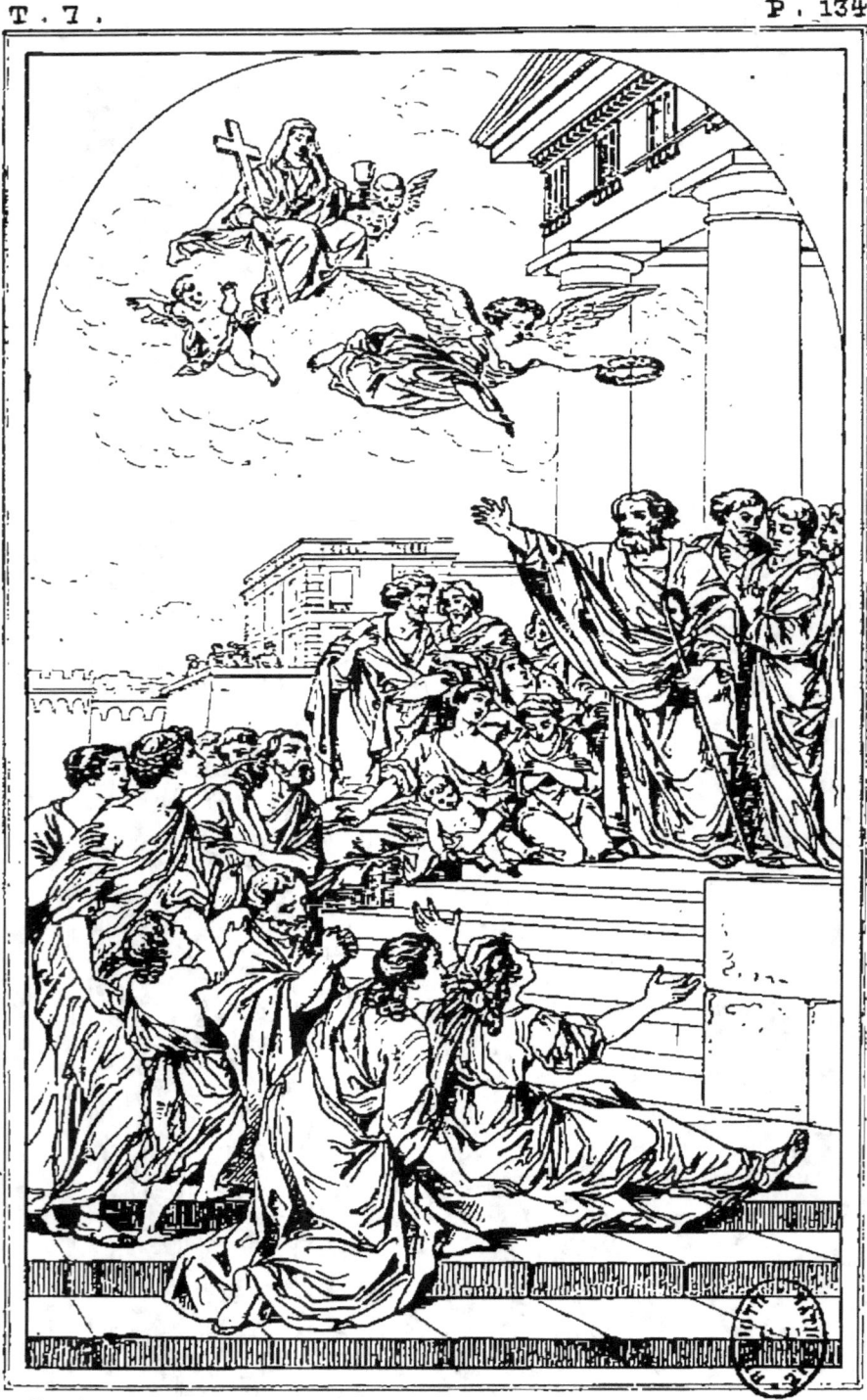

PRÉDICATION DE St DENIS.
PREDICAZIONE DI S. DIONIGI

LA MARCHANDE D'AMOURS.
LA MERCANTESSA D'AMORI.
LA VENDEDYRA DE AMORES.

LA FIANCÉE
LA FIDANZATA

LA MALÉDICTION PATERNELLE.

MALEDIZIONE PATERNA.

www.ingramcontent.com/pod-product-compliance
Lightning Source LLC
Chambersburg PA
CBHW071524220526
45469CB00003B/640